롤리타는
없다
2

그림과 문학으로 깨우는 공감의 인문학 2

롤리타는
없다

이진숙

민음사

프롤로그 | 공감의 인문학을 위하어

> "한 국민의 시는 그 국민의 진보의 요소다. 문명의 양은
> 상상력의 양으로 측량된다."
>
> ─빅토르 위고, 『레 미제라블』에서

다시, 문학으로

나의 오래된 사랑, 문학. 다시 문학으로 돌아왔다. 한때 내게 전
부였던, 나에게 거의 종교에 가까웠던 그것, 나의 현재와 미래를 설명
하던 그것. 언제나 꿈으로 팽팽하게 당겨지던 그것이 어느 날 바람 빠
진 풍선처럼 내 발밑에 떨어져 버렸다. 한때 뜨거웠던 문학과의 상처
투성이 이별을 준비하고 있을 때, 미술이 나를 찾아왔다. 러시아 트
레티야코프미술관에서의 감동은 『러시아 미술사: 위대한 유토피아의
꿈』에서 고백한 그대로다. 미술의 조형언어의 아름다움과 마력은 다
시 나의 힘이 되었다. 문학과는 다른, 언외의 '감각의 논리'가 그곳에
있었다.

늦은 나이에 미술사 공부를 하겠다니 격려보다 우려가 더 많았
고, 칭찬보다 저주가 더 많았다. 무모한 시도였고 밥벌이와는 또 그렇
게 멀어졌지만, 나는 세상을 더 많이 알게 되었다는 것만으로도 충

분히 기뻤다. 세상의 전부를 다 가질 수는 없는 법이니까. 문학으로부터도 당연히 멀어져야 한다고 느꼈다. 미술의 조형언어에 익숙해지기까지, 미술을 문학으로 환원하는 오류를 범하지 않기 위해, 의도적으로 문학을 멀리한 시간도 있었다. 그러나 문학 작품은 늘 공기처럼 내 곁에 있었다. 문학은 행복한 휴식이었고, 여전히 힘이 되는 나의 소울 푸드였다.

톨스토이처럼, 빅토르 위고처럼, 프루스트처럼 쓸 수 없지만 문학을 사랑했듯이, 벨라스케스나 마크 로스코처럼 그릴 수 없지만 미술을 사랑했다. 이 무능력과 사랑이 나를 영원한 학생으로 남게 만든다. 내가 미술과 문학의 영원한 학생으로 남아 지금도 두 세계를 갈구하고 있는 이유는 무엇일까? 나는 내게 주어진 이 시대의 의미를 알고 싶었다. 혼란스러운 시대의 얼굴이 무엇인지 아는 것, 더 나아가 인간이란 어떤 존재인지, 세상이 무엇인지 조금이나마 이해하고 가는 것이 내가 예술 작품 근처를 떠나지 못하고 기웃거리는 이유다. 시대와 인간, 그리고 예술 행위 자체를 이해하기 위한 예술가들의 아낌없는 분투가 모여 이룬 역사가 예술사다. 순수한 형식주의를 추구하는 순간에도 예술은 늘 인간의 것이었다.

그러다 보니 나의 계획은 뜻하지 않게 커졌다. 우선 미술 공부의 첫 시작이었던 러시아 미술사를 정리하는 일(2007년 『러시아 미술사』), 내 나라 한국 현대미술의 흐름을 한 번 짚어 보는 일(2010년 『미술의 빅뱅』), 미술 내부의 다양한 분야를 섭렵해 보는 일(2014년 『위대한 미술책』)로 이어졌다. 그리고 미술가들의 분투를 역사의 관점에서 해석해 보

려는 시도가 2015년 『시대를 훔친 미술』이었다. 역사 속에서 미술을 바라봄으로써 나는 문학과 미술을 소통시킬 수 있는 근거를 마련할 수 있었다. 그곳에는 인간이 있었다.

인간은 약하다

인간은 약하다. 인간은 강하지 않다. 뉴스에서는 강한 인간이 득세하는 것처럼 보이지만 사실 그들은 어리석고 약한 인간들이다. 인간은 약하기 때문에 실수하고 잘못된 길을 가고, 성공보다 더 자주 실패한다. 인간은 그런 존재다. 물론 인간은 위대하다. 21세기 인류는 대단한 문명을 이루었다. 집단 지성의 위력을 보여 주는 과학은 인간이 다른 동물과 비교할 수 없는 존재임을 확인시켜 준다. 종(種)으로서 인간은 위대하지만, 한 개인으로서 인간은 미약하다. 그 미약한 개인이 위대한 인류가 되는 놀라운 마법의 비밀은 어디에 있는가? 바로 인간이 가지고 있는 공감 능력이다. 타인의 문제를 나의 것으로 인지하고 함께 해결하기 위해 서로의 지식과 지혜를 모아 이루는 집단 지성은 사실 약한 존재들의 생존 전략이었다.

『레 미제라블』에서 은촛대를 훔친 장 발장을 용서하고 그에게 다른 삶을 열어 준 감동적인 인물 미리엘 주교에 대해 빅토르 위고는 한마디로 "그는 의견이 없었고, 그는 공감을 갖고 있었다."라고 표현한다. 우리의 의견이란 사실 경험과 지금까지의 학습을 통해서 형성된 것이다. 헤겔의 말대로 모든 규정은 부정이니, 내가 'A는 B다.'라고 말

하는 순간 A가 C일 가능성은 배제된다. 나의 의견은 일면 옳은 것이지만, 새롭게 닥친 상황에서는 사물의 다른 면을 보지 못하는 편견으로 전락할 위험이 얼마든지 있다. 미리엘 주교는 프랑스혁명의 격동기를 산 인물이었다. 그는 격렬한 사회적 변화 앞에서 흔히 정파적 이익에 따른 혼란스러운 의견을 갖느니 차라리 '공감'을 택했다. 그 이유는 단 하나, 세상을 사랑하고 있었기 때문이다. 아픔이 많은 사람들, 과오로 죄악에 빠진 가련한 사람들, 오류를 저지른 사람들의 처지를 이해하고 공감하는 것이 바로 사랑의 시작이었다. 공감의 배경에는 인간에 대한 믿음이 있었다. 인간은 그 본성에 있어서 자유의지를 가진 선한 존재이고, 약하기 때문에 오류를 범할 수 있지만 성찰을 통해 더욱 좋아질 수 있으리라 믿었다. 그리고 장 발장은 미리엘 주교의 이러한 신념에 부응하는 인물이다.

인간을 약하지만 자유의지를 가진 선한 존재로 보는 관점. 이것이 내가 아는 예술의 출발점이고 인문학의 출발점이다. 마사 너스바움은 『혐오와 수치심』에서 "내가 생각하는 자유주의 사회는 모든 개인의 평등한 존엄과 공통의 인간성에 내재된 취약성을 인정하는 기반 위에 있는 사회"라고 말한다. 그리고 인간이 오류를 범할 확률을 줄인, 안전망이 만들어진 사회적인 조건 속에서 인간은 스스로를 개선하려는 노력을 부단히 이어갈 것이다.

왜 강한 인간이 아니고 약한 인간인가? 왜 자유의지를 가진 인간인가? 문화예술뿐 아니라, 사회적 제도 등 모든 것이 인간의 약함을 공감하고 함께 결점을 보완하는 데로 지혜를 모으지 않을 경우,

자유의지를 가진 인간이 스스로 노력하는 긍정적인 관점이 아니라 반대의 경우를 설정할 경우, 끔찍한 일이 벌어진다는 것을 역사가 말해 주기 때문이다.

아르노 브레커(Arno Brecker, 1900-1991)가 남긴 강인한 남성 조각품은 히틀러의 이념을 대변한다. 그 힘찬 근육은 국가와 사회를 위한다는 명목으로 잔인한 반인륜적인 범죄를 서슴지 않았던 인간 병기의 몸이었다. 동시에 이상적인 게르만족의 표본이 되어 이보다 함량 미달이라 여겨지는 유대인, 타민족 그리고 독일인 내에서도 여러 장애를 가진 사람들의 살상에 동의하는 미적인 기준이 되었다. 강한 자는 약한 자의 고통을 이해하지 못한다. 타인의 고통에 대해, 타인의 행복에 대해 공감하지 않는 인간의 미래는 이미 정해져 있다. 그것은 파멸이다. 인간이 서로 노력할 수 있는 자유의지를 가진 존재임을 인정하지 않는 통치자의 눈에 인간은 그저 다스려야 할 개, 돼지로밖에 보이지 않을 것이다. 우리가 이 책을 통해 읽고 감상할 위대한 고전 문학과 미술은 이 점을 공통적으로 지적한다.

성숙, 살면서 유일하게 해야 할 일

문학과 미술이 만나 공감하고 나누는 인간에 관한 이야기를 이 책 1권에서는 사랑, 죽음, 예술 세 범주로, 그리고 2권에서는 욕망, 비애, 역사 세 범주로 나누어 묶어 보았다. 부족한 대로 미술과 문학 작품을 통해 삶으로 돌아오는 지도를 만들어 본 것이다. 인간의 삶을

'생로병사(生老病死)'라 말할 때, 여기에는 태어나서 죽는 것(生死) 사이에 늙고 병드는 것(老病)밖에 없다는 탄식이 담겨 있다. 우리 인생에는 시작과 끝이 있다. 누구도 시간의 지배에서 자유로울 수 없다.

본문에서도 말하지만, 다만 태어나서 죽을 뿐인 인간, 제아무리 오래 산다 한들 120년밖에 못 사는 인간이 시간 속에서 해야 할 유일한 일은 성숙이다. 아이가 노인이 되는 것이 아니라 아이가 어른이 되었다가 노인이 되는 것이다. 시간은 모든 것을 변화시킨다. 시간의 흐름 속에 단지 부패하는 것이 아니라 시간과 더불어 성숙하는 것, 더 좋은 인간이 되려고 부단히 노력하는 것, 이것이 우리가 살면서 해야 할 유일한 일이다.

교육은 20대 초반을 전후로 일단락 지어져야 하지만 성숙을 위한 인생 공부는 죽는 날까지 계속되어야 한다. 성숙을 위한 공부나 노력을 멈추는 순간 우리의 정신적인 죽음은 시작된다. 자연의 살아 있는 모든 것은 변화한다. 자연의 일부인 인간도 끊임없이 성장, 성숙, 변화해야 한다. 『일리아스』의 아킬레우스가 그러하듯이 성숙은 타인에 대한 공감과 자기 성찰을 통해서만 가능하다. 개인은 언제나 소중한 존재지만, 개인이 고립되어 절대화되면 그는 길을 잃고 덜 자란 아이로 남게 된다. 삶에는 먹고사는 것 이외에도 참으로 많은 문제들이 곳곳에 도사리고 있다.

우리는 정해진 답을 찾기 위해서 고전을 읽고 옛 그림을 보는 것은 아니다. 그 두꺼운 고전들을 밤새 읽는다고 고민거리에 대한 직

접적인 답을 바로 찾을 수 있는 것은 아니다. 그래도 읽기를 권하는 것은 고전이 좋은 삶을 위해 반드시 숙고해야 할 중요한 가치들을 다루고 있기 때문이다. 지금으로부터 3800여 년 전에 쓰인 『길가메시』 서사시가 다루는 죽음의 문제는 여전히 우리의 문제이며, 2800여 년 전에 쓰인 아킬레우스의 공감과 성숙의 문제도 여전히 우리의 문제이다.

그러나 고전은 절대적인 잣대가 아니며 무조건적인 숭배의 대상이 아니다. 예컨대 가장 많은 오류를 범하는 것이 사랑에 관한 이야기들이다. 사랑, 설렘, 사랑을 위해 목숨을 버리는 일 등 수많은 비극적인 사랑의 이야기들은 여전히 흥미롭지만, 고전은 자기 시대와 함께 상대적인 진실을 말할 뿐이다. 나는 고전을 읽고 옛 그림들을 보면서 사랑은 중요하지만, 그것이 하나의 얼굴을 가지지 않는다는 것을 오히려 말하고 싶었다. 또 대부분 비극으로 끝나는 사랑의 이야기는 비극이 될 수밖에 없는 조건을 이해하는 방향에서 다루었다.

시간 속에 사는 우리 삶의 모든 것이 덧없이 변화하기 때문에 영원한 사랑에 대한 갈망이 더욱 큰지도 모르겠다. 나는 감히 불멸의 사랑 따위를 꿈꾸지 말라고 말하고 싶다. 우리가 꿈꿔야 하는 것은 불멸의 사랑이 아니라 '좋은 사랑'이다. 욕망의 게임이 아닌 사랑. 사랑을 얻느냐 잃느냐 하는 소유 개념과도 관련 없는 사랑. 삶의 형태가 변하면 자연스럽게 변화하면서 깊어지는 사랑. 내 삶과 상대방의 삶을 풍요롭게 만드는 사랑. 그런 좋은 사랑의 조건을 탐색하는 것, 이것이 우리가 추구해야 할 유일한 사랑의 진실한 과제로 제시되길 기대

했다. 죽음, 예술, 욕망, 비애, 역사 등등 우리가 피할 수 없는 문제에 대한 다양한 시선들을 다루어 보았다.

좋은 삶, 인간적인 성숙을 위해 나와 다른 누군가의 이야기를 처음부터 끝까지 들어 보고 생각해 보고 공감하고 때로는 반론을 제기하는 연습을 우리는 고전을 통해서 해야 한다. 우리가 내리는 답은 모두 잠정적인 것으로 근사치에만 접근할 수 있을 뿐이다. 한국의 교육 방식은 정답을 빨리 맞히는 것에만 길든 사람들을 양산해 내기 때문에, 우리는 고전이든 어디든 쉽게 답을 찾아 그 답이 옳다고 절대적으로 믿고 싶어 한다. 인문학은 처세술이 아니다. 답을 찾아가는 과정의 불안정성을 즐길 수 있는 심적 태도가 성숙의 가장 기본 아닐까. 그리고 그것이 이 지상에서의 팍팍한 삶을 견딜 수 있는 가장 큰 힘이 될 것이다.

자기 삶에서 승리하기

쉽지 않다, 산다는 것은. 대한민국은 유례없는 경쟁 사회다. 경쟁 사회의 가장 큰 폐단은 우리가 호메로스의 『일리아스』에서처럼 하나의 잣대로 모든 사람을 평가하는 것이다. 우리 모두는 다른 사람이고, 하나의 잣대로 평가되어서는 안 된다. 루브르, 내셔널갤러리, 에르미타주, 한국의 국립미술관 어디든 미술관에 가 보라. 그곳에는 다양한 사조의 다양한 그림들이 걸려 있다. 도서관에는 다양한 분야의 다양한 책들이 빼곡하다. 르네상스 미술이 위대하다고 해서 그 뒤에 따

르는 마니에리슴 미술을 미술관에서 제거하지 않는다. 모든 미술 작품은 시대의 산물이고, 그려질 이유가 있어서 그려진 것이다. 미술관은 존재의 이유가 있는 모든 것들의 집합소이다. 마찬가지로 우리 사는 사회는 존재의 이유가 있는 모든 사람들의 집합소이다. 존재 이유가 있는 모든 것들의 존재 방식은 존중되어야 한다.

경쟁이 심한 사회는 폐쇄적인 문화를 만들어 낸다. 경쟁 사회에서 경쟁에 몰두하고 있는 사람은 자신보다 앞선 사람도 싫지만, 경쟁의 대열에서 이탈하는 사람도 용납하지 않으려 한다. 압도적 우위에서 승리하는 사람이 아닌 대부분의 사람들에게 자신보다 뒤처진 사람들이 있다는 것은 상대적 우월감을 느끼게 하고, 이 힘든 경쟁에 뛰어든 것이 틀리지 않다는 것을 확인시켜 주기 때문이다.

그래서 그들은 자신들이 뒤집어쓰고 있는 프레임에 다른 사람들도 악착같이 넣으려고 한다. 자신의 관점을 강요하고 다른 생각을 배격한다. 이곳에는 오로지 경쟁에 의한 서열만이 존재할 뿐이다. 경쟁에서 얻은 승리가 유일한 행복이라고 생각하고 사는 사람들에게는 절대 행복은 없다. 1등이 되지 못한 상태에서는 끝없는 열패감이, 1등이 되고 나서는 짧은 만족감에 뒤따르는 공허와 다른 사람에게 1등을 빼앗길 것 같은 두려움밖에 없다. 경쟁과 외부의 잣대로 스스로를 평가하는 것은 성숙을 가로막는 가장 사악한 삶의 방식이다. 자신을 사랑하고 돌보는 법을 배우지 못한 사람은 다시 다른 방식으로 또 경쟁의 틀을 선택한다. 바쁘고 열심히 살고는 있지만, 끊임없이 공허한 날들이다.

높은 연봉이 우리의 유일한 꿈이 아니다. 우리의 삶은 다양한 영역으로 이루어져 있다. 연애나 결혼에 실패했다고 해서 인생이 망하는 것도 아니고, 입시나 취업, 사업에 실패했다고 해서 인생이 끝나지도 않는다. 설혹 한 부분에서 실패해도 패배자로 남아 있어서는 안 된다. 우리는 각자 자기 삶에서 승리해야 한다. 우리는 모두 각기 다른 모습으로 다른 조건에서 태어났다. 원망할 필요도 우월감을 느낄 필요도 없이 그게 나의 시작점이다. '그럼에도 불구하고', '그럼에도 그 모든 것에도 불구하고' 자기를 긍정하고, 자기 삶을 사랑하는 것, 자기 삶의 주인이 되는 것, 자기 스스로 행복감을 찾는 것, 이것이 우리가 해야 할 유일한 일이다. 자신의 삶에 충실할 것, 그리고 그렇게 타인의 삶을 충분히 공감하고 이해해 주는 것, 이것만으로도 우리는 충분히 인문학적인 인간이 될 수 있다. 이 책이 그런 꿈을 가진 사람들에게 자그마한 즐거움이 될 수 있다면, 참 행복하겠다.

2016년 10월 한강을 바라보며
이진숙

욕망

1

위험한 욕망의
게임이 된 사랑

라클로의 『위험한 관계』와 프라고나르의 「그네」

여자의 사랑, 남자의 게임

폭풍우가 몰아친 지난밤 전 한잠도 자지 못했습니다. 불타는 열정
이 끓어오르다가는 영혼의 능력이 한 방울 남김없이 소진되기를
끊임없이 되풀이했습니다. (……) 지금 이렇게 편지를 쓰면서 저는
저항할 수 없는 사랑의 힘을 그 어느 때보다도 강하게 느낍니다.

남자의 편지는 뜨겁게 시작되었다. 여자는 이 사랑에서 도망치
려 했다. 뜨거운 만큼 두려웠다. 여자가 도망칠수록 남자는 더 달아
올랐다. 사랑에 서툴고 소심하기 짝이 없는 여자 앞에 남자가 내민 마
지막 카드는 죽음이었다. 죽을 만큼 사랑한다는데 무너지지 않을 여
자가 어디에 있겠는가? 그토록 갈망하던 사랑을 얻은 행복한 남자는
사랑하는 여자를 귀히 여기며 행복하게 살았다……라는 말을 기대하
셨는지? 순애보에 목마른 순진한 독자들의 기대와 달리, 여자의 행복
은 며칠 만에 끝난다.

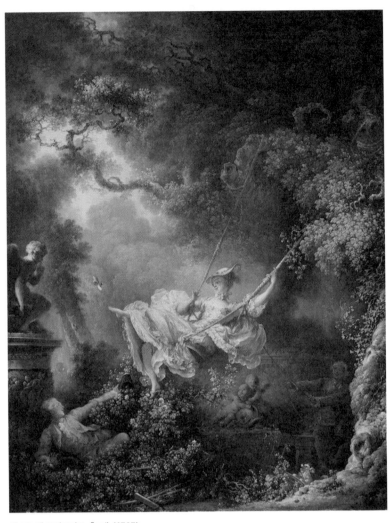

장 오노레 프라고나르, 「그네」(1767)

여자에게는 운명을 바꾸어 놓은 치명적인 사랑이었지만, 남자에게 사랑은 그저 게임일 뿐이었다. 남자는 그 이름도 유명한 발몽 자작. 파리 사교계의 악명 높은 바람둥이였다. 그가 이번에 고른 상대는 정숙하기로 소문이 난 투르벨 법원장 부인. 훌륭한 가문과 막대한 재산, 잘생긴 외모 등 모든 것을 갖춘 발몽의 유혹에 기꺼이 몸을 던질 아름다운 여인들이 줄을 섰지만, 그가 투르벨 법원장 부인을 선택한 이유는 딱 하나였다. 난공불락의 도덕적인 여인을 정복하는 난이도 높은 게임을 하고 싶었기 때문이다.

게임은 판돈이 걸려야 더 흥미로워지는 법이다. 여자 발몽 자작이라고 할 만한 술책가 메르테유 후작 부인이 이 게임에 판돈을 건다. 메르테유 후작 부인은 정숙하기로 소문난 투르벨 법원장 부인을 정복하면 자신과의 뜨거운 하룻밤을 선물하겠다고 나선다. 승리한다면 두 여인이 모두 자신의 손에 들어오니 발몽으로서는 마다할 이유가 없다.

그런데 메르테유 후작 부인이 발몽에게 제안한 것은 원래 다른 게임이었다. 자신을 버리고 간 다른 남자를 골탕 먹이는 데 발몽을 이용하려 했던 것. 그녀는 발몽에게 자신을 버리고 간 남자가 결혼할 상대인 어린 처녀를 '교육'해 줄 것을 부탁한다. 열다섯 살짜리 순결한 소녀를 신부로 맞이한다고 신랑은 생각하겠지만, 신부는 프랑스 최고의 바람둥이 손에 '교육'을 받은 황당한 상태라는 것을 신랑은 첫날밤에 깨닫게 될 거라는 것이 그녀의 계획이었다.

'욕망'이 요구하는 유일한 술어, '채우다'

쇼데를로 드 라클로의 소설 『위험한 관계』(1782)의 대략의 스토리이다. 눈치챘겠지만, 여기에는 사랑이라는 말은 난무하지만 진정한 사랑의 감정이 없다. 이 소설에서 사랑은 욕망, 호기심, 쾌락, 관능, 승리, 정복, 술책, 파멸 등의 자극적인 단어들과 결합하며 위험천만한 욕망의 게임이 되었다. 배려, 따뜻함, 교감, 충만함 등 사랑이 가져오는 다른 풍부한 감정들은 철저히 배제되고, 욕망은 그 원초적인 민낯을 드러냈다. "욕망"이 요구하는 유일한 술어는 '채우다'이다. 그 채워짐은 수단과 방법도 따지지 않는다.

욕망은 가능한 한 빠르게 완전하게 채워지기를 원하기 때문에 우리는 종종 '눈먼' 욕망이라는 표현을 쓴다. '눈먼' 욕망의 횡포야말로 우리가 지겹게 봐 왔던 것이다. 욕망은 한 번 채워지고 만족해서 소멸되는 것이 아니다. 그것은 살아 있는 육체가 있는 한 계속해서 튀어나온다. 시작은 사랑하는 사람들 사이의 관능적인 욕망이겠지만 그것이 정복, 승리 같은 군사적인 표현과 연결되면 기괴한 게임이 된다. 이제 가장 먼저, 빠르게, 현란하게 채우려는 욕망이 시작된다. 그렇게 욕망은 게임이 된다. 게임이 된 욕망은 이기고 싶다는 또 다른 욕망만을 낳을 뿐이다. 이것이 눈먼, 통제되지 않은 욕망의 비극이다.

장 오노레 프라고나르의 「빗장」은 바람둥이 발몽이 어린 소녀의 침실로 뛰어들던 방을 연상시키는 그림이다. 조금씩 욕망의 유희에 빠져들던 소녀는 그림처럼 피할 수 없는 상황에 있게 된다. 방문은 잠겼

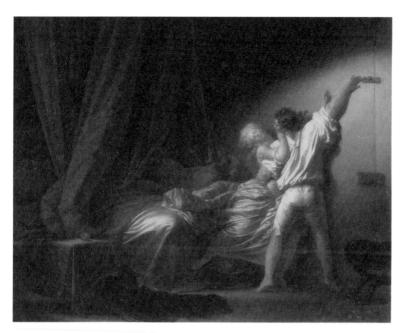

장 오노레 프라고나르, 「빗장」(1777)

고, 툭 튀어나온 듯한 침대 모서리 등 방 안의 모든 것은 욕망으로 터
져 나갈 듯하다. 여인의 거절도 의례히 한번 거절해 보는 사교계의 매
너에 지나지 않는다.

　사랑이 승부욕, 정복욕과 결부된 결과는 끔찍하다. 게임에는 반
드시 패자가 있게 마련이다. 분쇄되고 파괴되고 모든 것을 잃은 끔찍
한 패자를 낳는다. 승자는 그런 패자를 동정하지 않는다. 승자에게 그
런 동정심이 있다면 게임은 성립되지 않을 것이다. 더 잔인하게, 더 회

욕망　　　　　　　　　　　　　　　　　　　　　　　　　　　　25

복할 수 없을 만큼 패자가 망가져야 승리감은 고취된다. 게임의 왕자 발몽은 더 많은 승점을 얻기 위해 갖가지 계략을 구사한다.

서두에 인용한, 발몽이 트루벨 법원장 부인에게 보낸 뜨거운 편지도 다른 여인의 품 안에서 히히덕거리며 쓴 것이다. 가장 불성실하고 진지하지 못한 태도로 쓴 편지에 상대방이 진지하게 넘어올 때 승점은 최고조로 올라간다. 그동안 그렇게 도덕적인 태도로 정숙을 지키던 상대가 이제 사랑에 빠져서 간절한 욕망이 싹텄을 때 처절하게 비웃으며 농락해 주는 것, 이것이 진정한 선수들의 게임이었다.

솔직한 심리묘사와 짜릿한 극적 스토리 덕분에 이 소설은 여러 번 영화화되었다. 한국에서도 이미숙, 전도연, 배용준 주연의 「스캔들」이라는 제목으로 영화화되었고, 장동건과 장쯔이 주연의 「위험한 관계」라는 원제로 다시 영화로 제작되었다. 초판 2천 부가 사흘 만에 매진되었던 이 소설은 라클로가 육 년간 체험한 사교계 생활의 정리판이었다.

이 소설이 쓰인 18세기는 불세출의 바람둥이 카사노바와 돈 주앙이 탄생한 시대였다. 우아한 로코코풍의 궁정 문화를 배경으로 사랑의 이상비대증을 앓던 시대였다. 프랑수아 부셰의 「헤라클레스와 옴팔레」에서 보듯이, 이 시대는 영웅 헤라클레스의 위대한 모험보다 그의 침실이 더 궁금한 시대였다. 사랑은 쾌락이 되었다. 로코코 회화의 대가 프라고나르가 그린 사랑에서도 사랑은 단지 욕망의 게임이었다.

사랑의 이상비대증을 앓던 로코코 시대

그네를 탄 아가씨는 가볍게 공중으로 날아오른다. 달콤하고 감미로운 분홍색 드레스가 꽃송이처럼 부풀어 오르고 슬리퍼가 힘차게 날아오른다. 벗겨진 슬리퍼는 짝을 찾기 위해 날아간다. 동화 『신데렐라』에서처럼 신발은 여성에 관한 성적인 암시를 담고 있다. 젊은 아가씨의 시선은 덤불 아래 숨어 있는 잘생긴 젊은 남자에게로 화살표처럼 꽃힌다. 젊은 남자의 시선은 아가씨의 치맛속을 향하고 있다.

아가씨 뒤쪽의 어두운 나무 그늘 아래에서 그네를 밀어 주고 있는 나이 든 남자는 아무것도 모르는 순진한 표정을 짓고 있다. 그의 표정이 순진하고 어리석을수록 이야기는 더 재미있어진다. 아가씨는 두 남자 사이를 오가는 그네처럼 밀고 당기는 욕망의 게임을 벌이는 중. 은밀할수록 깨소금 맛이고 어려울수록 쾌락의 강도는 높아진다. 조그만 큐피드 조각상은 입에 손가락을 대고 '쉿' 하며, 젊은 남녀의 게임을 부추긴다.

그림의 내용은 그림을 주문한 사람의 아이디어에서 나왔고, 주문자 본인은 젊은 남자의 역할로 그려지길 원했다고 한다. 그 역시 사랑이라는 게임에서 승자가 되고 싶었던 모양이다. 그런데 그 젊은 남자가 사랑의 승리자가 되리라는 보장이 그림 어디에 있단 말인가? 그림 어디에도 진실한 사랑의 증표는 없다. 전통적으로 그림 속의 개는 남녀 간의 신의와 충실을 상징하는데, 그네를 미는 남자 쪽에 그려져 있는 하얀 애완견은 이상한 낌새를 눈치채고 불안해 하고 있다. 이것

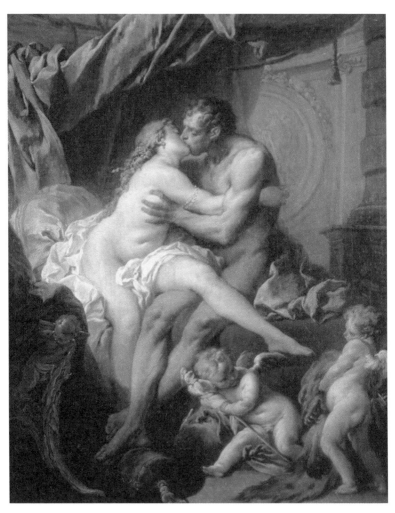

프랑수아 부세, 「헤라클레스와 옴팔레」(1735)

은 그녀를 미는 남자가 배신을 당하리라는 확실한 암시인 동시에 신의와 충실 자체에 문제가 생겼음을 암시한다. 그렇다고 그녀가 젊은 남자만을 사랑할 것이라는 증거는 어디에 있을까?

화면을 지배하는 것은 아가씨의 분홍 드레스. 분홍은 감미로움과 간지러운 유희의 색이며, 연약하고 변하기 쉬운 사랑의 색이다. 순수의 하양과 열정의 빨강 사이에서 태어난 분홍은 그 뉘앙스에 따라 고상함, 연약함, 부드러움에서 천박함, 강렬한 매혹에 이르기까지 상반되는 감정 사이를 오가며 그네 타기를 하는 색이다. 젊은 남자의 기대와 달리 그녀는 관성에 의해 제자리로 아무렇지도 않게 돌아갈 수도 있다. 누가 이 사랑이라는 게임의 승자가 될 것인가?

게임의 끝

소설 『위험한 관계』가 주는 답은 이렇다. 게임이 되어서는 안 되는 것이 게임이 되었을 때는 승자도 패자도 없이 모두 파멸에 이를 뿐이라는 것. 발몽에게 버림받은 투르벨 법원장 부인은 그 충격으로 광기에 빠져 죽음에 이르게 된다. 메르테유 후작 부인은 발몽을 계략에 빠뜨리고 결국 발몽은 결투 중에 치명상을 입고 죽는다. 메르테유 후작 부인도 그간의 계략과 술책이 폭로되어 평판을 잃고, 거기에 파산과 천연두로 가장 처참한 모습으로 죽게 된다. 발몽과 메르테유 후작 부인은 오로지 승리자가 되기 위해서 아무런 거리낌 없이 상대방에게 씻을 수 없는 모욕감을 주고 파멸시켰던 대가를 톡톡히 치렀다.

어떤 예술도 사랑 없이 태어날 수 없다. 사랑의 의미와 색깔이 그 시대의 색깔이다. 사랑의 이상비대증을 앓던 18세기는 겉으로는 절대왕정의 화려함이 극치에 이르렀지만, 속으로는 종교도 도덕도 걷잡을 수 없이 타락한 시대였다. 실제로 이 소설이 발표되고 나서 칠 년 뒤인 1789년에 프랑스대혁명이 발발하면서 노닥거리던 사랑의 게임도 일단락된다.

사랑은 욕망을 포함하지만 결코 욕망으로 환원되지 않는다. 사랑에는 욕망 이상의 것이 포함되어 있다. 사랑은 어떤 사람 혹은 어떤 대상에 대한 헌신적인 자기 낮춤이다. 나와 다른 새로운 세계를 받아들여 좀 더 큰 자아에 도달하는 내적인 성숙의 계기이다. 상대방과 나의 보다 좋은 삶을 도모하는 길이라면 안타까운 이별도 감내하는 것이 사랑이다.

기쁨과 슬픔 속에서도 사랑이 더 큰 인간적 성숙을 선물하기 때문에 '사랑하기'는 늘 좋은 일이다. 그러나 욕망의 게임이 된 사랑에서는 이러한 사랑의 숭고한 측면은 간과되고, 오로지 정복과 승리의 논리만 지배하게 된다. 때로는 정말 뜨겁게 사랑했지만 떠나야 할 수밖에 없을 때도 있다. 그러나 그 과정에 진실로 충실했다면 어떤 이별도 상실이나 패배가 아니다. 사랑은 게임이 아니므로 근본적으로는 이기고 지는 것이 아니다. 이별의 아픔조차 모두 사랑의 선물이다. 더 좋은 사랑을 위해 내 영혼이 성숙해 가는 과정일 뿐이다. 사랑을 욕망으로 환원시켜서는 안 된다.

유명인과의 염문을 자발적으로 소문내기, 데이트 폭력, 헤어진 연인의 동영상 유포 등 차마 말할 수 없이 인격 살해적인 행위들은 우리 시대의 사랑이 독한 욕망 게임으로 타락하고 있음을 말해 준다. 언제나 치열한 경쟁의 틀 속에서 생존할 것을 요구받는 우리 사회는 흔히 모든 것이 이겨야 인정받는 게임의 사회가 되었다.

어떤 일이든 오직 정복과 승리만이 목표가 될 때, 그 일이 가지는 인간적인 측면은 모두 희생되고 만다. 사랑뿐만 아니라 돈 버는 일, 정치 등이 정복과 승리 자체가 목표가 되는 게임이 되어 버리면 안 된다. 오로지 돈을 모으기 위해 버는 돈, 권력을 잡기 위해서만 하는 정치, 상대방을 정복하기 위해서 하는 사랑에 도대체 무슨 의미가 있는가? 매일, 매 순간 성찰하지 않으면 우리는 누구나 게임의 노예가 될 수밖에 없다.

장 오노레 프라고나르

Jean Honoré Fragonard, 1732-1806

화가의 자화상

18세기 프랑스 로코코미술의 대가로, 당시 가장 잘나가던 프랑수아 부셰에게서 배웠다. 프랑스혁명이 일어나기 직전 귀족들의 순간적이고 감각적인 취향을 잘 드러낸 화가로 '놀이로서의 사랑'을 묘사한 연애 풍속화를 주로 그렸다. 특히 영국식 정원에서 밀회를 즐기는 연인들 그림으로 유명하다. 세간에는 "예쁜 모델은 화가에게 최종적인 사랑의 표시를 해 주지 않고서는 그의 화실을 나서는 법이 없었다."라는 이야기가 나올 정도로 "행복한 화가"였다고 전해진다.

그토록 많은 화가들이 18세기 여인들의 초상화를 일신할 방법을 모색하고 있으며, 창의력을 동원하여 그림 속 사물들을 배치함은 오직 기다림, 토라짐, 관심, 몽상 등을 표현하기 위함인데, 어찌하여 우리 세대의 현대적 부셰나 프라고나르 등은 「편지」, 「하프시코드」 대신 「전화 앞에서」라고 명명할 만한 장면은 그리지 않을까?
　　　　　　　　　　　— 프루스트, 『잃어버린 시간을 찾아서』에서

피에르 쇼데를로 드 라클로

Pierre Choderlos de Laclos, 1741-1803

라클로의 초상화

『위험한 관계』(1782)는 군인이었던 라클로가 사교계에서 직간접적으로 경험한 이야기를 소재로 귀족들의 연애 풍속을 묘사한 소설이다. 아이러니컬하게도 이 작품은 관점이 전혀 다른 루소의 『신 엘로이즈』와 함께 베스트셀러였다. 사랑을 게임으로 여기던 프랑스혁명 직전 귀족들의 퇴폐적인 행동 양식과 달리 진짜 사랑에 빠져 파멸한 투르벨 부인의 사건에 대해 이 소설은 다음과 같은 대화로 끝을 맺는다.

> 단 한 번 위험한 관계를 맺은 것이 이렇게 큰 불행을 초래하는 걸까요? 그 누가 전율하지 않을 수 있겠습니까? 조금만 더 깊이 생각했더라면 아무리 엄청난 불행이라도 모두 피할 수 있었을 텐데! (……) 우리의 이성은 불행을 경고해 줄 능력이 없었던 것과 마찬가지로 불행을 위로해 주지도 못한다는 걸 절실히 느낍니다.
> — 피에르 쇼데를로 드 라클로, 『위험한 관계』에서

2

벌거벗은 욕망,
스캔들이 된 소풍

에밀 졸라의 『테레즈 라캥』과 마네의 「풀밭 위의 식사」

즐거운 소풍, 범죄 현장이 되다

좋은 날이었다. 여름의 끝자락, 가을이 조금씩 다가오고 있었다. 마지막 일광을 '유익하게' 즐기기 좋은 날이었다. 테레즈와 카미유 부부 그리고 카미유의 친구 로랑은 파리 근교로 소풍을 갔다. 그들은 뜨거운 햇살을 피해 잡목림 속으로 들어가 자리를 잡았다. 소풍에 어울릴 법한 시시한 이야기들이 오갔고, 몸이 허약한 카미유는 이내 아내의 치맛자락 옆에서 곤히 잠이 들었다. 가까이서 '센 강이 으르렁대며 흐르는 소리'가 들렸다. 여기까지, 여기까지는 모두 좋았다. 그림으로 치면 분명 르누아르나 모네가 여러 번 반복해서 그린 밝고 환한 인상주의풍의 그림이 될 것이다.

인상주의자들의 그림을 보고 있노라면, 19세기 말의 파리와 파리 근교에는 행복한 사람들만 살았던 것처럼 보인다. 그러나 소풍이나 여가는 주말 내내 일하는 사람들의 단조로운 삶을 보상하기 위한

근대의 고안이었다. 그림 밖 그네들의 삶은 우리네처럼 고단했다. 카미유와 로랑은 같은 고향 출신으로 둘 다 철도국 직원이었다. 특히 한때 화가가 되고 싶어 했던 로랑에게 사무실의 무료하고 단조로운 노동은 고역이었다.

그러나 오늘은 카미유 부부와 로랑의 즐거운 소풍날. 카미유가 잠에서 깨자 셋은 강가 식당에 가서 근사한 저녁을 주문하고, 주문한 음식이 나올 때까지 뱃놀이를 하기로 한다. 센 강을 거슬러 올라가는 보트꾼들이 시야에서 사라지자 깔깔대던 웃음소리는 비명으로 바뀌었다. 믿음직한 친구는 살인마로 변했고, 다정한 아내는 살인의 방조자, 공모자가 되었다. 그렇게 즐거운 소풍은 끔찍한 범죄의 현장이 되고 말았다.

소설 『테레즈 라캥』(1867)은 스물일곱 젊은 에밀 졸라의 첫 번째 장편소설이다. 극적인 스토리 전개 덕에 무성영화 시절부터 여러 차례 영화화되었다. 박찬욱 감독 「박쥐」의 원작이며, 2013년에 찰리 스트레이턴 감독이 동명의 제목으로 다시 영화로 제작했다.

즐거운 소풍을 범죄 현장으로 바꾼 것은 도시의 욕망이었다. 1848년 혁명이 끝난 후 프랑스에는 급격한 산업화와 도시화가 진행되면서 범죄 역시 급증했다. 범죄자들은 외관상 구분이 가능한 괴물들이 아니었다. 테레즈나 로랑 같은 사람들, 젊은 졸라의 설명에 따르면 좀 특이한 기질을 가진 보통 사람들이 범죄자가 되었다. 수많은 미제 사건의 범인들은 신사복을 차려입고 태연히 파리 시가지를 활보했다.

삶은 변화하고 있었다.

그녀가 옷을 벗은 이유

마네가 그린 소풍 장면은 이런 삶의 변화를 역설적으로 보여 주었다. 에밀 졸라의 소설이 발표되기 사 년 전인 1863년에 마네는 살롱전에 「풀밭 위의 식사」라는 건조한 제목의 작품을 발표한다. 마네는 모든 사람들이 당연하게 여기던 미술상의 관례에 현대적인 삶을 대입해 보았다. 마네의 「풀밭 위의 식사」는 관념상 16세기에 그려진 티치아노의 「전원의 콘서트」를 염두에 두고 있었고, 구성상으로는 라파엘의 소실된 작품 「파리스의 심판」을 따랐다. 그러나 '전원의 콘서트'라는 신화적이고 낭만적인 제목이 '풀밭 위의 식사'라는 무미건조한 제목으로 바뀐 것은 여러 가지를 시사한다.

티치아노의 「전원의 콘서트」에서는 벌거벗은 여인들이 두 명이나 등장하지만 아무도 문제 삼지 않았다. 그러나 마네가 그린 알몸의 여인은 공격의 초점이 되었다. 티치아노의 「전원의 콘서트」에서 '전원(pastrol)'이라는 말은 유토피아적인 공간을 연상시켰다. 여기서 두 여인들은 악기를 연주하고 있는 두 남자에게 예술적 영감을 주는 신화적인 존재이다. 여신들은 옷을 갖춰 입고 다니지 않아도 아무도 복장의 선정성을 논하지 않았다. 아니, 거꾸로 세속의 의상을 벗을수록 그들은 더욱 신화적인 존재가 되었다. 티치아노의 여신들은 처음부터 신화적인 누드로 그곳에 있었다. 유토피아적인 목가(牧歌)가 있던 곳

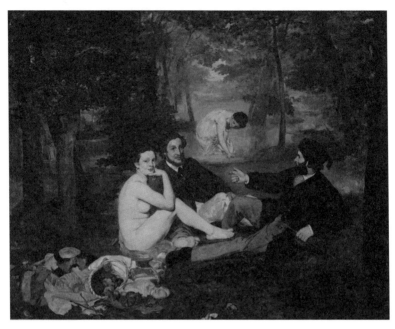

에두아르 마네, 「풀밭 위의 식사」(1863)

에 이제 무미건조한 「풀밭 위의 식사」만이 남아 스캔들이 되었다.

　　마네의 화면 왼쪽 하단의 음식 바구니 옆에는 여인이 벗어 놓은 하늘색 드레스가 보인다. 그녀는 멀쩡하게 옷을 입고 와서는 지금 여기 와서 옷을 벗은 것이다! 왜? 거기다 여인은 자신이 알몸이라는 사실을 잊은 듯 도리어 뻔뻔한 시선으로 우리를 바라본다. 그림 속 인물들이 모두 태평하므로 스캔들은 거꾸로 그림 밖에서 일어났다. 마네는 부도덕하다고 비난받았다. 여인이 벗어 놓은 옷 옆에는 개구리

베첼리오 티치아노, 「전원의 콘서트」(1509)

가 한 마리 그려져 있는데, 개구리는 당시 화류계 여성을 뜻하는 속어였다. 거기다가 그림 한가운데 개울에 물을 담고 있는 여인은 은밀한 부분을 씻는 것처럼 보여, 그림이 그려지기 직전에 무슨 일이 있었는지 야릇한 상상을 불러일으킨다. 티치아노의 목가적인 뮤즈들은 마네의 그림에서는 행실이 올바르지 못한 여자들이 되었다.

19세기 말은 전 유럽에 그전에도 그 후에도 유례가 없을 정도로 사창가가 발달한 퇴폐적인 시대였으며 욕망의 민낯이 그대로 드러

나던 시대였다. 그림은 신화가 아니라 현실의 맥락을 건드렸다. 티치아노 그림의 상황을 19세기 현실의 삶에 옮겨 놓자마자 심각한 문제가 발생한 것이다. 삶은 이제 달라졌다. 그렇다면 다른 형식이 필요한 것이 아닐까? 19세기 말, 많은 예술가들이 새로운 시대의 특성, 즉 '현대성(modernity)'을 찾기 위해 글을 쓰고 그림을 그리기 시작했다. 삶은 바뀌었으나 삶을 설명하는 새로운 표현법이 아직 발명되지 않았던 시절, 미술에서 '현대성'에 대한 탐구는 기존 관행에 대한 반성과 성찰에서 시작되었다. 과거를 꼼꼼히 되짚어 보는 것은 거대한 혁명의 시발점이 될 수 있었다.

1863년 마네는 「올랭피아」라는 그림 때문에 또 한 번 스캔들에 휩싸인다. 이 그림은 누워 있는 비너스라는 전통적인 도상을 현대적으로 재해석했다. 신화 속의 '비너스'는 없고 다만 벌거벗은 창녀 '올랭피아'만이 눈앞에 있는 것이 현실이었다. 이 그림을 두고 또 한 번의 논란이 일었을 때, 청년 졸라는 마네를 적극적으로 옹호한다. 졸라는 마네의 그림에서 미화된 거짓이 아니라 "진정한 자연의 거칠고 건강한 냄새"를 발견했다. 졸라는 '사실주의'라고 명명하며 옹호한 현실의 묘사를 마네에게서도 발견한 것이다. 마네는 클래식한 미술의 관행이 얼마나 현실에 맞지 않는지를 보여 주었다.

졸라는 "「올랭피아」와 「풀밭에서의 점심」의 미래의 위치는 의심의 여지없이 루브르 미술관으로 이미 결정되었다는 것을" 강력하게 주장했다. 그의 예언은 실현되었다. 마네의 이 두 작품은 지금 근대미술의 루브르인 오르세 미술관의 중요 작품으로 전시되고 있다. 1868

년 마네는 감사의 의미를 담아서 「올랭피아」의 복사본과 함께 있는 졸라의 초상화를 그린다. 이 그림에는 당시 마네 자신에게 큰 영향을 끼치고 있던 일본의 우키요에, 벨라스케스의 「농부와 바커스」도 배경에 함께 등장하고 있다. 마네의 뒤를 이어 변화한 삶에 어울리는 새로운 표현법을 찾는 화가들이 등장했고, 그들은 인상주의자들이라고 불렸다. 새로이 변화하는 현실에 따른 모더니티의 추구, 있는 그대로의 삶을 그려 나가기. 이것이 마네의 소풍이 일으킨 스캔들의 긍정적인 영향이었다.

도시의 욕망, 욕망의 대중화

테레즈 라캥의 소풍이 스캔들이 된 것도 바로 삶의 저주받은 '현대성' 때문이었다. 인상주의자들은 밝은 햇살 아래 벌어지는 일들을 선호했지만, 소설가 에밀 졸라는 도시의 어둠 속으로 깊숙이 들어갔다. 그곳에서 만난 것은 '욕망'이었다.

어린 테레즈는 아버지의 손에 이끌려 고모에게 맡겨졌고 병약한 고모의 아들 카미유와 함께 자라서 그의 신부가 된다. 이건 로맨틱 코메디물의 이야기가 아니다. 어린 테레즈가 선택할 수 있는 것은 아무것도 없었다. 테레즈에게 주어진 것은 약 냄새 나는 환자를 위한 보족물로서의 삶뿐이었다. 그때 건장한 로랑이 등장했다. 여기서 졸라가 내세운 것은 독특한 기질론이었다. '알제리' 태생의 어머니를 둔 테레즈는 뜨겁고 히스테릭한 기질을 가지고 있었다.

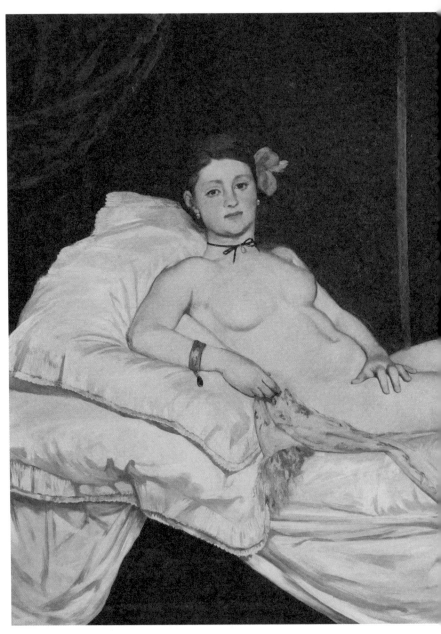

에두아르 마네, 「올랭피아」(1863)

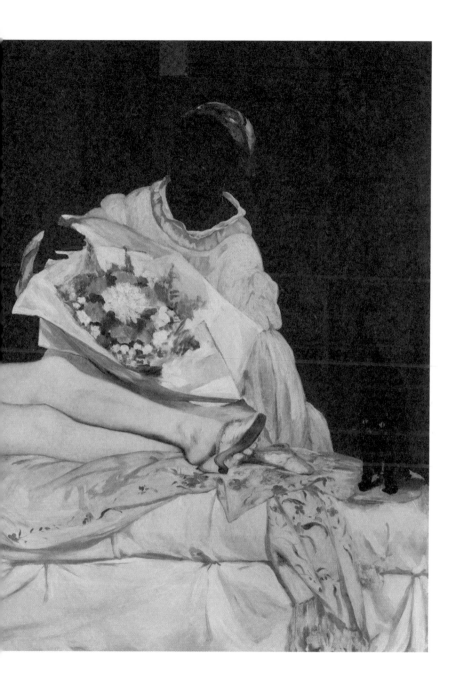

에두아르 마네, 「에밀 졸라」(1868)

반면 로랑은 전형적인 농부의 기질을 가진 단순한 사람이었다. 시골에서의 순박한 생활을 할 때는 발휘되지 않던 기질들이 욕망의 도시, 파리의 뒷골목에서 끔찍한 화학작용을 발생시켰다. 둘의 눈빛이 마주치는 순간, 거친 욕망이 그들을 몰아쳤다. 사랑이 격해질수록 남편인 카미유는 방해물로 여겨질 수밖에. 더 많이 사랑하고 싶어서 결국 그들은 살인을 했다.

그러나 욕망은 충족을 요구하는 욕망일 때에만 의미가 있었다. 그토록 갈망했건만 카미유를 살해함으로써 더 많이 사랑하려는 욕망은 그대로 죽어 버렸다. 야수와 같은 정욕으로 서로를 사랑했는데 "범죄의 흥분 가운데서 그 사랑은 공포로" 변해 버렸고, 두 사람의 결혼은 "살인의 숙명적인 벌"이 되어 버렸다. 범죄 공모자를 영원히 묶어 놓는 죄의 공모자였던 그들 중 누구든지 먼저 죄를 고백함으로써 배신자가 될 가능성이 있었다. 고로 이제는 사랑해서가 아니라 배신이 두려워서 서로 곁을 떠나지 못했다.

불신과 죄책감 속에서 다른 욕망이 꿈틀거리며 자라 나왔다. 그들은 카미유의 어머니 라캥 부인의 돈을 노렸다. 처음에는 사랑을 얻기 위해, 그다음에는 돈을 얻기 위해 그들은 스스로 지옥 속으로 걸어 들어갔다. 그런 두 사람에게 주어진 것은 영원한 고통과 파멸밖에 없었다. 결국 테레즈와 로랑은 죽음을 택한다. 자살이 아니라 불신과 의혹 속에서 서로가 서로를 죽이는 상호 파멸에 이르렀다.

발전하는 도시는 욕망을 자극했다. 이전 시대에 없던 괴물은 그

사회의 산물이었다. 인간이 욕망하는 존재라는 것은 누구도 부정하지 않는다. 다만 무엇을 욕망하는가는 그 시대의 산물이다. 산업화와 더불어 물질적인 것에 대한 욕망은 더욱 부추겨진다.

1852년 파리에는 최초의 현대적 백화점 봉마르세가 오픈했다. 에밀 졸라의 또 다른 소설 『여인들의 행복 백화점』에서는 백화점을 "현대 상업의 대성당"이라고 정리했다. 멋지게 진열된 휘황한 물건들은 지금 당장 필요하지 않은 물건들이라도 사고 싶게 만들었다. '필요의 경제'에서 '욕망의 경제'로 이행하면서 자본주의의 발전은 더욱 촉진되었고, 이제 '욕망의 대중화' 시대가 열리게 된다.

화려한 도시의 삶과 멋진 상품으로 둘러싸인 안온한 삶은 도시 하급 사무원인 로랑이나 조그만 구멍가게를 운영하는 테레즈에게 주어진 것이 아니었다. 되고자 하는 것과 되어 있는 상태 사이의 간극이 클수록 욕망은 들끓는다. 테레즈와 로랑은 도시가 부추기는 욕망의 노예이자 희생자였다. 더 많이 가지려는 욕망은 평범한 사람들을 악인으로 만들었다. 데이트는 폭력의 현장이 되고, 아이의 귀갓길은 납치의 길목이 되어 버렸다. 에밀 졸라의 소설 『테레즈 라캥』은 도시가 욕망을 자극하고 양산하는 한, 소풍, 사랑, 우정 같은 행복한 단어들의 영역에 '범죄'라는 단어가 끊임없이 침입하는 시대가 시작되었음을 냉정한 언어로 보고하고 있다.

에두아르 마네

Édouard Manet, 1832-1883

화가의 자화상(1879년)

프랑스 인상주의의 아버지로 불리는 19세기 대표 화가. 1863년 살롱전에서 낙선한 작품들을 모은 전시회에 출품한 대담한 작품 「풀밭 위의 점심」으로 유명해지고, 1865년 살롱 입선작으로 창녀를 여신처럼 묘사한 「올랭피아」로 언론의 비난과 함께 지식인들의 찬사를 받기 시작했다. 그 가운데 마네의 열렬한 지지자였던 에밀 졸라는 화가의 영향력을 이렇게 요약했다.

> 마네는 자연 그대로의 모습대로 연구하고 이 시대 환경의 환한 빛 속에서 포착된 명료한 회화를 가장 정력적으로 앞장서서 이끈 화가 중 하나로서, 우리의 '살롱전'들을 암갈색 물감이 난무하는 어두컴컴한 부엌에서 조금씩 조금씩 끌어냈으며 진짜배기 햇빛으로 살롱전을 명랑한 분위기로 바꾸었다.
>
> ─에밀 졸라

에밀 졸라

Émile Zola, 1840-1902

에밀 졸라

19세기 프랑스 자연주의 소설가 에밀 졸라는 선배 작가 발자크의 『인간 희극』을 읽고는 "제2제정하의 한 가족의 자연사와 사회사"를 구상한다. 그리하여 이십 대에 집필을 시작, 이십이 년에 걸쳐 『루공-마카르 총서』 스무 권을 완성한다. 우리가 즐겨 읽는 『목로주점』, 『나나』 등이 바로 이 연작에 속한다. 이 가운데 『테레즈 라캥』은 죄책감이 주는 불안과 갈등을 생생하게 묘사했다.

그들의 키스는 무섭게도 잔인했다. 테레즈는 입술로 로랑의 부풀고 뻣뻣한 목덜미에서 카미유가 물어뜯은 자국을 찾았다. (……) 이 상처가 나으면 두 살인자는 조용히 잠들 수 있을 것이다. 그녀는 이런 사실을 알았으므로 애무의 불꽃으로 그 상처를 없애려 했다. 그러나 입술이 타기만 했다. 로랑은 묵직한 탄식을 내지르면서 우악스럽게 테레즈를 떠밀었다. 자기 목에 뜨거운 쇠를 대는 것 같았기 때문이다.

— 에밀 졸라, 『테레즈 라캥』에서

3

쇠락하는 시대의
삐쩍 마른 사랑

슈니츨러의 『꿈의 노벨레』와 에곤 실레의 「키스」

봄이 오는 길목, 빈 밤거리에서 만난 욕망의 판타지

서른다섯 살의 개업한 의사이고, 아름다운 아내의 듬직한 남편
이자 귀여운 딸내미의 다정한 아빠인 프리돌린. 그날 밤 아내와의 치
기 어린 대화가 있기 전에 프리돌린의 삶의 모든 것은 옛날 그림처럼
평범하고 아름다웠다. 그런데 잊고 있던 연애 감각을 되찾으려고 장난
같이 시작한 대화가 아슬아슬한 위험수위를 넘고 말았다. 아내의 "짐
작조차 하지 못했던 숨겨진 욕망"의 고백에 그는 당황하고 분노한다.

19세기 말, 프리돌린의 시대는 "거리에는 창녀들이 그득했지만,
내 집안의 여자들은 절대로 그렇지 않다고 생각하던 시대"였다. 열일
곱 살에 순결한 몸으로 자신과 약혼을 했던 아내에게 그런 환상이 있
었다는 것만으로도 그는 용서가 되지 않았다. 자신은 그런 "숨겨진 욕
망"의 시간을 주저 없이 탐닉하면서 말이다.

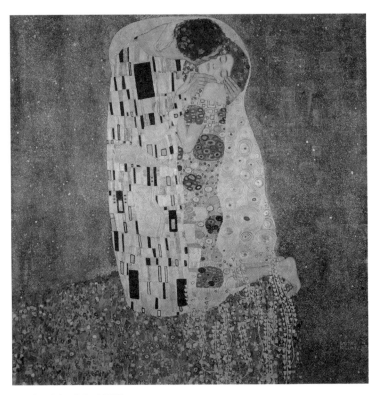

구스타프 클림트, 「키스」(1908)

아내와 대화를 나누던 중 프리돌린은 지인의 임종 소식을 듣고 급히 집을 나선다. 아버지의 시체 앞에서 망자의 딸은 위로하려는 마음으로 다가서는 그에게 뜻하지 않은 강렬한 애정을 표시한다. 누구도 죽음을 피할 수 없다는 깊은 절망감이 거꾸로 욕망의 안전핀을 뽑아 버렸으리라. 그뿐만이 아니었다. 그 집에서 나와 걸어가는 길목마다 노골적으로 유혹하는 여인들을 만나게 된다. 이런 밤이라니!

에곤 실레, 「추기경과 수녀」(1912)

그리고 그 밤 프리돌린은 우연히 놀라운 난교 파티에 잠시 참석하게 된다. 파티 장소를 불가피하게 떠난 후에도 그는 자신의 체험을 믿을 수 없었다. 금지된 낯선 환락의 세계가 실재로 존재했던 것인지, 아니면 단지 "봄이 오는 길목의 빈(Wien) 밤거리에서 만난 욕망의 판타지"였는지 그에게는 모든 것이 모호할 뿐이다. 새벽녘에 돌아온 프리돌린에게 아내는 간밤에 꾼 자기의 꿈을 이야기한다. 아내의 꿈은

더할 나위 없이 에로틱했고, 그가 경험한 현실보다 생생했다. 이것이 오스트리아 소설가 아르투르 슈니츨러의 『꿈의 노벨레』(1926)의 줄거리이다. 우리에게는 스탠리 큐브릭 감독의 영화 「아이즈 와이드 셧」의 원작 소설로 더 많이 알려져 있다.

아내의 꿈 이야기를 다 듣고 나서 그는 조용히 한숨을 쉬며 말한다. "어떤 꿈도 완전히 꿈은 아니야." 이 문장으로 슈니츨러는 단숨에 지그문트 프로이트의 핵심에 도달한다. 꿈, 욕망, 무의식은 무엇보다도 강한 힘을 가진 실재이고 인간을 지배하는 보이지 않는 힘이라는 것이 최초로 인식되던 시대였다. 평범한 사람들의 내면에 숨겨진 적나라한 욕망을 다룬 슈니츨러의 작품을 보면서 프로이트는 슈니츨러가 자신의 문학적인 도플갱어라고 생각했다. 프로이트는 오스트리아의 미술계에서도 자신의 도플갱어들을 어렵지 않게 만날 수 있었다. 화가 클림트(Gustav Klimt, 1862-1918)와 에곤 실레가 그들이다.

세기 전환기의 오스트리아는 점점 강대해지는 신생 독일 제국에게 모든 면에서 뒤처지고 있었다. 프란츠 요제프 황제라는 늙은 왕으로 상징되는, 과거의 영광에 집착해서 새로운 돌파구를 찾지 못하는 답답한 분위기가 사회를 지배하고 있었다. 스테판 츠바이크가 말하듯이 빈의 아름다운 왈츠는 '위태로운 화합의 춤'이었다. 그 손을 놓으면 모두 다 적이 될 위기를 겨우겨우 봉합하면서 19세기 말의 비엔나는 버티고 있었다. 지는 해가 아름다운 노을을 만드는 것처럼, 19세기 말의 비엔나에서는 정치적 좌절감이 거꾸로 문화 발전의 원동력이 되었다. "정치적 자유주의의 합리적 인간 대신 감정과 본능을

에곤 실레, 「연인들」(1913)

지닌 심리적 인간에 대한 탐구"에 몰두했고, 그동안 도덕에 은폐되어 있던 욕망들이 아우성치면서 터져 나와 예술 작품이 되었다.

차라리 쇠퇴의 순간이 가장 아름답다

구스타프 클림트와 에곤 실레의 시대는 같으면서도 달랐다. 스승인 클림트의 화면은 영광을 기억하는 황금빛 물결이 찬란하지만, 실레의 화면은 몰락과 쇠퇴, 죽음, 재난, 좀처럼 채워지지 않는 좌절된 욕망에 대한 이야기로 어두웠다. 쇠퇴기를 살 수밖에 없는 사람들도

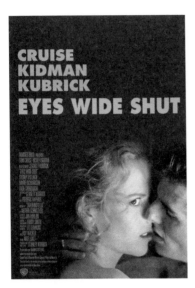

영화 「아이즈 와이드 셧」(1999) 포스터

자기 삶을 살아야 했고 사랑해야 했다.

　에곤 실레는 차라리 쇠퇴의 순간이 가장 아름답다고 느꼈다. 그
것은 그가 심사가 뒤틀린 인간이어서도 아니고, 애써 스스로를 위안
하기 때문도 아니다. 그의 말대로 다만 인간이란 슬픈 존재이며, 이에
대한 말할 수 없는 연민이 그에게 있었기 때문이다. 에곤 실레의 뒤틀
린 그림이 여전히 우리의 마음을 울리는 것은 삐뚤어진 영혼을 그려
서가 아니라 그렇게 삐쩍 마를 수밖에 없었던 슬픈 시대의 슬픈 존재
를 그렸기 때문이다.

쇠퇴의 순간에 모든 달콤한 환상은 덧없이 사라졌다. 클림트의 그림 속에 담겨 있던 달콤한 유혹들은 모두 포장되지 않은 적나라한 욕망의 고백이 되고 만다. 화려한 아르누보풍으로 그려진 클림트의 「키스」(1907-1908)에서 에로틱한 에너지는 감미로운 황금빛 황홀경으로 승화되었다. 반면 에곤 실레의 작품 「추기경과 수녀」(1912)에서 붉은 에로스는 어두운 죄의 영역으로 추락했다. 추기경의 옷은 붉은색이고 수녀복은 검은색이다. 붉은색과 검은색의 만남은 에로스와 타나토스의 불길한 만남이 되었다. 아름다운 것의 외피가 떨어져 나가 추한 것이 드러나고, 성스러운 기도가 끝난 순간에는 감출 수 없는 본능의 신음이 처절하게 터져 나왔다.

다른 사람들도 아닌 추기경과 수녀의 사랑이라니! 그것도 정신적인 사랑이 아니라 지극히 세속적이고 육체적인 사랑이라니. 사제복 속에는 견딜 수 없는 욕망으로 뒤틀린 육체가 있다는 것이 적나라하게 드러난다. 차라리 이들이 클림트의 두 인물들처럼 그저 사랑에 몰입하고 있다면 우리도 덩달아 사랑을 그저 탐닉하기만 했을 텐데. 무엇보다도 그림 속 인물들 스스로 자신들의 사랑을 두려워하고 있다. 그들은 어둠을 찾아 깃들었지만 어둠 속에서조차 아무것도 숨길 수 없었다.

추기경과 수녀의 키스라니

실레가 그린 두 남녀는 진짜 추기경과 수녀일까? 슈니츨러의

『꿈의 노벨레』에 힌트가 있다. 프리돌린이 일종의 가면무도회인 난교 파티에 참석하기 위해서 선택한 복장은 하필이면 순례를 떠나는 수도사의 복장이었다. 그런데 막상 파티장에 가 보니 광대, 기사, 여왕 등 가면무도회에 어울릴 법한 차림 외에도 근엄한 재판관 복장, 프리돌린처럼 수도사 복장과 수녀 복장을 한 사람들이 꽤 여러 명 있었다. 욕망이 들끓는 난잡한 장소에 가장 도덕적이고 금욕적인 복장을 한 사람들이 어슬렁거리고 있었다. 금기가 강할수록 욕망의 충동은 더 강해지는 법이고 뚜껑을 굳게 닫을수록 더 세게 끓는 법이다. 이 극한의 대조는 결국 강력한 '금기'는 역설적으로 강력하고 누구도 피할 수 없다는 욕망의 보편성을 웅변한다.

이 그림의 압권은 수녀의 시선이다. 저 눈은 죄를 맛본 눈이고, 죄에 빠뜨리는 눈이다. 저 눈은 우리는 못 볼 것, 봐서는 안 될 것을 봤다는 것을 확인시켜 주는 눈이다. 모든 것을 부당하게 만드는 눈이다. 수녀(혹은 수녀복을 입은 여인)는 두려움에 떨며 주위를 살피다가 결국 우리와 눈이 마주친 것이다. 이로써 그녀의 욕망은 끝났다.

타인의 시선은 감옥이다. 그렇게 여인이 다시 상식의 감옥에 갇히고 말았기 때문에 추기경(혹은 추기경복을 입은 남자)의 욕망은 좁은 칼날 위에 선 것처럼 더욱 극단적이고 조급해졌다. 쫓기면서 정신없이 먹는 음식처럼 그저 욕망을 채우는 것만을 목표로 하는 과정에서는 어떤 상승도, 감각적인 고양도 일어나지 않는다. 인간적이고 정상적인 욕망은 극한의 금기에 내몰려 일그러진 모습으로 드러날 뿐이다. 실레는 그럴 수밖에 없는 약한 인간에 대한 연민을 느꼈다. 그가 그린 것

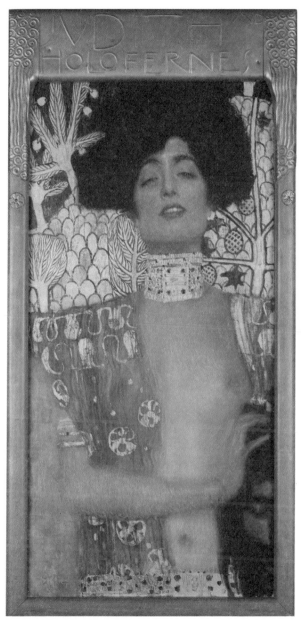

구스타프 클림트, 「유디트 1」(1901)

은 진짜 수녀와 신부가 아니라 '금기'라는 옷을 입고 있으면서도 그것을 끊임없이 못 견뎌 하는 보통 사람들의 모습일 수도 있다.

그런데 수녀와 추기경의 이 감정적인 낙차는 무엇을 의미할까? 인간의 관능적인 욕망은 이제 예술로, 프로이트의 이론으로 공공연하게 이야기되고 있다. 그럼에도 불구하고 추기경복을 입은 남자보다 수녀복을 입은 여자가 더 죄책감에 빠진 듯하다. 그 반대의 경우는 왜 아니었을까? 이것은 당시 인간의 관능에 대한 비대칭적인 인식 때문이다. 프로이트는 인간이기 때문에 여성도 관능적인 욕망에서 자유로울 수 없다고 말했다. 프로이트가 심하게 공격받은 부분도 바로 이 부분이다. 남자들이야 어떠했든 간에 여성들에게는 정숙이 강요되었다. 정숙할 수 있는 가장 근본적인 조건은 아예 욕망을 모르는 것이다. "거리에는 창녀들이 그득했지만, 내 집안의 여자들은 절대로 그렇지 않다."라는 모순적인 생각을 하던 시대였다.

소설 속 욕망에 대한 프리돌린의 인식은 이중적이다. 자신의 난교 파티 체험은 충격적이면서도 환상적인 본능의 폭발을 확인하는 자리였다. 그 체험이 부인의 욕망을 이해하는 지점에는 이르지 못한다. 클림트의 「유디트 1」에 등장한 욕망하는 여성은 아직도 수용되지 못했다. 프리돌린은 적나라한 욕망의 꿈을 꾼 아내에게 복수를 결심한다. 아내를 사랑하지 않을 것! 소심한 복수처럼 보인다고? 아니다. 욕망을 가진 존재에게 욕망을 충족시켜 주지 않는 것은 최고의 복수가 된다.

욕망하는 여성에 대해서는 혹독하게 비난하고, 여성을 욕망의 대상으로만 가두려 했지만 그것은 시대에 맞지 않는 일이었다. 발전하는 자본주의 사회가 원하는 것은 욕망하는 인간이었다. 생산력이 폭발적으로 증대된 사회가 원하는 인간은 감정도 물질도 지치지 않고 소비하려는 강력한 욕망 기계였다. 실레는 1차 세계대전이 종식되던 1918년에 죽었다. 다음 장에서 보듯이 전쟁이 끝나고 잠시 풍요가 찾아왔던 1920년대에 욕망하는 여성은 얼굴을 드러낸다.

에곤 실레

Egon Schiele, 1890-1918

화가의 자화상(1911, 부분)

열여섯 어린 나이로 오스트리아 빈 미술학교에 입학할 만큼 실력이 출중했으나 아카데미 교육에 적응하지 못하고 그만둔다. 구스타프 클림트의 영향으로 아르 누보 미술의 장식적인 아름다움에 매료되었다. 성과 누드를 적나라하게 묘사하여 예술가로서 억압된 진실을 폭로하려 했으나 에로티시즘으로 비난을 받으며 곤궁한 생활을 했다. 빈 분리파 전시회를 계기로 비로소 평가를 받기 시작한 화가는 결혼하여 안정된 삶을 살기 시작했다. 그러나 당시 유럽을 강타한 스페인 독감으로 아내가 임신 중에 사망하고 사흘 뒤 실레도 목숨을 잃고 만다.

폐허가 된 도시의 풍경의 슬픔과 운명을 담담한 마음으로 보고자 했다. (……) 내가 심사가 뒤틀어져서가 아니고, 황량한 풍경으로 나 자신을 애써 달래기 위해서도 아니다. 내게 인간에 대한 연민이 있다는 것을 알았기 때문이며, 인간 존재에는 많은 슬픔이 존재한다는 사실을 알았기 때문이다.

아르투르 슈니츨러

Arthur Schnitzler, 1862-1931

아르투르 슈니츨러(1912)

세기말 비엔나의 황금기 작가. 몰락과 퇴폐의 분위기를 가장 잘 묘사한 작가 가운데 한 명이다. 빈 대학교 의대 교수였던 아버지처럼 의학을 공부하고 정신과 의사로 개업까지 했으나 소설가로 전업하여 '젊은 빈파'의 대표 작가가 되었다.

『라이겐』, 『카사노바의 귀향』 등 인간의 본능과 무의식을 파헤친 작품으로 슈니츨러는 프로이트의 문학적인 도플갱어로 알려졌다. 특히 『꿈의 노벨레』에서는 꿈과 현실 사이의 모호성을 소재로 모범적인 부르주아 부부의 내면에 잠재된 일탈 욕망을 그리는 데 성공했다.

> "하룻밤의 현실은 물론이고, 어떤 한 인생 전체의 현실조차 바로 그 인간의 가장 내적인 진실을 의미하지는 않는다는 것을 나는 아니까요."
> "그리고 어떤 꿈도," 그가 조용히 한숨을 쉬었다. "완전히 꿈은

욕망

아니야."

ㅡ아르투어 슈니츨러, 『꿈의 노벨레』에서

4

황금의 아가씨를 향한
'위대한' 사랑

피츠제럴드의 『위대한 개츠비』와 타마라 드 렘피카의 자화상

아름다운 셔츠에 울음을 터뜨린 여인

데이지가 갑자기 울음을 터뜨렸다. 그녀의 눈앞에 있는 셔츠들
이 너무나 아름다웠기 때문이다. 개츠비는 옷장에서 "산호 빛과 능금
빛 초록색, 보랏빛과 옅은 오렌지색의 줄무늬 셔츠, 소용돌이 무늬와
바둑판 무늬 셔츠들"을 꺼내어 데이지 앞에 던졌고, 데이지는 그 부드
럽고 값비싼 셔츠들에 머리를 파묻고 울었다. "슬퍼져요. 난 지금껏 이
렇게…… 이렇게 아름다운 셔츠를 본 적이 없어요."

피츠제럴드(1896-1940)의 소설 『위대한 개츠비』(1925)의 인상 깊
은 한 장면이다. 그 이름도 예쁜 데이지는 개츠비의 첫사랑이다. 이루
지 못한 첫사랑은 꿈으로 남는 법. 개츠비에게 첫사랑 데이지는 "아무
리 꿈꾸어도 부족하지 않을 불멸의 노래"였다. 개츠비는 사랑의 이름
으로 운명을 바꾸려 했고 자신의 사랑을 불멸의 것으로 만들고 싶어
했다. 그러나 사랑보다 더 지독하고 힘센 것이 그의 삶을 지배하고 있

었다. 그것은 바로 데이지의 기본 속성이기도 하다.

사랑하는 사람의 뜨거운 고백이 아닌, 그렇다고 아름다운 풍경이나 예술 작품도 아닌 "아름다운 셔츠"라는 상품에 눈물을 터뜨리는, 좀 독특한 감성을 가진 여인이 바로 데이지였다. 개츠비에게 데이지는 하나의 약속이었다. 그 얼굴에는 "좀 어리벙벙하지만 매력적인 웃음"이 있었고, 그 목소리에는 "잊기 힘든 어떤 흥분, 노래하는 듯한 충동…… 즐겁고 신나는 일이 생길 거라는 약속"이 들어 있었다. 한마디로 그녀는 "미소 짓는 행복, 걸어 다니는 풍요", "부유하고 충만한 삶 자체"였다. 개츠비는 '데이지'를 욕망했고, 멈추지 않고 달려 갑부의 대열에 합류했다.

첫사랑 데이지를 향한 '위대한' 초대장

피츠제럴드의 소설 『위대한 개츠비』는 그 제목 자체가 수수께끼이다. 도대체 개츠비의 무엇이 '위대한' 것인가? 소설의 배경은 소위 '재즈 시대', 혹은 '광란의 20년대'라 일컬어지는 1920년대의 미국. 1차 세계대전 이후 미국은 유례가 없는 호황을 맞이했다. 전쟁 기간 동안 군수품을 만들던 기술이 이제 자동차, 라디오, 냉장고 같은 소비 생활 증진을 위한 물건으로 발전했다. 물질적인 풍요로 인생은 매일 밤 파티처럼 보였다.

그러나 물질적으로는 풍요로웠지만 정신적으로는 공허하기 짝

이 없는 시대였다. 전쟁의 상처를 치유하지 못한 채 흐르는 재즈에 몸을 맡긴 허무와 퇴폐의 시대였고, 헤밍웨이가 표현한 대로 '잃어버린 세대'였다. 롤스로이스 버스가 파티 참석자를 아침부터 밤 12시까지 실어 나르면서 끝없이 이어지는 개츠비의 '위대한' 저택에서 벌어지는 '위대한' 파티처럼 끊임없이 마시고 써 버렸다. 파티에 모여든 사람들은 의미도 모르고 흥청댔지만, 개츠비에게 매일 밤 이어지는 광란의 파티는 첫사랑의 여인 데이지를 위한 '위대한' 초대장이었다.

어마어마한 파티 비용은 금주법을 어기고 밀주 판매, 훔친 증권 불법 판매 등 조직 폭력계 두목과 손을 잡고 벌인 검은 사업에서 나온 돈들로 채워졌다. 소년 시절의 개츠비는 생활 계획표를 짜 가며 생활했던 성실한 청년이었다. 그러나 호황이었지만 여전히 "부자는 더욱 부자가 되고, 가난한 사람에게 생기는 건 아이들뿐"인 시대였다. 돈을 위해서라면 남녀노소 가리지 않고 속임수를 썼다. 청교도들의 국가 아메리카, 그 아메리칸드림은 숨길 수 없이 부패하고 있었다. 그토록 성실하던 개츠비가 아메리칸드림을 이루는 유일한 방법은 검은 사업에 뛰어드는 것밖에 없었다.

개츠비의 파티에 마침내 데이지가 나타났다. 광란의 파티는 끝났고, 개츠비 저택의 문은 닫혔다. 개츠비의 '위대한' 저택은 그가 꿈꾸는 불멸의 사랑을 위한 장소가 되어야만 했다. 개츠비는 첫사랑의 여인을 위해서 모든 것을 다 하려 했고, 이제는 할 수 있는 재력이 있었다. 개츠비는 데이지에게 사랑을 갈구했다. 이미 다른 남자의 아내였던 데이지에게 원했던 것은 "비록 내가 다른 남자와 결혼을 했어도

진실로 사랑했던 것은 오직 개츠비, 당신이었어요." 식의 말이었다.

　사랑, 그냥 사랑, 그냥 진실한 사랑…… 이것이 개츠비가 데이지에게 원했던 유일한 한 가지였다. 20세기, 모든 것이 산업적이고 현대적으로 타락하고 있을 때 개츠비만 유독 중세 기사 같은 낭만적인 사랑을 하고 있었다. 그의 '위대함'은 그가 여전히 지고지순한 낭만적인 사랑을 혼자 하고 있다는 점에 있었다.

　그러나 "그녀의 목소리는 돈으로 가득 차 있어."라고 개츠비는 고백하지 않을 수 없었다. 데이지의 목소리 속에 담겨 있던 "즐겁고 신나는 일이 생길 거라는 약속"은 사실 돈의 약속이었다. 데이지는 "하얀 궁전 속 저 높은 곳의 공주님", "황금의 아가씨"였다. 황금으로 된 마음에는 사랑이 오래 깃들지 못한다. 사람에 대한 사랑과 물질에 대한 사랑을 혼동하는 일도 생기게 마련이다. 데이지는 굉장한 부자와 결혼했다. 그렇지만 행복하지 않았다. 그렇게 예쁜 데이지를 두고 남편은 외도 중이었고, 데이지는 그걸 알면서도 어쩌지 못했다. 사랑을 이유로 거부하기에는 너무나 많은 돈이 남편에게 있었다. 개츠비를 만난 지금 데이지 자신도 바람 피우는 아내가 되었다.

초록색 부가티를 탄 욕망하는 여자

　데이지는 자신의 표현대로 "아주 닳고 닳은 여자"였다. 그녀는 1920년대에 등장했던 새로운 유형의 인물이었다. 공교롭게도 여류 작

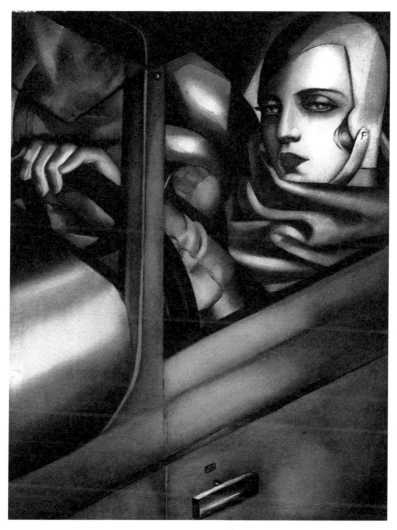

타마라 드 렘피카, 「초록색 부가티를 탄 자화상」(1925)
ⓒTamara de Lempicka/ADAGP, Paris-SACK, Seoul, 2016

욕망

가 타마라 드 렘피카(1898-1980)는 소설이 발표되던 해 「초록색 부가티를 탄 자화상」을 발표한다. 이 작품은 '재즈 시대'의 전형적인 인물상을 보여 준다.

렘피카가 운전하고 있는 차는 이탈리아산 최고급 수제차 부가티. 그때나 이때나 절대적인 부의 상징이다. 실제로 렘키파는 당시 이 꿈의 자동차를 갖지 못했다. 그래서일까, 그림에 담겨 있는 욕망은 더욱 거세게 고동친다. 차갑게 번쩍거리는 도회적 감각이 화면을 지배하고 있고, 렘피카의 눈빛은 퇴폐적이면서 유혹적이다. '부드러운 입체주의'라 불린 렘피카의 화풍은 유행 사조였던 입체파를 자기 식으로 해석한 매우 절충주의적인 것으로, 도시적이고 산업사회적인 질감을 매력 있게 표현했다.

렘피카는 당대 부유한 인사들 사이에서 인기 있는 초상화가였다. 그들은 전통적인 초상화의 인물들과 달랐다. 고전 시기의 초상화 주인공들에게 가장 중요한 것은 고상한 인격과 품위였다. 사실은 전혀 그렇지 않은 사람일지라도 사회 지배 계층으로서 흠잡을 데 없는 도덕적 풍모를 보여 주려 노력했다. 그러나 렘피카가 그린 초상화는 사회적 기여도보다 부와 자신이 예외적인 인물임을 과시하기에 여념이 없는, 오로지 고급스러운 소비로 자신을 특징짓는 그런 인물 유형들이었다.

부가티라는 어마어마하게 값비싼 재화를 소비함과 동시에 손수 운전대를 잡고 있는 렘피카의 모습은 동시에 1차 세계대전 이후 등장

한 새로운 유형의 여성상을 보여 준다. 1차 대전 중 부족한 남성 노동력을 메우기 위해 여성들의 경제활동 참여가 현격하게 늘어났다. 선거권과 경제력을 갖게 된 신여성(New Woman) 혹은 현대 여성(Modern Woman)들이 등장했다. "유행에 따라 차려입은 말괄량이들이 일하고 있는 모습을 보여 준 광고"들이 성공했으며, 여성들은 은연중 그런 모습을 선망했다. 그들은 현모양처를 지향하는 전통적인 여성들과는 달랐다. 그들은 멋쟁이었고, 자신을 표현하기 위해 소비하고 욕망하기 시작했다.

변화하는 여성상에 대한 부정적 의미로 사용된 용어가 '플래퍼(flapper)'였다. 대략 왈가닥을 의미하는 이 여성들은 샤넬풍의 짧은 치마를 입고, 담배를 입에 물고, 재즈에 맞춰서 몸을 흔들고, 성적으로 개방적인 여성들이었다. 플래퍼는 "쫓아다니는 남자한테 운전대를 맡기지 않고 직접 당당하게 핸들을 잡았다. 아무 거리낌 없이 섹스를 입에 올리기도" 하는 욕망하는 여자들이었다. 개츠비의 파티에 모여들던 술 취해 흥청거리던 대부분의 여자들도 이런 플래퍼들이었다.

렘피카 자신도 성공과 야망을 위해 질주한 '광란의 20년대'의 인물이었다. 폴란드 귀족의 딸로 태어나 러시아의 부유한 변호사와 결혼했으나 러시아혁명 발발로 망명, 파리에서 한때 보석을 팔면서 살아가야 했다. 그녀에게 그림이란 사교계 인사들과 어울릴 수 있는 중요한 수단이었다. 렘피카는 여러 남성들과의 떠들썩한 스캔들 끝에 무능력해진 남편을 걷어차고 부유한 남자와 결혼하는 데 성공했다.

차가운 욕망 기계로 자신을 표현한 렘피카의 자화상은 "호색적인, 마법적인, 퇴폐적인 것의 시대적 자료로서 인정"받고 있다. 그림 속 그녀는 뇌쇄적인 미소를 띠며 말하는 것 같다. "당신을 사랑해요. 당신이 나를 풍요롭게 해 줄 때 말이에요. 이 부가티처럼."

아메리칸드림의 엄청난 몰락

우리의 주인공 개츠비 역시 저 그림 같은 상황 때문에 죽었다. 그날 분명히 개츠비의 최고급 신형 자동차를 운전한 사람은 데이지였다. 데이지가 운전하는 차에 뛰어든 여자는 그 자리에서 즉사했다. 연인이 일으킨 뺑소니 사고를 스스로 뒤집어쓰고 '위대한 개츠비'는 한 발의 총에 너무도 허무하게 살해당한다. 그의 장례식은 초라했다. 그의 파티에 드나들던 그 많던 사람들은 코빼기도 볼 수 없었다. 그가 그토록 사랑했던 데이지는 장례식에 나타나지도 않았다. 조문의 전보 한 통, 꽃 한 다발 보내지 않고 그녀는 남편과 사라져 버렸다.

그것은 개츠비로 대변되었던 아메리칸드림의 쓸쓸한 죽음이었다. 실제로 소설이 발표되고 사 년 뒤인 1929년, 미국에서는 대공황이 시작되었고, 아메리칸드림은 산산이 부서졌다. 구시대를 지탱해 주던 가치관도 더불어 붕괴했다. 그러나 이 소설을 발간할 무렵 스물아홉 살의 젊은 피츠제럴드는 거짓에 물든 시대에도 개츠비를 통해서 실험을 했다. 그는 개츠비 앞에 수식한 '위대한(great)'처럼 지키고 싶은 것이 있었다. 그것은 개츠비의 "희망에 대한 탁월한 재능", "부패하지 않

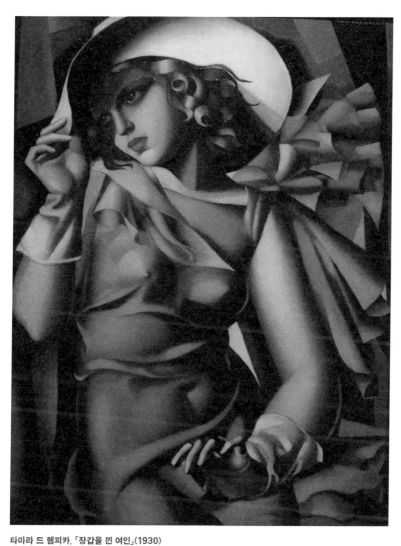

타마라 드 렘피카, 「장갑을 낀 여인」(1930)

욕망

은 꿈"이었다. 개츠비의 '위대함'은 시대의 지리멸렬함과 부패 때문에 더욱 빛났다. 그 꿈은 부패하지 않았는지 모르지만 이제 그 꿈에 도달하는 방법은 철저히 부패했다. 위대해지려고 노력하면 할수록 타락하고 부패해지는 역설, 결국에는 "일관성도 없고 엄청나기까지 한 몰락"을 맛볼 수밖에 없는 시대였다.

14세기 단테에게 사랑은 구원의 약속이었다. 거기에는 돈이 필요하지 않았다. 좋은 삶(Vita Felice)에 대한 갈구, 지옥을 관통해 가는 용기가 필요했다. 개츠비에게 필요한 것은 "황금의 아가씨"에게 도달하기 위한 돈이었다. 물질적인 욕망, 그 "돈" 때문에 순수한 사랑을 갈구한 개츠비의 인생은 그렇게 쉽게 부패할 수밖에 없었다.

21세기 초, 우리의 시대는 개츠비의 시대보다 나을 것이 없다. 사람에 대한 사랑과 물질에 대한 사랑은 여전히 혼돈을 일으킨다. 돈, 물질과 결부되면 될수록 사랑은 초라해진다. 나를 행복하게 해 줄 물질적인 조건을 가진 사람이 아니라 나를 행복하게 해 줄 다양한 방법을 가진 사람이 나의 사랑이 되어야 하는 것은 아닐까? 마찬가지로 사랑받는 사람이 되기 위해서 갖추어야 할 첫 번째 미덕도 돈이나 외모가 아니라 삶을 행복하게 살아가는 다양한 기술이어야 하지 않을까?

타마라 드 렘피카

Tamara de Lempicka, 1898-1980

타마라 드 렘피카

폴란드 출신으로 러시아인 남편을 따라 프랑스에서 화가가 되어 상류사회 초상화가로 명성이 높았다. 아르데코와 이탈리아 마니에리스모 양식에 '부드러운 입체주의'라 불린 세련된 감각이 결합된 독특한 작품들을 남겼다. 이는 '포효하는 1920년대'의 황금만능주의와 퇴폐적인 감수성을 대변한다.

돈과 명예와 사랑에 대한 욕망을 감추는 법이 없었던 렘피카는 미모와 자유로운 연애 사건으로도 유명했다. 예술 후원자였던 두 번째 남편을 따라 미국으로 이주했는데, 렘피카의 초상화들은 부티가 넘치고 퇴폐적이면서도 우아한 에로티시즘으로 인해 할리우드와 상류사회 인사들이 모델이 되기 위해 줄을 섰다. 그러나 사십 년 이후에 그녀의 작품은 시대성을 잃게 되었고 그녀의 창작력도 고갈되었다.

나의 목표: 결코 그림을 베끼지는 않는다. 새로운 스타일, 밝고 빛나는 색채, 그리고 모델의 우아한 모습을 찾아 그린다.

스콧 피츠제럴드

F. Scott Fitzgerald, 1896-1940

스콧 피츠제럴드

『낙원의 이쪽』과 『위대한 개츠비』의 성공으로 부와 인기를 얻은 피츠제럴드는 사교계 스타였던 젤다와 결혼한 뒤 화려한 생활에 빠져들었다. 그러나 할리우드 시나리오 작업이 연이어 실패하고 젤다마저 병에 걸리자 절망에 빠진 피츠제럴드는 술을 끊지 못하고 마흔네 살에 심장마비로 생을 마감했다. 그의 작품에는 사교계에 대한 동경이 잘 드러나 있는데, 그에 따르는 공허함도 자주 엿보인다.

나는 힐끗 뒤를 한 번 돌아보았다. 오늘도 어김없이 웨이퍼 과자 같은 달이 개츠비의 저택 위를 환히 비추고 있었다. (……) 그때 갑자기 창문과 큼직한 문에서 공허감이 흘러나와 현관에 서서 한 손을 쳐들고 정중하게 작별 인사를 보내고 있는 집주인의 모습을 완벽한 고독으로 에워싸기 시작했다.

　　　　　　　　　　　　　　　　—스콧 피츠제럴드, 『위대한 개츠비』에서

5

팜파탈, 그림이 현실이 될 때

오스카 와일드의 『살로메』와 귀스타브 모로의 「헤롯 왕 앞에서 춤을 추는 살로메」, 그리고 발렌틴 세로프의 「이다 루빈시테인의 초상화」

사랑하고, 춤추고, 죽이고

춤이 시작되었다. 이 춤이 끝나면 한 남자가 목숨을 잃는다. 단호한 표정의 살로메는 커다란 연꽃 한 송이를 들고 춤의 첫발을 내디뎠다. 이교도적인 신상과 장식으로 가득 찬 궁전. 가운데 헤롯 왕과 헤로디아 왕비가 긴장에 찬 뻣뻣한 자세로 그 춤을 바라보고 있다.

귀스타브 모로의 「헤롯 왕 앞에서 춤을 추는 살로메」(1876)는 낯선 긴장감과 장식적인 아름다움으로 가득 찬 보석 같은 그림이다. 이 그림에서 소설가 위스망스는 이교도적이면서 매력적인 "퇴폐의 냄새"를 맡았다. 춤이 끝날 때쯤이면 흐트러진 살로메의 옷 사이로 배어 나온 처녀의 향긋한 땀 냄새가 여기에 섞이리라. 이 퇴폐의 향기는 여러 예술가들을 '깊은 황홀경'에 빠뜨렸다.

그림은 「마태복음」 14장 6~11절에 기록된 세례요한의 죽음과

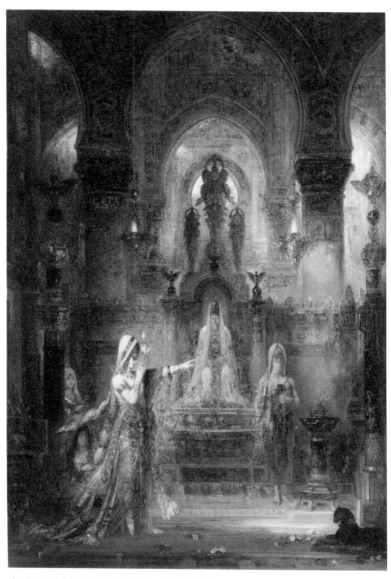

귀스타브 모로, 「헤롯 왕 앞에서 춤을 추는 살로메」(1876)

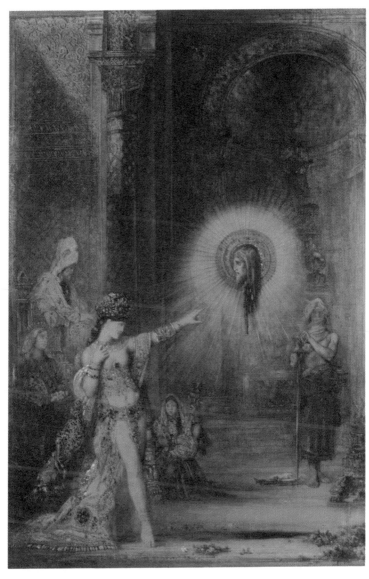

귀스타브 모로, 「계시」(1876)

관련된 이야기에서 시작된다. 로마의 왕 헤롯의 생일. 형수와 결혼을 해서 의붓딸이 된 조카딸 살로메에게 원하는 것은 무엇이든지 주겠다는 약속과 함께 춤을 청한다. 춤이 끝나자 살로메가 요구한 것은 세례요한의 목. 이에 헤롯 왕은 옥중에 갇혀 있던 세례요한을 참수하여 그 목을 은쟁반에 담아 살로메에게 준다. 복음서에 전하는 이 짧은 이야기는 19세기 말 여러 예술가들의 상상력을 자극했다.

프랑스 상징주의 화가 귀스타브 모로(Gustave Moreau, 1826-1898)는 1876년에 살로메를 테마로 한 매혹적인 작품을 여러 점 그렸다. 프랑스 소설가 위스망스(Joris Karl Huysmans, 1848-1907)는 자신의 소설 『거꾸로』(1884)에서 모로의 이 그림들에 대해 아낌없는 예찬을 펼쳤다. 소설가는 그림 속에 등장하는 살로메를 지극히 아름답지만 "자신을 바라보는 모든 것, 자신이 만지는 모든 것을 타락시키는 짐승" 같은 여인이라고 묘사했다. 이로써 남자를 파멸시키는 치명적인 매력을 가진 여인, 팜파탈(femme fatale)이 본격적으로 문화사에 등장하게 되었다.

팜파탈의 사랑

오스카 와일드는 위스망스의 소설과 귀스타브 모로의 그림을 잘 알고 있었다. 그의 희곡 『살로메』(1893)는 더욱 도발적인 질문으로 시작한다. 왜 살로메는 하필이면 세례요한의 목을 원했을까? 원하기만 하면 세상 모든 아름다운 것과 금은보화가 그녀의 것이 될 수 있

었을 텐데 말이다. 이 질문에 대한 오스카 와일드의 답은 너무나 엉뚱하고 매혹적이다. 그가 제출한 답은 "사랑했기 때문"이다.

극중 살로메는 세례요한을 사랑했다. 그러나 유대의 예언자 세례요한은 적국(敵國) 로마의 공주 살로메를 사랑할 수 없었다. 살아 있는 세례요한을 가질 수 없었던 그녀는 죽은 세례요한의 목이라도 가지려 했다. 이것은 단순히 눈먼 질투 때문이 아니다. 오스카 와일드가 생각한 현대적 사랑의 속성 자체가 그러했다. 오스카 와일드에게 보는 것은 사랑하는 것이고, 사랑하는 것은 소유하고 싶어 하는 것이다. 그의 극에서 모든 문제는 "보는 것"에서 시작한다.

헤롯 왕은 의붓딸에 대한 흑심을 숨기지 못하고 살로메를 끊임없이 쳐다본다. 살로메의 치명적인 유혹의 춤을 본 헤롯 왕은 두려움에 떨면서도 세례요한의 목을 내줄 수밖에 없었다. 달빛처럼 창백하고 "금색 칠한 눈꺼풀 밑 황금빛 눈동자"를 가진 살로메 역시 세례요한을 갈망하며 바라본다. 마침내 세례요한의 목을 얻은 그녀는 그를 바라보며 탄식한다. "아! 요한, 어이해서 그대는 나를 바라보지 않았는가? 나를 제대로 보았더라면 분명 사랑에 빠졌을 텐데."

그런데 보이지 않는 신을 사랑하는 세례요한은 살로메를 바라보기를 단호하게 거부한다. 극중에서도 그의 모습은 보이지 않고 소리만 들린다. 이 장면은 헤롯 왕과 살로메로 대변되는 그리스·로마 문화(헬레니즘)의 시각적 속성과 세례요한으로 대변되는 기독교 문화(히브리즘)의 청각적 속성이 예리하게 충돌하는 대목이기도 하다.

욕망 79

보는 것은 무한하지만, 소유는 유한하다

팜파탈이 등장한 19세기 말은 시각 중심의 근대사회의 기본 틀이 형성되던 시대였다. 물건은 쇼윈도에 진열됨으로써 유혹적인 상품이 되었다. 모든 것을 볼 수 있고 또 보이면 갖고 싶어지는 시대에 사랑은 역시 소유의 문제로 변질되기 마련이다. 우리의 상식대로라면, 비록 적국의 공주이지만 살로메가 사랑을 했다면 춤을 추고 난 후 헤롯 왕에게 세례요한의 석방을 요구해 그를 살렸을 것이다.

그러나 세례요한에 대한 살로메의 사랑은 달랐다. 살로메의 사랑은 보는 것이고 소유하는 것이었다. 보는 것은 무한하지만 소유는 유한할 수밖에 없다. 보는 것은 마음대로이지만 갖는 것은 마음대로가 아니라는 말이다. 가질 수 없을수록 욕망은 폭력적으로 작동한다. 살로메는 살아서 가질 수 없는 사랑을 죽여서라도 갖고 싶었다. 세례요한이 그 눈으로 다른 여자를 보는 것을 참을 수 없었을 것이다. 의붓딸에 대해 흑심을 품고 있었던 헤롯 왕은 세례요한의 목을 들고 기뻐하는 살로메를 보면서 두려움을 느끼고 죽음을 명한다.

오스카 와일드의 희곡이 대대적으로 성공하면서 미술사에는 수많은 '살로메'가 그려졌다. 살로메는 남자를 사랑에 빠뜨리고 파멸시킨 팜파탈의 대표적인 인물이 되었다. 이후 오랫동안 신화 속에서 잠자던 유디트, 릴리트, 스핑크스 같은 남자를 고통에 빠뜨린 악녀들이 팜파탈의 대열을 이루었다. 어쩐지 숭고하고 덕성스러운 여인들은 흥미가 없어지고 악녀들의 인기는 높아졌다.

19세기의 영향력 있는 미디어인 그림, 극, 광고 등에서 팜파탈들이 대대적으로 유행했다. 수없이 공연되었고, 꽤 많이 그려졌다. 비난한다지만 사실은 사랑하고 있었던 것이다. 그래서 미인과의 사랑에 죽음도 불사하게 된 것이다. 남자들만 그랬던 것이 아니었다. 이제 현실의 여성들도 기꺼이 팜파탈이 되려 했다. 팜파탈은 매혹적인 여성이자 일종의 트렌드가 되었다. 이것은 예술적 관념이 대중문화로 유포되고, 마침내 삶의 일부가 되는 과정을 보여 준다.

팜파탈, 현실의 유행이 되다

러시아 화가 세로프는 발레리나 이다 루빈시테인의 좀 특이한 초상화를 그렸다. 그녀의 초상화는 침대 위에 아름다운 여인이 누드로 등장하는 「침대 위의 비너스」라는 유혹적인 도상에 기대고 있다. 기존의 고전적 미인들이 풍만하고 부드러운 몸을 가지고 있었던 것과 달리 그녀는 찔릴 것같이 각이 진 바싹 마른 몸매였다. 그녀는 창백하고 냉정한 시선으로 우리를 바라본다. '현대적인(modern)' 유혹의 표정이다. 열 손가락도 모자라 발가락에도 끼고 있는 반지는 그녀의 사치스러운 성격을 잘 보여 준다. 발 근처의 초록색 스카프는 꿈틀거리는 뱀을 연상시킨다. 뱀과 여자의 만남은 유혹과 파멸을 의미한다. 그 옛날 에덴동산에서 인류 최초의 여자 이브와 뱀이 만나 남자를 타락시켰다. 그녀의 찔릴 듯한 몸은 바로 해로운 여자의 몸을 의미했다.

1909년 이다 루빈시테인은 디아길레프가 이끄는 러시아 발레단

발렌틴 세로프, 「이다 루빈시테인의 초상화」(1910)

욕망

발레 뤼스의 「세에라자드」(1910년)에서 이다 루빈시테인

발레 뤼스에 살로메 역으로 데뷔했다. 이 공연에서 그녀는 오스카 와일드가 '일곱 베일의 춤'이라는 야릇한 제목을 붙인 춤으로 센세이션을 일으켰다. 여러분이 상상하는 그대로, 일곱 번째 베일이 마지막으로 벗겨지고 그녀는 무대 위에서 알몸이 되어 춤을 췄다. 그림에서 화려한 반지를 낀 손은 공연의 한 장면을 연상시킨다. 21세기가 된 지금도 이런 공연은 충격적일 텐데, 당시에는 얼마나 호사가들의 입방아에 올랐을까?

무대 위에서뿐만 아니라 그녀는 실제 삶에서도 거침없는 팜파탈이었다. 자유분방한 사생활로 자신에게 쏟아지는 사랑을 가볍게 소

비해 버렸다. 많은 남자를 유혹할수록 강력한 팜파탈이었다. 한때 모로가 환상 속의 팜파탈 살로메를 보석 같은 섬세함으로 그렸던 것과는 달리 세로프는 현실의 팜파탈 이다 루빈시테인을 냉정하고 건조하게 그렸다. 환상 속의 팜파탈은 그토록 환영받고 미화되었지만, 현실의 팜파탈은 그러지 못했다. 팜파탈의 이미지를 불러낸 것은 남성들이었지만, 정작 여자들이 그렇게 되려 하면 불편한 심사를 감추기 힘들었던 것이다.

팜파탈은 기존 질서를 거부한 탐미주의자들의 고안품이자 현대 여성에 대한 두려움의 표현이었다. 탐미주의는 물질주의가 지배하는 타락한 자본주의 현실에 대한 혐오에서 비롯되었다. 팜파탈들은 타락한 현실 속에서 "무력증에 빠진 남성들의 감각을 한층 강렬하게 일깨"우는 역할을 했다. 동시에 팜파탈은 남자들과 동등한 참정권을 요구하는 강한 여성들, 당시 만연한 매춘 사업에서 매독균의 보균자로 낙인 찍힌 위험한 여성들에 대한 두려움의 표현이기도 했다. 또한 강력한 유혹자인 그녀들은 욕망하는 여성들이기도 했다. 위험한 여자들이 이제 거리를 활보하기 시작했다. 두렵지만 사랑을 멈출 수 없었다. 매혹적이면서도 치명적인 여인의 이미지는 남자들의 가학적인 욕망 속에서 탄생했다.

20세기 의학의 발달로 매독은 쉽게 정복되었고, 여성들의 참정권은 당연한 것으로 여겨졌다. 팜파탈의 기원이 되었던 공포는 모두 해소되었지만 치명적인 매혹이라는 가벼운 의미만은 남아 있다. 이제는 사랑을 나누고 목숨을 빼앗는다는 의미보다 욕망의 대상이 되지

욕망

만 그 욕망을 충족시키기는커녕 가볍게 좌절시켜 소유욕을 더욱 자극하는 대상들을 지칭하는 용어가 되었다. 욕망하게 만들면서 그 욕망을 호락호락하게 충족시켜 주지 않는다는 의미에서 옴파탈, 할배파탈, 츤데레 같은 소위 나쁜 남자들은 19세기 말 등장했던 팜파탈의 대중화 버전이다.

우리 시대에도 사랑은 여전히 소유와 관련되어 있으므로, 이 상황이 변하지 않으면 팜파탈의 이미지는 계속 살아남을 것이다. 욕망은 다양한 형태로 생산되고 번안되고 확대된다. 탄생한 것은 소멸하기 마련이다. 우리가 말하는 인간 본능, 본질이라는 것은 사실 영원한 것이 아닐 수 있다. 그것은 시대의 필요에 의해 요구되었던 것이고, 따라서 사라질 수도 있다. 어떤 개념이나 관행적인 규정들에 대한 역사, 문화사적인 조건을 꼼꼼히 살펴볼 필요가 있다.

때로 고전, 과거의 텍스트는 숭배의 대상이 아니라 사유와 성찰의 대상이어야 한다. 한때 대중매체에서 남자는 정의롭고 여자는 희생적이고 착하더니 이제는 사실은 나쁘지 않은데 나쁜 척하는 여자, 나쁜 척하는 남자가 유행이다. 이런 유행이 나는 이제 좀 지겹다. 21세기에는 21세기에 맞는 새로운 욕망이 자라나길 바란다. 새로운 유형의 사랑들은 언제쯤 등장할까?

발렌틴 세로프

Valentin Serov, 1865-1911

화가의 자화상(1880년대)

시대의 영혼을 묘사해 내는 러시아 최고의 초상화가. 음악가였던 아버지를 여의고 어머니와 함께 파리에 머물고 있을 때, 러시아 미술의 거장 일리야 레핀을 만나 함께 귀국한다. 그리고 예술 후원가 사바 마몬토프의 아브람체보 별장에서 성장한다. 아브람체보에는 레핀, 스트라빈스키 등 당대 최고의 러시아 예술가들이 모여들었다. 세로프는 '이동파'의 리얼리즘적 화풍, 인상주의적 화풍, 상징주의와 모던 양식 등 다양한 방법을 사용했다. 저마다 다른 인물을 표현하는 방법도 각각 달라야 한다고 생각했기 때문이다. 다양한 양식의 사용은 세로프의 인물에 대한 미학적, 도덕적 평가와 관련이 있다.

세로프의 초상화들은 사람들이 쓰고 있는 마스크를 벗겨 낸다. (……) 사람들의 삶을 만들어 내는, 숨겨진 욕망 때문에 초조해하는 저 비밀스러운 생각에 의해서 만들어진 얼굴을 드러낸다.

— 시인 발레리 브류소프

오스카 와일드

Oscar Wilde, 1854-1900

오스카 와일드(1896)

아일랜드 더블린 출신의 극작가로서, 아버지는 유명한 안과 의사였고 어머니는 언변 좋은 시인이었다. 대표 작품으로 희극 『진지함의 중요성』, 『살로메』와 동화집 『행복한 왕자』가 있다. 와일드는 특히 유미주의자로서의 기행으로 유명한데, 문화사학자 피터 게이는 그의 학창 시절을 이렇게 묘사했다.

> 와일드는 옥스퍼드 대학교 모들린칼리지에 다니며 휴게실에서 재치 넘치는 말솜씨를 발휘하고 방에 고상한 도자기를 가져다 두는 튀는 학생이었으며, 그 힘들다는 두 과목 수석을 했다. 그때 이미 유미주의자였고 이후로도 결코 변하지 않았다. 심지어 와일드의 정치 이데올로기, 그 특유의 무정부주의적 사회주의조차도 유미주의에서 나온 것으로, 사유재산과 가족제를 폐지하면 "아름답고 건전한 진정한 개인주의"가 생겨날 것이라고 주장했다.
> ──피터 게이, 『모더니즘』에서

6

롤리타는 없다

나보코프의 『롤리타』와 발튀스의 「꿈꾸는 테레즈」

할짝거리는 고양이와 잠든 소녀

"롤리타, 내 삶의 빛, 내 몸의 불이여. 나의 죄, 나의 영혼이여. 롤-리-타." 소설은 이런 시적인 문장으로 시작된다. 이어지는 문장은 전율이 일 만큼 감각적이다. "혀끝이 입천장을 따라 세 걸음 걷다가 세 걸음째에 앞니를 가볍게 건드린다. 롤. 리. 타." 그는 롤리타의 이름을 입으로 부르고, 눈으로 보고, 육체와 영혼으로 동시에 느끼고, 혀끝으로 맛본다.

이 정도로 감각이 극대화되면 정신은 길을 잃게 마련이다. 나보코프의 『롤리타』(1955)는 가장 아름다운, 그리고 가장 사악한 텍스트이다. 재판을 앞둔 한 '소아 성애자'의 고백이라는 형식을 빌린 이소설 1부에서 어린 소녀를 탐하는 음란마귀는 황홀한 언어의 몸을 얻고 독자를 도착적인 기쁨의 위험한 세계로 이끈다. 사랑은 때로 황홀하고 치명적인 오류이다. 참으로 쓸쓸하게도 그것이 아무리 아름

답게 포장될지라도 오류는 오류일 뿐이다.

소설의 주인공 험버트 험버트는 "키 147센티미터의 열두 살짜리 소녀"를 사랑했다. 십 대의 나이에 죽은 첫사랑을 잊지 못한 그는 어른이 되어서도 님펫(님프를 귀엽게 일컫는 말)을 갈구하게 된다. 님펫은 아홉 살에서 열네 살 사이의 "조금은 고양이를 닮은 광대뼈의 윤곽선, 가냘프고 솜털이 보송보송한 팔다리"를 가진 어린 소녀들을 일컫는다.

소설보다 먼저 그려진 발튀스의 그림 「꿈꾸는 테레즈」(1938)는 나보코프의 소설 『롤리타』의 한 대목을 그대로 보는 것 같다. "걸핏하면 따분하다는 듯이 축 늘어지는 버릇이 생긴 로(롤리타)는 빨간 스프링 의자…… 야외용 의자 따위에 맥없이 널브러지기 일쑤였다." 그런데 무심하고 버르장머리 없는 그 자세마저 너무 매혹적이라는 게 문제다.

그림 속 소녀도 의자 위에 무릎을 세우고 방심한 듯 쿠션에 기대어 잠깐 잠이 들었는데, 무언가 심각한 꿈을 꾸고 있는 듯하다. 의자 아래는 배고픈 고양이가 접시의 우유를 핥고 있다. 그림의 위험은 여기서부터 시작된다. 고양이가 핥고 있는 접시는 털로 뒤덮여 있다. 이것은 메레 오펜하임의 「털로 덮인 접시와 찻잔」(1936)이라는 작품을 연상시키는데, 이 작품은 구강성교를 연상시키는 초현실주의 작품으로 알려져 있다.

발튀스, 「꿈꾸는 테레즈」(1938, 메트로폴리탄미술관)

ⓒBalthus, Thérèse dreaming, 1938, Oil on canvas, 150×130cm, New York, Metropolitan Museum of Art.

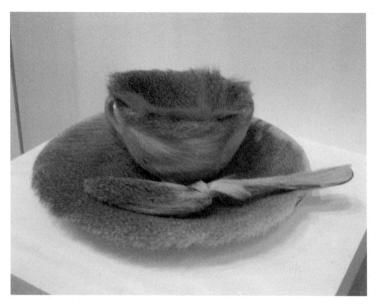

메레 오펜하임, 「털로 덮인 컵, 접시, 스푼」(1936)

털로 덮인 접시, 고양이의 할짝거림, 다리 사이로 보이는 깨끗한 흰 속옷, 잠든 소녀의 묘한 표정, 탁자 위의 화병들의 치솟은 형태. 그림 속 소녀가 무슨 꿈을 꾸고 있는지는 모르지만 이 장면을 보고 있는 남자들이 무슨 꿈을 꾸는지는 명확하다.

1930년대는 정신분석학자 프로이트의 날개 아래 모든 문화가 놓이던 시절. 화가 발튀스는 남성들의 리비도적인 욕망에 포획된 소녀를 그렸다. "어리지만, 발칙한 것"들의 가장 적나라한 이미지가 탄생했다. 롤리타 같은 '님펫'은 "꿈 많은 천진함과 섬뜩한 천박함을 동시에"

가지고 있어야 한다. 이 소녀들은 단순히 순진한 소녀들이 아니다. 그냥 예쁜 게 아니라 "야릇한 기품, 종잡을 수 없고 변화무쌍하며 영혼을 파괴할 만큼 사악한 매력"을 겸비하고 있어야 한다. 그러니까 어리지만 이미 앞서 보았던 팜파탈적인 요소를 가지고 있어야 한다는 말이다. 천진하지 않으면 매력이 없고, 천박하지 않으면 어린아이를 대상으로 해서 성적 욕구를 채우는 데 죄책감을 느끼게 되기 때문이다. 소설의 남자 주인공도 자기를 먼저 유혹한 것은 발칙한 어린 롤리타였다고 너스레를 떨며 자랑 삼아 늘어놓는다.

"아저씨가 나를 강간했다"

그런데 도대체 어쩌자고 이제 만 열세 살도 안 된 롤리타는 의붓아버지와 소위 '사랑'에 빠지게 되었는가? 들어 보면 그 사정이 딱하다. 롤리타의 엄마는 험버트 험버트와 결혼했으나 두 달 만에 갑자기 교통사고로 세상을 떠난다. 사실 롤리타 엄마보다 롤리타에게 관심이 더 많았던 험버트 험버트는 처음에는 엄마의 죽음을 숨기고, 엄마가 입원한 병원으로 데려다 주겠다며 롤리타를 차에 태워 어디론가 떠난다. 그렇게 차에 오른 어린 소녀 롤리타는 어디로 가는지도 모른 채, 미국 전역의 모텔을 전전하는 이 년간의 긴 여행을 하게 된다. 돌봐 줄 사람도 갈 곳도 없는 "천애 고아", "혈혈단신 외톨이" 롤리타는 얼마 전에 의붓아버지가 된 아저씨를 따라나서는 것 말고는 아무 방법이 없었다. 고아원에 맡겨지긴 싫었기 때문이다.

책의 1부에는 오로지 롤리타라는 님펫에 매혹된 험버트 험버트의 기나긴 횡설수설이 이어진다. 그러나 책의 2부로 넘어오면서 그 화려한 미사여구 속에서 어린 소녀 롤리타의 목소리가 희미하게 들리기 시작한다. 롤리타는 "아저씨가 나를 강간했다."라고 분명히 말한다. 그는 사랑을 나눈 것이라고 주장했지만 어린 롤리타는 "짐승 같은 아저씨"에게 "강간"을 당한 것뿐이었다. 그도 이제는 밤마다 롤리타의 흐느끼는 소리를 들었다고 실토한다. 그 울음소리를 분명히 들었고 그 의미가 무엇인지 모두 알고 있었지만, 그의 욕망은 그 진실을 무시했다.

사실 롤리타는 고분고분하게 순종하는 아이가 아니었다. 폭력과 협박, 거짓말이 관계를 유지하는 유일한 방법이었다. 험버트 험버트의 표현에 따르면 "아무리 사랑을 해 줘도 고마워할 줄 모르는 이 바보는……. 열정적인 사랑보다 달디단 사탕을 더 좋아하는 어린아이일 뿐"이었다고 실토한다. 왜 아니겠는가? 다른 사람에게 말 못 할 비밀을 가진 롤리타는 정서적으로 불안하고 변덕스러운 아이였다. 당연히 공부에 집중할 수도, 자신의 미래에 대한 꿈을 가질 수도 없었다.

롤리타는 모텔을 전전하는 "더러운 생활"을 끝내고 보통 아이들처럼 학교에 다니는 평범한 생활로 돌아가기를 갈구했다. 롤리타는 '탈출'에 성공해 마침내 그를 떠난다. 이제 갓 열다섯 살도 채 안 된 어린 소녀가 이 거친 세상에서 어떻게 살았을지 상상하기 어렵지 않다. 삼 년 뒤에 다시 만났을 때 롤리타는 더 이상 님펫이 아니었다. 안경을 쓰고 다른 남자의 아이를 가져 만삭이 된 열일곱 살의 롤리타. 가난한 노동자의 아내가 되어서 궁핍한 생활을 하고 있던 롤리타.

험버트 험버트를 다시 만나는 것이 두려웠지만 롤리타는 돈이 필요했다. 약간의 돈을 달라고 했다. 그러나 사실 그녀에게는 엄마가 남긴 꽤 많은 유산이 남아 있었다. 어리고 순진한 롤리타는 자신에게 남겨진 유산이 있다는 것도 몰랐다. 당연히 누렸어야 할 엄마의 유산, 학창 시절의 추억, 소녀다운 꿈과 일상적인 행복, 이 모든 것을 롤리타에게서 빼앗아 간 사람은 바로 그녀와 서로 "사랑했다"라고 내내 주장한 험버트 험버트 자신이었다. 이제 화려한 언어의 유희는 끝나고, 초라하고 칙칙한 현실이 얼굴을 드러내기 시작한다. 가련한 롤리타는 열일곱 살의 크리스마스 날 아이를 낳다가 죽었다.

소설의 말미에 이르러 그는 비로소 자신의 잘못을 인정한다. "나의 롤리타는 내가 그녀에게 입힌 더러운 정욕의 상처를 절대로 잊지 못할 터였다." 그는 소녀를 롤리타라고 불렀지만 그녀의 풀네임은 돌로레스 헤이즈(Dolores Haze)이다. 이 이름으로 나보코프는 "서글프고 아련한(dolorous and hazy)"이라는 단어를 연상하도록 했다. "서글프고 아련한" 롤리타는 이중으로 박탈된 존재였다. 그녀는 자신의 삶을 송두리째 잃어버렸다.

그리고 롤리타는 그 삶이 얼마나 힘겨웠는지를 자기 입장에서 이야기할 기회조차 박탈당했다. 어리다는 이유로 함부로 다뤄지고, 어리다는 이유로 발언의 신뢰도를 의심받는 부당한 대우를 받았으며, 농락당했지만 거꾸로 타락한 아이라는 비난을 받을 처지였다. 거기에 사랑 따위란 없다. 그가 입에 거품을 물고 떠들던 "온통 장밋빛과 꿀빛"의 롤리타 따위는 없다. 그 어디에도. 다만 어른 남성의 비틀리고

삐뚤어진 욕망과 그로 인해 청춘과 삶을 잃어버린 가련한 소녀가 있을 뿐이다. 사랑이라는 명목으로 우리는 상대를 소유하려 하고, 그를 내 의지에 굴복시키려 한다. 사랑한다고 하면서 서로 원하는 삶을 살게 되지 못할 때, 오로지 대상에 대한 나의 욕망만이 불타오를 때 그것은 사랑이 아니다.

애너벨 리, 롤리타가 되다

서양 문화사에는 이렇게 어른 남성들의 관점에 의해 모함당한 불쌍한 소녀들의 이미지와 이야기가 넘쳐난다. 소설 속에서나 그림 속에서나 소녀들은 모두 성인 남성들의 관음증적인 시선에 포획되어 원치 않는 '예술'이라는 삶을 살아야 했다. 이 어린 여자아이들에게는 '예술'조차 감옥이 되어 버렸다.

이 소녀들이 진짜로 "어리지만, 발칙한 것"들이었을까? 그림도 소설도 모두 '아저씨'들의 작품일 뿐이다. 때로 그것들은 주류였다는 이유만으로 박물관에 걸리고 명작에 포함된다. 그리고 우리는 그 옛것의 권위 앞에서 자신도 모르게 그런 관점을 받아들이게 된다. 아마 소녀 예술가들이 있었다면 자신들의 이야기를 그렇게 표현하지 않았을 것이다.

험버트 험버트의 기원은 에드거 앨런 포의 애너벨 리이다. 시인이자 소설가인 에드거 앨런 포는 열세 살짜리 사촌과 결혼을 한다.

19세기 말 20세기 초, 에드거 앨런 포의 시대는 바로 데카당스한 탐미주의 시대였다. 이 시대에는 에곤 실레의 그림, 루이스 캐럴의 사진에서처럼 어린 소녀들에 대한 에로틱한 감정을 노골적으로 드러내던 시대였으며, 프로이트가 성욕을 인간의 기본적인 욕망으로 이론화하던 시대였다.

그동안 억압되었던 인간의 욕망이 드디어 표면에 드러났다. 동시에 유럽에서 창녀촌이 가장 창궐하던 시대였고 매독의 두려움에 떨던 시대였다. 그 두려움은 남자를 유혹하고 죽음에 이르게 하는 팜파탈의 이미지를 탄생시켰다. 그런 "섬뜩한 천박함"을 가진 여성들에 대한 대안이 "꿈 많은 천진함"을 여전히 가지고 있는 어린 소녀나 아시아 아프리카의 수줍고 순종적인 여성들이었다.

이 책의 제목을 따서 어린 소녀들에 대한 성애를 의미하는 '롤리타 콤플렉스'라는 말이 생겨났다. 그러나 나보코프는 롤리타 콤플렉스라는 인간의 어두운 심리와 욕망을 합리화하기 위해서 이 글을 쓴 것이 아니다. 나보코프의 위대함은 이런 일방적인 소통 관계, 이러한 관계는 아무리 미화하려고 노력해도 결코 미화되지 않는다는 점을 적나라하게 드러냈다는 점에 있다.

험버트 험버트의 말은 세련되고 우아하고 지적이며 현학적이기까지 하다. 우리는 그의 능숙한 언어에 매료되어 권위를 부여하기까지 한다. 그러나 험버트 험버트의 거짓말들 속에 소화되지 않은 알갱이처럼 롤리타의 진실이 포함되어 비명을 지르고 있었다. 나보코프

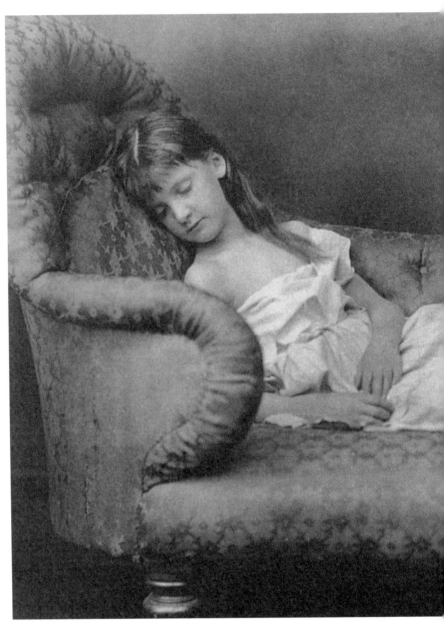

루이스 캐럴, 「앨릭잰드러 키친(Xie)」(1873)

는 험버트 험버트의 긴 고백 속에서 결국 진실이 터져 나오게 만들어 1부에서 쌓았던 아름다운 언어의 성을 스스로 파괴하도록 만든다.

어떤 소설의 주인공들은 파멸을 통해서 우리에게 구원의 방식을 제시한다. 험버트 험버트나 롤리타도 그런 경우다. 롤리타는 없었다. 다만 용서하기 힘든 욕망을 가진 한 남자가 있었다. 나이, 지식, 사회적인 힘 모든 것에서 우월한 지위에 있었던 험버트 험버트는 롤리타의 모든 것을 빼앗고 오갈 데 없는 고아 소녀를 유린했다. 자기의 욕망 속에 한 소녀를 희생시켰을 뿐이다. 그것은 사랑이 아니다. 롤리타는 어디에도 없다. "서글프고 아련한" 돌로레스 헤이즈(Dolores Haze)가 있을 뿐이다.

발튀스
Balthus, 1908-2001

일본인 아내와 금슬 좋았던 노년의 발튀스

본명은 발타사르 클로소프스키 드 롤라 백작이며, 폴란드계 프랑스 화가로 에로
틱한 포즈의 소녀들 그림으로 유명하다. 열네 살에 드로잉집 『미추(Mitsou)』를
발간했는데, 당시 어머니의 연인이었던 시인 라이너 마리아 릴케가 서문을 써 준
다. 가족의 지인이었던 '나비파' 화가 피에르 보나르의 영향을 많이 받았다. 그의
다소 어색하면서도 매력적인 양식은 열여덟 살에 이탈리아 여행을 하면서 초기
르네상스 화가인 피에로 델라 프란체스카의 그림을 연구한 덕분에 얻어진 것이
다. 에로틱한 포즈의 소녀들 그림은 계속 논란을 야기했으나, 장수를 누린 발튀
스는 생전에 루브르컬렉션에 작품을 등록한 유일한 화가다.

> 우리는 현실을 바라보는 법을 몰랐다. 우리의 아파트, 우리가 사랑
> 하는 것들, 우리의 거리들에 숨어 있는 모든 불안하게 하는 것들
> 의 존재를 몰랐다.
>
> — 알베르 카뮈가 발튀스의 전시 도록에 쓴 글

블라디미르 나보코프

Vladimir Nabokov, 1899-1977

블라디미르 나보코프

러시아 상트페테르부르크의 부유한 상속자였으나 혁명으로 모든 것을 잃는다. 1919년 유럽으로 건너가 블라디미르 시린이란 필명으로 글을 쓰기 시작했으며, 1940년에는 미국으로 건너가 소설을 쓰기 시작했다. 결코 고향에 돌아가지 못한 망명 작가로 그는 모국어가 아닌 영어로 글을 써야 했다. 1959년에 발표한 『롤리타』로 전 세계 베스트셀러 작가가 된다. 그다음 해에 나보코프는 미국을 떠나 스위스에 정착하여 여생을 보냈다. 나비 수집가로도 유명하다.

내가 미친 듯이 소유해 버린 것은 그녀가 아니라 나 자신의 창조물. 상상의 힘으로 만들어 낸 또 하나의 롤리타. 어쩌면 롤리타보다 더 생생한 롤리타였다. 그녀와 겹쳐지고 그녀를 에워싸면서 그녀와 나 사이에 두둥실 떠 있는 롤리타. 아무런 의지도 의식도 없는—아예 생명도 없는—롤리타였다.

—블라디미르 나보코프, 『롤리타』에서

비애

7

인간의 끝없는
어리석음 때문에

소포클레스의 비극과 마크 로스크의 「빨강」

인간이라면 누구나 범할 수 있는 과오

1970년 2월 25일 미국 추상표현주의 화가 마크 로스코가 시체로 발견되었다. 우울증, 건강 악화, 이혼 등의 복잡한 상황 끝에 선 그의 마지막 선택이었다. 로스코는 항우울제 과다복용 상태에서 면도칼로 손목을 그은 채 쓰러져 있었다. 주변에 번진 흥건한 피는 그의 마지막 작품을 연상시켰다.

20세기 초에 태어난 '러시아 출신 유대인 이민자'라는 말이 풍기는 뉘앙스 그대로 마크 로스코의 생애는 추방당한 자의 비애와 상실감에 젖어 있었다. 그의 시대는 양차 세계대전과 대공황의 비극적인 시대였으며, 반유대주의자들이 전 세계적으로 극성을 부리던 시대였다. "나는 오로지 비극, 환희, 불행한 운명 같은 인간의 근본적인 감정에만 관심이 있을 뿐이다."라는 말은 젊은 시절에 겪은 혼란과 상실감, 소외감이 평생 지속되었음을 보여 준다.

그런 그가 소포클레스의 비극 『안티고네』의 등장인물들의 이름을 딴 제목으로 작품을 그린 것은 당연했다. 2400여 년 전에 쓰인 소포클레스의 비극에는 인간 비극의 원형이 담겨 있다.

소포클레스의 『오이디푸스 왕』, 『콜로누스의 오이디푸스』, 『안티고네』는 오이디푸스 가문의 2대에 걸친 비극적인 이야기를 다루고 있다. 딸의 이야기인 『안티고네』가 가장 먼저 쓰였고, 그다음에 아버지의 이야기인 『오이디푸스 왕』이, 그리고 두 이야기를 연결하는 중간 과정의 이야기 『콜로누스의 오이디푸스』가 가장 늦게 쓰였지만, 여기서는 편의상 이야기 순서에 따른다.

오이디푸스에게는 아버지를 죽이고 어머니와 결혼한다는 끔찍한 신탁이 내려졌다. 피하고자 그토록 몸부림쳤지만, 결국 신탁은 모두 이루어졌다. 비극은 여기서 끝나지 않았다. 오이디푸스가 길을 떠나자 왕위를 둘러싼 갈등으로 장남과 차남은 격렬한 전투 끝에 한날한시에 죽고 만다. 왕권을 차지하기 위해 외부 세력을 끌어들였던 장남의 장례식을 둘러싼 갈등은 딸 안티고네와 약혼자, 그 약혼자의 어머니까지 죽음에 이르게 한다. 죽음에 죽음이 덧쌓이며 끔찍한 비극이 이어졌다.

비극은 단순한 비참함이 아니다. 한때 행복했던 자가 몰락할 때, 진실에 대한 갈망이 오히려 현실의 위선을 드러낼 때, 신념을 지키는 행동이 현실과 충돌해 파산할 때 대비적 효과에 의해 비극성은 더욱 강렬해진다. 비극의 주인공들은 상황에 굴복하는 인물들도, 자신

의 잘못을 인식하지 못하는 우둔한 자들도 아니다.

아리스토텔레스는 비극을 규정하면서 주인공의 몰락이 "천박한 욕망이나 타락한 행위"에서 기인하는 것이 아니라 "인간이라면 누구나 범할 수 있는 결함이나 과오"에 기인해야 한다고 주장했다. 그리고 주인공은 이기적인 목적 때문이 아니라 보다 높은 차원의 공동선을 추구하는 과정에서 희생을 감내한다. 이 과정에서 주인공들이 지켜내는 것은 인간적인 가치이다.

가장 비인간적인 상황에서 가장 인간적인 것을 추구하는

오이디푸스는 운명과 타협하지 않았다. 그는 진실을 파헤치지 않고 덮을 수도 있었다. 그러나 그는 부정한 삶을 유지하지도 않았고, 그런 저주스런 운명을 준 신을 탓하지도 않았다. 자신의 운명을 대하는 오이디푸스의 태도는 놀라웠다. 그는 스스로 자기 눈을 찔렀다. 신은 무슨 생각을 가지고 그에게 그런 운명을 부여했는지 모르지만, 인간 사회에서 그가 저지른 일은 있을 수 없는 패륜이었다.

그의 운명 자체가 고통스러운 징벌이었지만 오이디푸스는 인간의 이름으로 그런 스스로를 다시 벌했다. 아버지를 죽이고 어머니와 결혼한 자가 왕이 되어 호의호식한다면 그 공동체는 도덕적으로 붕괴할 수밖에 없는 것이다. 오이디푸스는 왕다운 결단을 내렸고, 이로써 비극은 역설적으로 가장 위대한 인간의 드라마가 되었다. 가장 비인간

적인 상황에서 가장 인간적인 것을 추구하는 것이 비극의 핵심이다.

오이디푸스의 딸 안티고네는 누구보다도 자신이 생각하는 가치의 소중함을 지키기 위해 죽음으로 맞서는 의지에 찬 인물이었다. 이런 의미에서 철학자 헤겔(1770-1831)은 안티고네를 "지상에 나타난 인물 중 가장 고결한 인물"이라고 불렀다. 아버지 오이디푸스가 길을 떠나자 안티고네의 두 오빠들은 왕권을 차지하기 위해 갈등을 벌이던 끝에 한날 한시에 죽고 만다.

아들들이 죽자 왕권을 대신 차지한 외삼촌 크레온은 외부 세력을 끌어들였던 장남의 장례를 치르지 말 것을 명령했다. 그것은 왕의 명령이 국가의 법이라고 여기던 시대의 오류였다. 크레온은 스스로는 매국노에 대해 응징을 하고 있으며, 정당한 권력을 행사하고 있다고 생각했다. 반면 안티고네는 누구든 죽은 자는 애도해야 하며, 국가를 배신한 매국노일지라도 무엇보다 자신의 오빠이므로 인간적인 도리를 다해야 한다고 주장했다.

갈등의 시작은 장례식과 관련한 문제였지만, 흔히 그렇듯 논쟁은 논쟁하는 사람들의 태도를 문제 삼는 형식의 문제로 비화한다. 국민들의 여론도 안티고네가 오빠의 장례식을 치룰 수 있도록 해 달라는 쪽으로 돌아섰지만, 권위주의적인 태도로 일관하는 크레온은 나중에는 어린 여자 조카의 말에 굴복하는 것이 싫어서 고집을 피운다. "설사 굴복한다고 해도/ 여자에게 굴복한다는 건 말이 안 돼./ 나보다 강한 남자에게 굴복하면 모를까./ 난 여자보다 약한 자라고 낙인 찍

마크 로스코, 무제(1970)

ⓒ 1998 Kate Rothko Prizel and Christopher Rothko/ARS, NY/SACK, Seoul

히고 싶진 않아." 사태의 본질을 보지 않고 발언하는 사람의 위계만을 중시하는 권위주의는 결국 갈등을 증폭시키는 역할만 한다.

그래도 결정적인 파국은 막을 수 있었다. 파국을 막을 수 있는 유일한 길은 자신의 잘못을 되돌아보는 일. 눈 뜬 자들보다 더 지혜로운 눈먼 예언자 테이레시아스는 충고한다. "우리 인간은 누구나 잘못을 저지르죠./ 그러나 죄를 지었다고/ 모두 다 불운에 빠지는 것은 아닙니다./ 자신의 잘못을 깨달을 때,/ 그 잘못을 인정하고 고집을 꺾는 사람은/ 결코 불운에 빠지지 않습니다."

눈은 멀쩡히 뜨고 있지만 자신을 성찰하는 데 게으른 사람들, 특히 한때 성공해서 권위를 가진 사람들은 자신의 실수나 오류를 인정하려 하지 않는다. 누구나 실수를 한다. 그러나 자신의 과오를 인정하지 않고 반복하면, 멈춰야 할 때 멈추지 못하고 모든 것을 파국으로 몰고 갈 경우 그 인물은 앞서 설명한 가치 있는 비극의 주인공이 될 수 없다. 크레온은 모든 것을 잃었지만 그저 여러 사람들을 비극으로 몰고 간 원인 제공자가 될 뿐이다.

안티고네의 비극은 후에 빅토르 위고의 소설 『레 미제라블』에서 제도의 무조건적인 타당성을 주장한 자베르와 부당한 제도보다 우위에 있는 인간적인 진정성을 추구하는 장 발장의 갈등의 원형이 된다. 제도와 관습은 불완전한 인간이 만든 것인데, 어느 순간부터 불완전한 제도와 관습들이 인간 위에 군림하면서 개인의 삶을 비극으로 몰아가기 시작했다. 생의 철학자 니체가 얼토당토않은 제도, 관습,

도덕에 굴복하느니 차라리 부도덕하게 살라고 했던 말도 그런 의미이다. 비근한 예로 과거에는 신분 차별, 남녀 차별, 인종차별, 노예제도, 제국주의의 식민지 지배 등을 당연한 것으로 여기던 때가 있었다. 그러한 과거의 관습들은 모두 비판받고 사라졌다. 인간이 만든 잘못된 제도와 관습, 갈등과 전쟁으로 말미암아 많은 인간들이 불행한 삶을 살 수밖에 없었다.

역사적으로 보면 결국은 해소될 수 있었던 문제일지는 몰라도 그 시대를 사는 사람들에게는 개인이 넘어설 수 없는 비극의 벽이 되었다. 인간을 비극으로 몰고 가는 시대에는 상실감과 비극적인 감수성이 영원한 심리적 기제처럼 인식된다. 1881년 러시아의 알렉산더 3세의 암살범이 유대인이었던 탓에 참혹한 유대인 학살이 벌어졌고, 유대인들은 게토로 추방당했다.

화가 마크 로스코는 러시아를 떠나 신세계 미국으로 왔지만 여전히 가난을 면할 수 없었다. 셰익스피어를 사랑한 그는 예일대 영문과에 입학했으나, 유럽을 넘어 미국에까지 팽배해진 반유대인 정서로 말미암아 유대인 학생들에게 주던 장학금 지급이 중단되어 더 이상 학업을 계속할 수 없었다. 타의로 예일대를 떠난 로스코는 결국 화가의 길로 접어들었다. 그가 스물여섯 살이 되었을 무렵 미국에는 대공황의 검은 그림자가 덮쳐서 수백만 명이 굶어 죽었고, 서른 살이 되던 1933년에는 히틀러가 집권, 전 세계 유대인들에 대한 노골적인 적대와 탄압이 시작되었다.

비극 속에서도 정신의 숭고함을 찾는 예술

마크 로스크는 인간이 피할 수 없는 비극적인 조건에 처해 있다고 생각했다. 소포클레스가 보여 주는 비극적 상황에 크게 공감한 로스코는 「안티고네」와 「테이레시아스」라는 제목의 그림을 그렸다. 니체나 렘브란트처럼 비극적 상황을 직시하고 그 상황 위에서 우뚝 서려는 인간의 불멸의 정신, 인간의 정신적인 숭고함을 추구하는 예술이 그의 궁극적인 목표였다. 비극의 시대에는 비극을 그리는 수밖에 없다. 혹독한 비극에 몸을 맡기고 그것을 감내함으로써만 인간은 위대함에 도달할 수 있는 것이다.

1949년 무렵 로스코의 그림에서는 모든 형태가 사라졌다. 그가 그림에 담고 싶은 것은 지리멸렬하고 야만적인 인간사의 유한함을 넘어서는 초월적인 숭고함과 영원한 무한함이었다. 무한을 담아내기 위해 유한한 형태는 사라질 수밖에 없다. 커다란 캔버스 위에 두세 개의 사각형이 보이지만 그는 사각형을 그린 것이 아니다. 캔버스가 원형이었다면 로스코는 원형을 그렸을 것이다. 사각형의 캔버스 위에 존재할 수 있는 가장 무형의 형태를 찾은 것이다. 그래서 사각형이 '형태'로 인식되지 않도록 테두리 부분을 스펀지로 부드럽게 뭉개 버렸다.

결국 황홀한 색채만이 캔버스에 남은 것처럼 보인다. 그러나 로스코는 자신을 단순한 색채 화가로 규정짓는 것을 거부했다. 빛을 가장 정신적으로 이해했던 렘브란트의 작품에서 빛이 인물들의 영혼에

서 흘러나오는 것처럼 보이는 것같이, 로스코는 작품에서 색이 캔버스 안으로부터 분출되는 것처럼 보이도록 했다. 로스코의 색은 빛이다. '캔버스에 유화'(Oil on Canvas)라는 물질적 속성 때문에 그림에서 빛은 색으로 존재할 수밖에 없다. 로스코는 색채가 가지는 정서적 효과를 종교적 숭고의 차원으로까지 격상시켰다.

"내 작품 앞에서 눈물을 흘리는 사람들은 내가 그 작품을 그리면서 느꼈던 종교적인 경험과 동일한 체험을 경험한 것이다."라고 로스코는 말한다. 그는 자신의 작품이 감상의 대상이 아니라 종교적 체험 같은 것이 되기를 원했다. 그래서 로스코는 관람객이 빠져들 수 있을 것 같은 큰 그림을 그렸고, 작품이 더 크게 느껴질 수 있도록 45센티미터 정도의 가까운 감상 거리를 요구했다.

텍사스 휴스턴에 있는 로스코 채플(Rothko Chapel)은 로스코의 작품 세계를 가장 잘 보여 준다. 로스코 채플은 특정 종교를 위한 예배당이 아니라 로스코의 작품들로 둘러싸여 있는 명상적인 공간으로 실제로 다양한 종교 행사가 행해지는 곳이다. 그의 채플 안에 걸려 있는 그림들은 모두 검은색이다. 검은색은 색의 마지막이다. 형태와 색채를 가진 모든 것이 소멸되는 순간을 체험하기를 유도하는 설치이다. 차라리 그의 작품을 보기 위해서는 눈을 감는 것이 좋다. 육신의 눈을 감기고서야 비로소 보이는 무엇이 있다는 것을 체험하게 될 것이다.

마크 로스코, 「테이레시아스」(1944)

마크 로스코, 「안티고네」(1940년대)
ⓒ 1998 Kate Rothko Prizel and Christopher Rothko/ARS, NY/SACK, Seoul

존재의 이유를 찾지 못한 슬픈 빨강

마지막 순간까지 로스코는 비극적인 감성에서 벗어나지 못했다. 그의 마지막 작품은 뜻밖에도 붉은색 작품이다. 빨강은 색 중의 색이다. 피, 뜨거운 불, 태양을 연상시키는 빨강은 가장 심오한 실존적 의미를 가지는 색이다. 그는 빨강을 사용한 다양한 작품을 그려 왔다. 그의 빨강은 성스러움부터 환희와 절망에 이르기까지, 마치 바그너의 음악을 듣는 것 같은 장중함과 풍부함을 가지고 있었다.

그 옛날 문명을 모르던 시절에 인류는 일출과 일몰을 태양의 탄생과 죽음으로 이해했다. 매일 펼쳐지는 이 생사의 드라마를 추체험하며 인간은 '필멸'이라는 운명에 순응하며 죽음을 받아들이고 삶을 만들어 왔다. 그것의 시각적 체험은 일몰과 일출 때 하늘에서 펼쳐지는 아름다운 빨강의 색채 속에서 이루어졌다. 빨강이 어린 싹의 색인 노랑으로 귀결되는 일출은 희망찬 생명의 시작이었다. 빨강이 검은 밤으로 귀결되는 일몰의 순간은 에로스(삶에 대한 사랑)가 타나토스(죽음에 대한 사랑)로 전환되는 순간이었다. 로스크가 보여 주는 다채로운 빨강의 세계는 바로 이런 인류의 체험을 연상시킨다.

그런데 로스코의 마지막 빨강은 보는 순간 가슴을 저미게 하는 빨강이다. 노랑부터 검정에 가까운 갈색에 이르기까지 다양한 색들과의 결합 속에서 자신의 생명력을 과시해 왔던 빨강은 마지막 작품에서는 홀로 남았다. 힘이 다 빠진 빨강. 그것은 삶에 대한 갈망과 그 갈망을 허용하지 않는 세상에 대한 깊은 절망의 투쟁 속에서 태어난 빨강, 패배하지는 않았으나 자랑스런 승리를 하지는 못한 빨강. 겨우 버티고는 있으나 여력을 모두 소진한 빨강. 더 이상 어떤 존재의 이유도, 전투의 명분도 찾지 못한 슬픈 빨강이었다. 마크 로스코의 투명한 빨강은 가장 비극적인 색이 되었다.

마크 로스코

Mark Rothko, 1903-1970

자신의 그림 앞에 선 마크 로스코

미국의 대표적인 색면추상(colorfield) 화가이자 지식인이며 사색가였다. 러시아 출생 유대인으로 열 살 되던 해에 미국으로 온다. 두 번의 세계대전과 대공항을 겪은 유대인의 삶 대부분이 그랬듯, 로스코의 삶도 불안과 고통의 연속이었다. 이런 시대의 비극성은 그의 영혼에 깊숙이 새겨졌다.

예일대를 다니던 이 년 동안 로스코는 음악, 문학, 심리학, 철학에 관심을 보였으며, 특히 니체의『비극의 탄생』에 깊은 영향을 받았다. "나는 오로지 비극, 환희, 불행한 운명 같은 인간의 근본적인 감정에만 관심이 있을 뿐이다."라는 그의 말처럼 존재론적인 불안과 현실의 무상함을 초월하는 불멸의 정신, 인간의 정신적인 숭고함을 추구하는 것이 예술의 궁극적인 목표였다.

> 내 작품 앞에서 눈물을 흘리는 사람들은 내가 그 작품을 그릴 때 느꼈던 종교적인 경험과 동일한 체험을 경험한 것이다.
>
> ─마크 로스코,『예술가의 리얼리티』에서

소포클레스

Sophoklēs, BC 496/5-BC 406

소포클레스의 두상

아이스킬로스, 에우리피데스와 더불어 그리스 3대 비극 작가. 헤겔은 자기 신념 때문에 비극적인 상황을 마다하지 않은 안티고네를 "지상에 나타난 인물 중 가장 고결한 인물"이라고 평했다.

주어진 운명과 상황에 굴복하지 않는 오이디푸스 왕과 그의 딸 안티고네의 행위는 "행위가 이기적인 목적에서 이루어지는 것이 아니라, 보다 높은 차원의 공동선을 추구하는 과정을 밟아야 한다."는 아리스토텔레스의 비극 규정에 부합한다.

> "우리 인간은 누구나 잘못을 저지르죠. 그러나 죄를 지었다고 모두 다 불운에 빠지는 것은 아닙니다. 자신의 잘못을 깨달을 때, 그 잘못을 인정하고 고집을 꺾는 사람은 결코 불운에 빠지지 않습니다. 그러나 어리석은 자는 고집을 부리고 오만한 마음은 인간을 불운한 마음으로 이끕니다."
>
> ─소포클레스, 『안티고네』에서, 테이레시아스의 대사

접속사 'or'이 만들어 내는
불확실성의 비극

셰익스피어의 『햄릿』과 존 에버렛 밀레이의 「오필리아」

문학사에 유례없는 놀라운 궤변

"비애와 번민, 고통과 지옥까지도 누이는 매력으로, 멋으로 바꾸는구나."

햄릿에게 버림받고, 아버지를 잃은 슬픔을 견디지 못해 실성한 오필리아. 그녀를 바라보던 오빠 레어티즈의 입에서 나온 탄식이다. 실성한 모습조차 아름다웠던 오필리아는 물에 빠져 삶을 마감한다. 그녀의 장례식, 한동안 오필리아에게 냉랭했던 약혼자 햄릿은 무덤에 뛰어들어 격하게 슬픔을 표한 뒤 레어티즈에게 용서를 구한다.

"여보게, 날 용서하게……. 그건 햄릿 짓이 아니라고 햄릿은 부인하네, 그럼 누가 했지? 그의 광기야. 그렇다면 햄릿은 피해를 입은 쪽에 속하는 거지."

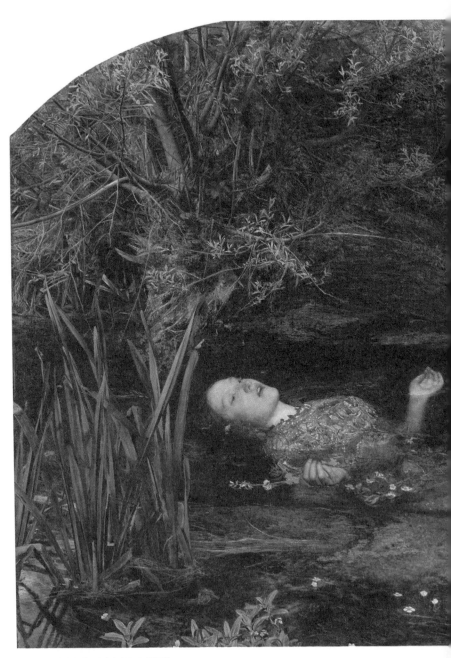

존 에버렛 밀레이, 「오필리아」(1851-1852)

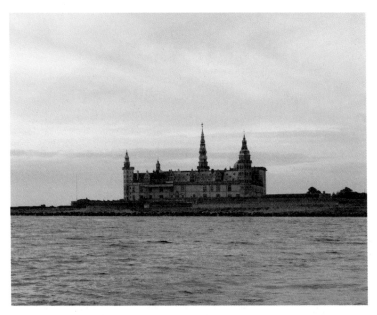
『햄릿』의 배경 엘시노어 성의 모델인 덴마크 크론보르 성

햄릿이 늘어놓는 것은 문학사에 유례가 드문 놀라운 궤변이다. 모든 잘못은 햄릿의 '광기'에게 있는데, 중요한 것은 햄릿의 '광기'는 햄릿이 아니라는 말이다. 요즘 말로 햄릿은 심신미약을 상태로 선처를 구하고 있는 것일까? 그러면 자신을 그렇게 심신미약 상태로 방치한 자는 누구인데? 더 본질적으로는 여러 사람의 운명을 파국으로 몰아넣은 이 극의 주인공은 햄릿인가, '또는' 햄릿의 광기인가?

셰익스피어의 『햄릿』을 관통하는 가장 중요한 단어는 접속사 "또는(or)"이다. 이 접속사는 전혀 상관없는 상반된 두 문장을 결합시

키고, 충돌을 일으키고, 주인공들을 혼란에 빠뜨린다. 그 유명한 햄릿의 대사 "To be, or Not to be?"는 완결된 것이 아니라 열린 문장이다. Be 동사 다음에 존재하는 어떤 형용사도 올 수 있으며, 구문 자체는 여러 동사로 대체 가능하다. "To do, or Not to do?" "To have, or Not to have?"…… 세상에 존재하는 모든 단어들이 이 문장 안에 들어가 짝을 이루는 순간 모든 것은 불분명하고 모호해지고, 고뇌는 폭발적으로 증폭된다.

이 문장의 구조에 의존할 수밖에 없는 한 우리 모두 어느 정도는 햄릿이다. 사실 우리는 매 순간 선택에 직면한다. 순간의 선택은 더 나아가 삶의 경영이라는 큰 문제로 연결된다고 처세술 책들은 친절하게 말한다. 그나마 우리에게는 두터운 처세술 책들의 목록이라도 있지만, 가련한 왕자 햄릿에게는 그조차 없었다. 답 없는 질문의 연속, 접속사 'or'이 만들어 내는 불확실성의 비극, 이것이 가련한 햄릿의 운명이었다.

햄릿의 상황은 아주 딱했다. 응당 그래야만 하는 모든 것들이 아버지의 죽음과 더불어 당연하지 않은 것이 되어 버렸다. 삼촌은 아버지가 되었고, 어머니는 숙모가 되었다. 거기다 아버지의 유령이 나타나 아버지의 죽음, 어머니와 삼촌의 결혼 등 이 모든 것들을 의문으로 만들었다. 과거의 확실성이 모두 사라진 세상에서 햄릿은 머뭇거릴 수밖에 없었다.

약한 자여, 그대의 이름은 인간이로다

『햄릿』이 초연된 것은 1601년. 문화사적으로는 바로크 시대라 불리는 17세기가 시작되던 때이다. 17세기는 한 세기에 걸친 종교개혁과 반종교개혁의 충돌 끝에 "의혹과 불안"이라는 시대의 질병이 번져가고 있었다. 그 질병 속에서 선택에 직면한 고독한 '개인'이 탄생했다. 서양 사회는 중세 천 년 동안 기독교의 품에서 하나의 세계였다. 그러나 1517년 루터의 「95개조 반박문」으로 시작된 종교개혁은 기독교를 분열시켰다. 신이 하나면 모든 것이 하나여야 한다는 중세적 사고는 치명상을 입었다. 같은 신을 믿는 다른 방식이 등장한 것은 세계의 자명성을 깨뜨렸다. 신교도가 될 것인가? 구교도가 될 것인가? 개종은 인간이 신을 믿는 방식을 고르는 무거운 선택 행위였다.

또한 콜럼버스의 신대륙 발견 이후 세계는 더욱 확대되었다. 신세계에서 새로운 동식물들이 보고될 때마다 서양인들은 당혹감을 감출 수 없었다. '언제 하느님이 이런 것을 만드신 걸까?' '성경에 등장하지 않는 많은 동식물들은 언제부터 존재한 것일까?' 이 모든 것은 지난 시대의 지식을 초월하는 것이었다. 항해술이 요구하던 천문학의 발전은 더욱더 충격이었다. 단 한 번도 의심해 본 적 없었던 자명한 일이 뒤집어졌다. 하늘의 태양이 뜨고 지는 것이 아니라 지구가 태양을 중심으로 돈다는 사실이었다. 이것은 AI가 이세돌과의 대전에서 이겼을 때와도 비교할 수 없는 충격을 주었다. 말 그대로 세상이 뒤집어진 것이다.

세상의 자명성은 흔들리고 모든 것은 회의의 대상이 되었다. 오죽하면 17세기 철학자 데카르트는 "나는 생각한다. 고로 존재한다."라고 했을까? 세상 모든 것들이 불확실한 가운데, 내가 확증할 수 있는 유일한 것은 내가 회의하고 생각하고 있다는 그 사실뿐이었다는 말이다. 부단한 회의, 의혹과 불안이라는 이 시대의 질병에 감염된 초창기 문학적 인물이 바로 햄릿이다. 흔히 비난받는 햄릿의 우유부단한 성격은 이 질병의 대표적인 증세이다. '의혹과 불안'의 시대, 접속사 'or'은 상식의 안온한 세계를 파괴하고 모든 것을 뒤바꾸어 놓았다. 아버지의 장례식은 어머니의 결혼식이 되었고, 오필리아의 결혼식은 장례식이 되었다. 슬퍼해야 할 장례식은 기쁘지 않은 혼례식이 되었고, 기뻐해야 할 혼례식은 슬픈 장례식이 되었다.

　　"약한 자여, 그대의 이름은 여자로다."라는 유명한 햄릿의 탄식도 이러한 과정에서 나온다. 여기서 말하는 '여자'는 다름 아닌 욕정에 빠진 햄릿의 어머니이자 순식간에 숙모가 된 거트루드 왕비. 왕비는 그토록 선왕의 사랑을 받았음에도 불구하고 그 장례식이 끝난 지 한 달도 안 되어서 남편의 동생과 결혼했다. 아버지의 "장례식 때 구운 고기"가 혼례상에 그대로 오른 이 "최악의 속도"에 아들이자 조카가 된 햄릿은 당황하고 분노한다. 전통적으로 헌신과 사랑의 화신인 어머니는 어느덧 한낱 '여자'가 되어 욕정에 휘둘리며 햄릿의 안위도 위협하는 존재가 되었다.

　　그러나 비단 여자만 약한 존재였을까? 햄릿의 제대로 된 말은 '약한 자여, 그대의 이름은 인간이로다.'였을 것이다. 햄릿 스스로도

참으로 자주 흔들리고 약했다. 아버지의 유령이 나타나 자신이 동생에게 살해를 당했고, 그 동생이 자신의 아내까지 차지하고 있다고 말했지만 햄릿은 그것조차 믿지 않았다. 그래서 검증이 필요했다. 숙부 앞에서 아버지가 살해당한 것과 유사한 장면을 연극으로 공연하고 그 반응을 보고서야 햄릿은 확신을 갖는다. 의혹은 맹신을 제거하고 검증과 과학을 낳음으로써 근대의 발전을 재촉한다.

과학의 발전이 우리를 비극적인 회의에서 구하지 못하듯 회의가 사태를 합리적으로 해결하지 못했다. 검증을 통해 아버지의 살해를 확신한 햄릿은 어머니를 찾아가 이 사실을 설명하던 중, 커튼 뒤에 숨어 자신들의 이야기를 듣고 있는 사람이 숙부라 생각한 나머지 칼로 내리쳐 그를 죽인다. 햄릿이 확신을 한 그 순간 가장 엉뚱한 비극적인 사건이 발생한 것이다. 햄릿이 죽인 사람은 바로 자신이 사랑하는 오필리아의 아버지였다. 이 행동은 다시 모든 것을 더욱 불투명한 것으로 만들었다. 오필리아 아버지의 장례식은 성급히 치러지고, 햄릿은 외국으로 몸을 피해야 했다.

비애와 번민, 고통과 지옥까지도 매력으로

햄릿이 처한 불확실성은 이제 오필리아에게 번져 갔다. 한때 사랑을 맹세하던 햄릿은 제멋대로 그 사랑을 부정하고 미치광이가 되었을 뿐 아니라 자기 아버지를 죽인 살인자가 되었다. 한때 덴마크 왕자의 사랑을 받았던 아름다운 여자는 가장 불행한 여자가 되었다. 이전

외젠 들라크루아, 「묘지에 있는 햄릿과 호레이쇼」(1839)

시대에 자명했던 모든 것들은 의혹에 찬 것들이 되어 오필리아의 발밑에 떨어졌다. 행복한 신부의 부케가 되어야 할 꽃은 미친 여자가 넋두리하며 따 모은 혼란의 꽃다발이 되었고, 행복한 결혼식에 뿌려졌어야 할 꽃은 무덤에 뿌려졌다. 다시 우리는 그녀의 죽음 앞으로 돌아왔다.

『햄릿』이전에는 모든 것이 명확했다. 진실한 것은 선한 것이었고 동시에 아름다운 것이었다. 진, 선, 미의 가치는 공고한 결합 속에 있었다. 그러나 『햄릿』에서 이 가치들은 처음으로 균열의 조짐을 보인다. "비애와 번민, 고통과 지옥까지도 누이는 매력으로, 멋으로 바꾸는구나."라는 레어티즈의 대사는 의미심장하다. "비애와 번민, 고통과 지옥" 같은 부정적이고 어두운 감정들이 슬며시 "매력", "멋"과 손을 잡기 시작했다. 그리고 19세기 말에 이런 가치 전도는 본격적으로 이루어졌다. 『햄릿』이 초연되고 나서 250년쯤 지난 뒤에야 이 문장은 의미심장한 이미지를 얻었다. 그림 속에서 일어난 가치 전도는 상상한 것보다 더 깊었다.

존 에버렛 밀레이가 그린 것은 물에 빠져 죽은 오필리아. 오필리아가 빠진 늪의 축축하고 습한 공기조차 놓치지 않는 듯 섬세한 필치로 작품을 완성했다. 존 밀레이는 단테 가브리엘 로세티와 더불어 대표적인 '라파엘전파(Pre-Raphaelites)'의 대표 화가이다. 라파엘전파는 기교적 완벽함에 도달했던 라파엘 이전의 미학으로 돌아가 순수함을 되찾으려 했는데, 이는 급격하게 진행되는 산업화와 그에 따른 물질주의의 전횡에 대한 예술적 저항이었다. 물질적 행복을 누리고 사는 것

보다 아름다움을 추구하다 초래한 비극적 파멸을 찬양하는 순교자적인 자세는 이후로도 오래 계속되었다.

그러나 시간을 되돌릴 수는 없는 법. 그들의 마음은 그곳(16세기 이전)에 속했는지 모르나 몸은 이곳(19세기 후반)에서 한 걸음도 벗어나지 못했다. 그들은 라파엘 이전의 순수 시대의 표상으로 단테적인 여성상을 꿈꿨다. 이 여성들은 지상에 속하지 않는 천상의 존재인데, 이들이 가진 비물질성, 비세속성은 어쩐지 숭고한 영적 차원으로 고양되지 못하고 "병적인 관능성"을 지닌, 그래서 "더욱 육체적인 갈망"을 불러일으키는 존재가 되고 만다.

깊고 축축한 늪에 빠진 오필리아는 관에 누운 듯 더딘 물살에 몸을 맡기고 있다. 부동의 자세는 죽음을 암시하지만 그녀의 벌어진 입은 지금도 노래를 부르고 있는 것 같다. 그녀는 살아 있는 것일까? 죽은 것일까? 더군다나 실족사인지 자살인지 죽음의 원인도 모호하다. 레어티즈는 실족사로 알고 있지만 장례식을 주관한 사제는 "수상쩍은 죽음"이었다고 말한다. 햄릿이 무덤가에서 들은 첫 이야기는 오필리아가 "알면서 빠져 죽었다."라는 말이었다.

내 속엔 내가 너무도 많아

죽었거나 죽어 가고 있는 오필리아는 '시체애'라는 단어를 연상시킬 만큼 아름다웠다. 햄릿의 광기가 햄릿이 아니듯 오필리아의 광기

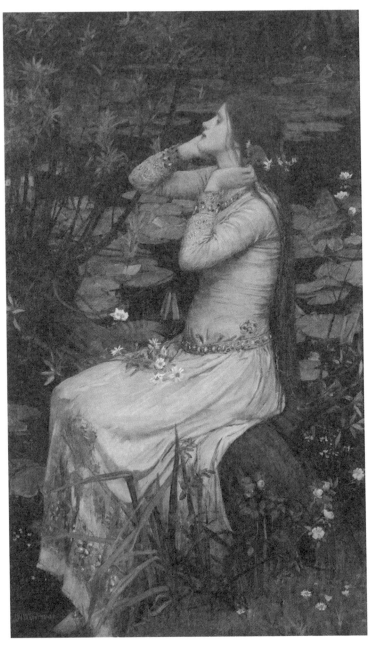

존 윌리엄 워터하우스, 「오필리아」(1894)

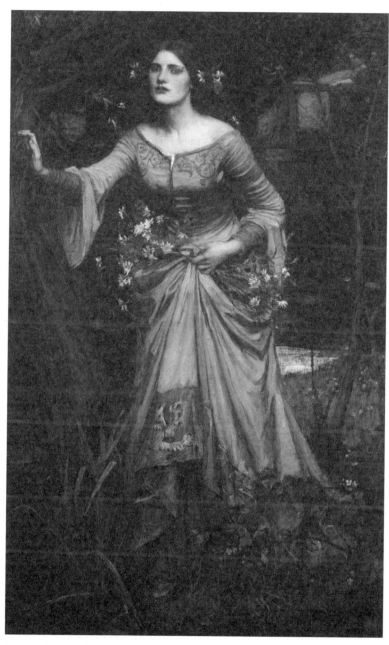

존 윌리엄 워터하우스, 「오필리아」(1910)

비애

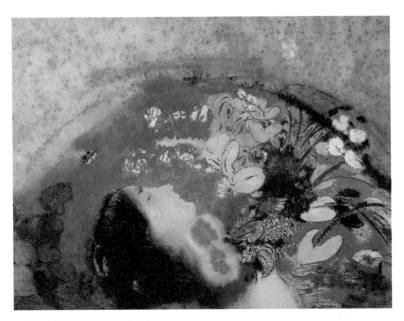

오딜롱 르동, 「오필리아」(1900-1905)

는 오필리아가 아니었나 보다. 죽음의 순간 오필리아는 광인이 아니라 가장 아름다운 여인의 모습으로 그림이 되었다. 햄릿과 레어티즈는 서로 오필리아의 무덤에 뛰어들겠다며 난투극을 벌인다. 죽음과 사랑, 매혹과 절망이 교차하는 곳이 바로 이곳, 무덤이었다. 라파엘전파 이후 19세기 말 데카당스 시절에는 죽음과 손잡은 아름다운 여인들의 전성기가 도래하며, 진선미(眞善美)의 공고한 결합은 결정적으로 파괴된다. 존재는 이제 단일한 문장, 명약관화한 전통적인 문장으로 설명되지 않는다.

오딜롱 르동, 「오필리아, 꽃밭에서」(1905-1908)

이제 햄릿 이후에 태어나는 모든 사람들은 끊임없이 갈팡질팡하며 선택에 부딪쳐야 되고 '내'가 아닌 '나의' 여러 속성을 설명해야 한다. 나는 누구인가? 쉽게 답이 나오지 않는다. 유행가 가사대로 "내 속엔 내가 너무도 많아." 햄릿 이후로 단순히 설명되지 않는 '나'를 찾는 여행은 문학의 과제일 뿐 아니라 삶의 과제가 된다. 이것이 수없이 많은 성장소설들이 쓰이는 이유이다. 여기에 정답은 없다. 우리의 얼굴이 모두 다르듯이 말이다. 모든 인류에게 적용될 수 있는 유일한 정답은 "너다운 사람이 되라(Be yourself)."이다. 이 말은 슈퍼맨이 지구를

구하는 것만큼 어려운 철학적, 생활실천적 명제이다. 답 없는 세상에 답을 찾아가는 과정이 인생이라는 것, 그렇게 자기 이름 하나 제대로 알고 가는 것이 인생이 되었다.

기본적으로 근대 이후의 인간은 접속사 'or'이 만들어 내는 불확실성의 비극에 처한 인간들이다. 급격하게 사회가 변화하고, 모든 정보가 빠르게 전달되는 순간에 접속사 'or'이 만들어 내는 불확실성의 비극성은 극대화되기 마련이다. 우리 발밑의 안정성은 모두 깨져 버렸다.

우리가 두려워해야 할 것은 불확실성 자체가 아니라 사이비 답을 주면서 우리의 사유를 단순화시키는 것들이다. 사이비 종교뿐 아니라 복잡한 문제를 하나의 답으로 돌리면서 증오를 부추기는 사악한 조종자들은 모두 경계해야 할 대상이다. 사태를 악화시키는 것에 '남 탓' 해서는 안 된다. 우리 모두 어리석은 존재이므로 '우리 탓'만 할 수 있을 뿐이다. 역사의 시곗바늘은 되돌릴 수 없다. 우리는 햄릿 이전의 시대로 돌아갈 수 없다. 그러나 그래도 살아야 한다. 그 불운한 불확실성의 파도를 타면서. 차라리 "나는 선택한다. 고로, 존재한다."라고 말해야 할 것이다. 지금도 우리는 햄릿처럼 선택의 문 앞에 서 있다. 더 읽을 것인가? 그만 읽을 것인가?

존 에버렛 밀레이

John Everett Millais, 1829-1896

윌리엄 헌트, 「존 밀레이의 초상」(1853)

뛰어난 실력으로 열한 살 때 런던 왕립미술원에 입학하고 재학 시절 아카데미상을 여러 번 탔다. 1848년 친구 단테 가브리엘 로세티, 윌리엄 홀먼 헌트와 함께 라파엘전파(Pre-Raphaelite Brotherhood)를 결성했다. 아카데미즘에 대한 반발이었으며, 라파엘로 이후 작품들의 모방에서 탈피하여 자연의 색과 예술적 진지함을 회복하기 위해 고전의 풍부함으로 돌아가자는 뜻이었다.

비평가 러스킨은 다음과 같은 말로 밀레이를 적극적으로 옹호했지만, 밀레이가 러스킨의 부인 에피와 사랑에 빠지면서 둘 사이의 우정은 깨지고 말았다.

> 지금 영국 화단에 뛰어난 젊은 화가들이 있긴 하지만, 재능 있는 젊은이들이 화단을 훌륭하게 유지시켜 줄 것이라고 기뻐만 해서는 안 된다. 착상과 표현의 '개성'을 고집할 때만 그들은 최고가 될 수 있다.

비애

135

윌리엄 셰익스피어
william shakespeare, 1564-1616

셰익스피어의 초상화

19세기 영국의 위대한 사상가 토머스 칼라일이 인도와도 바꾸지 않겠다고 말한 극작가 셰익스피어의 4대 비극 『오셀로』, 『리어 왕』, 『맥베스』, 『햄릿』은 끊임없이 무대와 스크린으로 재현되고 있는 고전들이다. 화수분 같은 위대한 문학을 남긴 셰익스피어는 스페인의 거장 세르반테스와 같은 해 같은 날 죽었다. 이 작품의 주인공들 가운데 특히 햄릿은 문학사에서 주저하는 영혼의 대명사가 되었다.

그런데 이 망설임에는 성격뿐만 아니라 시대적, 문화적 배경도 짙게 깔려 있다. 햄릿은 아버지를 죽인 왕이 기도하고 있을 때가 원수를 갚을 절호의 기회라고 생각하지만 실행하지 못한다. 왜냐하면 기도하는 사람을 죽이면 그 사람이 천당에 갈 거라 생각하기 때문이다. "그건 따져 봐야지. 악당이 내 아버질 죽였는데 그 대가로 유일한 아들인 내가, 바로 그 악당 놈을 천당으로 보낸다? 아니, 이건 청부살인이지 복수가 아냐. 놈은 아버지를 그가 육욕에 푹 빠지고 모든 최악이 활짝 핀 오월처럼 싱싱할 때 앗아갔다!"라며 햄릿은 때를 기다린다.

작은 희망도
사치였을까

토머스 하디의 『테스』와 홍경택의 「서재 5」

프라이팬이 뜨거워서 불로 뛰어든 꼴

차라리 사랑하지 말지! 가련한 테스. 테스에게는 사랑도 희망도 모두 사치였던 것일까? 부잣집 아들에게 농락당한 테스가 아무런 대책 없이 집으로 돌아오는 길에 서 있었던 것은 10월이었다. "슬픈 10월과 그보다 더 슬픈 그녀만이 그 오솔길에 있을 뿐이었다." 세상은 그녀의 편이 아니었다.

한때 "그림처럼 예쁜 시골 처녀"였던 테스는 몸을 버려 미혼모가 되었다. 그런 과거를 숨기고 결혼해서 버림받았고, 결혼한 몸으로 다른 남자와 동거를 시작했다. 남편이 돌아오자 변심한 테스는 동거남을 살해해 결국 형장의 이슬로 사라졌다. 이런 메마른 진술로 보면 테스는 분명 죄 많은 막장 드라마의 여주인공감일 테지만, 소설가 토머스 하디는 테스를 '순수한 여인'이라고 했다.

홍경택, 「서재 5」(2005)
ⓒ Hong Kyoung tack

단 한순간도 악의를 가지고 남을 해하려 한 일이 없음에도 불구하고 운명은 테스를 가혹하게 다뤘다. 살다 보면 누구에게나 운이 따르지 않는 경우가 있다. 그렇다고 모두 파멸의 구렁텅이에 빠지는 것은 아닌데, 얼굴뿐만 아니라 마음도 반듯했던 테스의 선택은 어찌 된 일인지 늘 "프라이팬이 뜨거워서 불로 뛰어든 꼴"이 되고 말았다. 마치 여자 장 발장처럼 뜻하지 않은 불운이 그녀에게 계속 이어져 결국은 파멸했다. 남자였던 장 발장에게는 그래도 육체적인 힘과 사회적인 기회가 있었다. 하지만 가난한 하층민의 딸 테스에게는 어떤 힘도 기회도 없었다. 예쁜 얼굴은 평범한 아낙네의 삶도 허락하지 않는 인생의 독(毒)이었다. 다소간의 불운이 가혹한 운명으로 탈바꿈하는 것은 바로 부조리한 인습 탓이라고 소설가는 말한다.

굳어 버린 인습이 살아 있는 사람들의 발목을 잡는 그곳에서는 누구도 행복할 수 없었다. 알렉은 멀쩡한 처녀를 무책임하게 농락하고도 잘못이 무엇인지 몰랐고, 그 결과 죽음을 맞게 된다. 테스가 유일하게 사랑했던 남자인 에인젤은 편협한 인습에 사로잡혀 테스의 과거를 용서하지 못했고, 그 결과 사랑하는 여인을 잃는다. 하층민 출신의 테스는 안티고네처럼 고귀한 인간적인 이상을 실현하기 위해서 분투한 인물이 아니다. 그녀는 인간으로서 누려야 할 최소한의 행복을 찾았을 뿐이다. 그리고 그토록 '순수한 여인' 테스의 파멸 과정은 모든 사람을 비극적인 상황으로 몰고 간 사회적 인습과 통념의 부조리함이 폭로되는 과정이기도 하다.

악랄한 인간의 덫에 걸렸을 뿐

화가 홍경택(1968-)은 소설 『테스』에 큰 감동을 받았다. 「서재 5」는 청년 홍경택의 세계 감정을 잘 보여 주는 작품이다. 19세기 말 영국의 테스에게 벌어진 상황과 우리가 처해 있는 상황이 크게 다르지 않다는 것, 아니 오히려 상황은 더욱 나빠졌다는 것이 화가의 생각이었다. 화가 홍경택이 그려 낸 이곳은 형형색색의 책들이 쌓인 밀폐된 공간, 서재이다. 인간사가 복잡해져 갈수록 답을 찾는 책들은 쌓여만 갔다. 그래서 답을 찾았을까?

테스는 사생아를 낳았다. 다른 사람들은 손가락질하는 아이였지만 테스에게는 그저 귀여운 자식일 뿐이었다. 이 작은 아이가 세례를 받지 못하고 죽을 처지가 되자, 사생아라는 이유로 세례를 꺼리는 사제 대신 테스는 스스로 아이에게 세례를 내린다. 이 대목은 소설이 발표된 당시 충격을 불러일으켰다. 사제가 아닌 자가 세례를 주는 것은 교회의 율법에 어긋난 일이다. 그러나 테스는 어미로서 자기 자식이 아무 죄 없이 태어났다가 죄 없이 죽는 것도 안타까운데, 단지 세례를 받지 못했다는 이유로 지옥에 떨어지는 것을 그냥 두고 볼 수만은 없었다.

본능적인 모성애를 따른 테스는 인습의 딸이 아니라 순결한 자연의 딸이다. 또 한때 설교사가 되어 열렬히 설교를 하고 있는 알렉의 모습을 보면서 테스는 "자신을 망쳐 버린 사람은 이제 성령의 편에서 있는데 반대로 자신은 여전히 죄인으로 남아 있다."라는 사실에 몸

서리를 친다. 죄를 지은 사람은 백주 대낮에 활개를 치고 다니고, 피해자인 테스는 어째서 죄인처럼 살아야 할까? 세상에 정의는 없는가? 어찌하여 테스만 이토록 가혹한 벌을 받는 것일까?

소설 속에서나 삶에서나 쉽게 답을 내릴 수 없는 질문들이 이어진다. 세상살이가 복잡해질수록 세상에는 해답을 찾는 책들이 많아져 서재를 가득 메울 지경이 되었다. 책으로 가득 찬 '서재'는 세상의 폭력을 피해 숨어든 은둔자의 공간이며, 광장에 대비되는 매우 사적인 공간이기도 하다. 그러나 세상의 위악과 폭력은 외부에서만 벌어지는 일이 아니다. 폭력은 내재화되고, 누구도 예외 없이 상처를 받고, 또 상처를 주는 상황이 되었다. 홍경택의 「서재」도 예외가 아니다.

켜켜이 쌓여 있는 책들 사이에서 위험한 버티기를 하는 한 사람이 있다. 화가 자신이다. 조금만 움직여도 책들이 와르르, 공간의 질서가 한꺼번에 무너질 것 같다. 테이블 주변에 놓여 있는 자잘한 장난감 인형들은 아이들이 성장하면서 아무렇지도 않게 쓰레기통에 버린 것들이다. 인형들은 순진한 표정으로 묻는다, 왜 우리가 이런 처지가 되어야 하느냐고.

화면 하단에는 두 발이 보인다. 한 발에는 화가의 도구이자 흉기처럼 날카롭게 각이 선 연필이 꽂혀 있다. 다른 한 발은 밑창에 날카로운 바늘이 꽂혀 있는 군화가 신겨 있다. 그 발이 조금만 움직인다면 아주 끔찍한 일이 벌어지고 말 것이다. 군화 바로 아래 바비 인형이 의자에 묶인 채 놓여 있기 때문이다. 눈앞에 닥친 위험을 전혀 모

한스 멤링, 「아담과 이브」(1485)

르는 듯 바비 인형의 얼굴은 천진난만하기만 하다.

그러나 여기에는 뜻밖의 반전이 있다. 의자에 앉아 있는 바비 인형의 뒤쪽에는 뱀이나 도마뱀을 연상시키는 초록색 꼬리가 있다. 그러니까 이 천진한 얼굴의 바비 인형은 우리가 생각하는 그런 존재가 아니다. 누가 누구에게 감히 죄를 물을 것인가? 이제 이 복잡한 세상에서는 단선적인 흑백논리로 잘잘못을 따질 수가 없다.

홍경택, 「모놀로그」(2009-2012)

© Hong Kyoung tack

토머스 하디는 테스가 다만 "악랄한 인간들이 쳐 놓은 그물과 덫에 걸렸을 뿐"이라고 하지만 사실 그 그물과 덫에는 거부할 수 없는 미끼가 있었으며, 테스는 그 미끼를 물었다. 물론 그 미끼는 작은, 인간적이고 자연스러운 소망이었다. 테스도 좀 더 나은 삶을 살고 싶었고, 사랑하고 싶었고, 행복하고 싶었고, 가족들을 돌보고 싶었다. 에인젤을 사랑하게 된 테스는 다시 행복한 꿈을 꾸기 시작했다. 그러나 테스를 사랑했던 에인젤은 어찌 보면 가장 크게 테스에게 상처를 받았고, 또 가장 큰 상처를 주었다. 상처를 주는 사람들은 범죄자들이나 특별한 사람들이 아니다. 평범한 사람들이다. 어쩌다 이렇게 되었는가?

인간의 '예외성'을 폭넓게 바라보다

힘들게 상황을 버티고 있는 화가도 세상이 혼란에 빠진 이유가 궁금하다. 그에게 답을 해 주어야 하는 것은 아담과 이브이다. 이브는 선악과를 먹으면 신처럼 분별력이 생길 거라는 뱀의 유혹에 넘어가 선악과를 따서 아담에게 권했다. 흔히 뱀은 유혹한 죄, 아담은 유혹에 넘어간 죄를 지었지만 이브는 유혹당하고 동시에 유혹한 이중의 죄를 지었다고 여겨졌다. 그런 생각을 담은 그림에서는 여자인 이브가 혼자 선악과를 들고 있다. 모두 죄와 실수의 그물망 안에 있었으나 유독 여자였던 테스에게만 가혹한 벌이 내려진 것처럼 말이다.

그러나 홍경택이 인용한 16세기 플랑드르 화가 한스 멤링(1430?-1494)의 아담과 이브는 각각의 선악과를 들고 있어서 죄와 책임에서

홍경택, 「서재: 골프장」(2014)
ⓒ Hong Kyoung tack

누구도 자유로울 수 없음을 보여 준다. 옆에 쌓여 있는 동물의 두개골
은 아담과 이브의 원죄로부터 시작된 죽음과 탄생을 의미한다.

선악과를 아직 먹지 않고 들고 있는 아담과 이브가 서재 안에
등장하는 것은 테스가 스톤 헨지에서 체포되는 것과 비슷한 설정이
다. 스톤 헨지는 선사시대의 석상으로, 테스를 구속하던 인습과 통념
이 형성되기 이전에 건립된 것으로 '자연의 논리'를 따랐던 테스에게
적합한 장소이다. 소설 속 스톤 헨지와 그림 속 아담과 이브는 모두
인간의 본성을 이해하기 위한 제로 세팅을 의미한다.

만약 그 구조를 볼 수 없다면 그것은 보이지 않는 '운명의 장난'이라 부를 수밖에 없었을 것이다. 토머스 하디는 테스를 불행에 빠뜨린 '운명의 장난'의 핵심에 비인간적이고 고루한 인습이 있다는 것을 보여 주었다. 한 걸음 나아가 현대 화가 홍경택은 죄와 상처의 구조화를 보여 준다. 보이지 않는 '운명의 장난'이 보이는 구조가 됨으로써 인간적인 이해를 호소하는 기능은 더욱 강화된다.

인간은 때로는 약하기 때문에 죄에 빠진다. 법은 인간의 '마땅함'을 기준으로 하지만, 예술은 인간의 '예외성'을 폭넓게 바라본다. 그리고 모래 속에서 사금을 찾아내듯 예외적인 것들 속에서 인간적인 진실을 거두어들인다. 억압적인 관습과 통념으로 말미암아 죄인이라 불린 사람들을 연민의 마음으로 들여다보고 인간의 손을 먼저 들어 주는 사람이 바로 예술가이다.

인간은 경험에 포획되기 쉬운 존재이다. 경험한 만큼 안다고 생각하지만 실은 경험한 것밖에 모르는 것이다. 홍경택의 세계에서는 끝이 뾰족한 필기구들, 아이들의 장난감, 심지어 맨손도 폭력의 상징이 된다. 작품 「모놀로그」에서 화가는 깍지 낀 두 손에서 무자비한 상어의 이빨을 보았다. 어쩌면 우리가 누군가를 비난하며 던지는 말들 속에는 인간에 대한 진정한 이해가 없는 낡은 인습이 자리하고 있을 수도 있다. 자신의 인습적인 사고를 반성하지 않고 상대방을 비난하고 낙인 찍는 모든 말과 행위는 상대에게 폭력이 될 수 있다. 21세기라면 누가 테스에게 그리 가혹하게 죄를 묻겠는가?

홍경택

洪京澤, 1968-

홍경택

현대 한국 미술을 대표하는 화가. 기존 한국 미술에 존재하지 않았던 팝아트적 경향과 추상적 경향을 융합시킨 독특한 작품 세계를 구축하고 있다. 대중적인 것과 숭고한 것, 선과 악, 종교와 세속 등 대립적인 것을 하나로 묶고, 파격적이면서도 탁월한 색채 사용과 세련되고 음악적인 리듬감으로 채워진 그의 화면은 세계 미술계가 주목하고 있다. 2013년에는 「연필 1」이 홍콩 크리스티 경매에서 국내 생존 작가 최고가인 9억 6000만 원에 낙찰되어 화제가 되었다. 대표작으로 「훵케스트라」, 「서재」, 「연필」, '모놀로그' 연작이 있다.

색을 통해서 조화를 넘어선 분열을 이야기하고 싶었습니다. 아쉽게도 우리는 분열과 광기의 시대에 살고 있습니다. 현대인들에게 필요한 건 힐링과 자극이라는 두 가지 상이한 것들이죠. 인간은 이기적이고 한시도 머물고 싶어 하지 않는 존재라 두 간극을 끊임없이 왔다 갔다 하려고 하니까요.

토머스 하디
Thomas Hardy 1840-1928

토머스 하디

빅토리아 여왕 시대 영국 사회의 폐쇄성과 위선적인 도덕을 비판하는 소설을 많이 썼다. 순수한 영혼이 운명의 거대한 힘 아래 짓밟힐 수밖에 없는 극적 요소들이 하디 특유의 비극을 만들어 냈다. 특히 『테스』, 『이름 없는 주드』의 비극적인 여주인공들의 드라마틱한 삶은 현대의 독자들에게도 많은 사랑을 받고 있으며 여러 번 영화화되었다.

그러나 발표 당시에는 대부분 비도덕적이라고 혹독한 비판이 이어졌고, 결국 1895년에 하디는 소설 절필 선언을 해야 했다. 남은 여생 동안 시만 썼다.

그녀는 자신의 소중한 삶을 살아가는 여인으로, 그녀가 살아오고 또 환희를 느낀 인생이란 위대한 사람이 느끼는 인생만큼 중요한 의미를 지니고 있었다. 테스에게는 세상 전체가 그녀 자신의 감각에 달려 있었고, 그녀의 삶을 통해 모든 동료들이 존재했다. 우주 자체도 그녀에게는 그녀가 태어난 특정한 해의 어느 특정한 날에

존재하게 되었다.

—토머스 하디, 『테스』에서

10

이런 초라한 농담이
인생이란 말인가

스트린드베리의 『지옥』과 뭉크의 「절규」

미래에도 우리는 이렇게 '절규'할 것이다

1893년 뭉크는 미술사를 넘어 인류 문화사에 길이 남을 하나의 아이콘을 완성했다. 작품 「절규」이다. 영화 「스크림」의 유령의 얼굴, 「나 홀로 집에」 포스터에서 두 손으로 얼굴을 감싼 꼬마 매콜리컬킨의 자세는 「절규」의 대중적 번안물이다. 발표 당시 낯설고 거친 형식으로 비판받았던 이 작품은 이제 세대를 넘어 사랑받는 작품이 되었다.

「절규」의 매력은 바로 그 폭넓음에 있다. 뭉크는 「절규」의 습작들을 그리면서 '절망', '불안' 같은 직접적인 감정을 제목으로 삼았다. 최종 작품의 제목을 '~으로 인한 절규'에서 원인 부분은 공란으로 남겨 두고 그냥 '절규'라고만 한 것은 신의 한 수였다. 간곡한 절규를 내지르는 상황은 저마다 다를 것이다. 누구나 이 그림 앞에서 자기의 상황을 대입하며 소리 지를 수 있다. 단언컨대 22세기에도 사람들은 이

비애

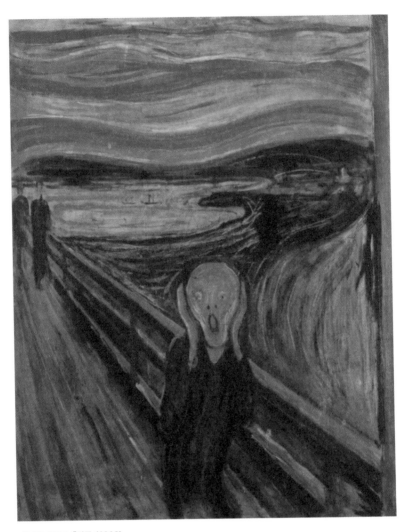

에드바르 뭉크, 「절규」(1893)

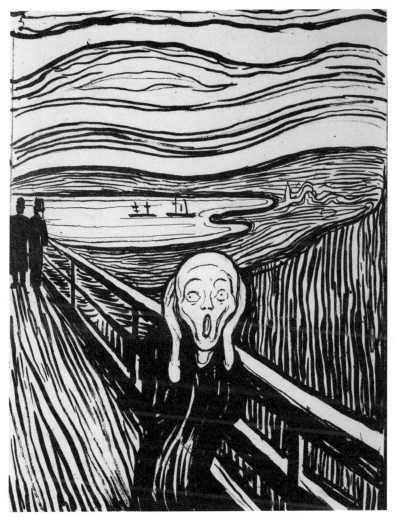

에드바르 뭉크, 「절규」(1895)

렇게 '절규'할 것이다. 뭉크라는 예술가가 우리에게 가르쳐 준 것은 '절규'라는 제스처였다.

「절규」는 노을에서 시작되었다. 어느 날 뭉크는 친구 둘과 산책을 했다. 노을이 지기 시작했다. "검푸른 피오르드와 이 도시를 덮은 하늘은 마치 피 같았고 불의 날름거리는 혀 같았다." 그는 공포에 사로잡혔다. "마치 강력하고 무한한 절규가 대자연을 가로질러 가는 것" 같았기 때문이다. 왜? 멀리 보이는 배 위의 돛 대신 그린 작은 십자가들이 답이다. 황혼의 노을에서 그는 대자연의 법칙인 '죽음'을 보았던 것이다.

장대하게 지는 해를 바라보는 것은 인류의 첫 번째 타나톨로기였다. 원시인들은 저녁에 태양이 죽었다가 아침에 다시 태어난다고 생각했다. 지는 해가 뿌리는 노을의 아름다움을 통해 인류는 어둠으로 귀결되는 죽음의 세계를 미학적으로 수용하게 되었다.

다른 두 친구와 달리, 그림 속 민머리의 인물은 해골 같기도 하고 갓 태어난 태아의 얼굴 같기도 하다. 뭉크가 참조한 것은 파리 체류 기간 중 본 페루의 미라이다. 마치 태아처럼 웅크린 자세의 미라는 뭉크의 그림처럼 머리카락도 눈도 잇몸과 입술도 사라져 버린 모습이었다. 인간은 태어나는 순간부터 하루하루 죽어 갈 뿐이다! 피할 수 없는 죽음 앞에서 고통스러운 절규가 터져 나왔다.

어린 시절 어머니와 누이를 잃었고, 스스로도 몹시 병약했던 뭉

크는 죽음을 옆구리에 끼고 살았다. 고통에 굴복하는 대신 그는 정신적 고통과 육체적 질병을 자양분 삼아 예술의 바다를 항해했다. 죽음에 대한 공포, 죽음에의 충동, 신경쇠약증, 불행에 대한 탐닉은 뭉크만의 증세가 아니었다. 19세기 말, 시대의 질병이었다.

장밋빛, 지옥의 색

현대극의 기초를 놓았다고 평가받는 극작가 스트린드베리도 이 그림에 격하게 공감했다. 1896년에 그는 「절규」를 "분노로 붉어진 자연, 신과 같아질 수 없으면서도 신이 되려 망상하는 어리석은 미물들에게 뇌우와 천둥으로 말하기 시작한 자연 앞에서의 경악의 비명"이라고 말했다. 뭉크를 통해 그는 자기 이야기를 하고 있다.

스웨덴 출신 극작가 스트린드베리는 자전적 소설인 『지옥』(1898)에서 뭉크를 만났던 장면을 회상한다. 둘은 여러 가지 점에서 뜻이 잘 통했다. 너무 예민해서 타인과의 교류가 원만하지 못한 점조차 닮았다. 둘은 후에 한스 예거, 헨리크 입센 등과 같은 예술가들과 교류했다. 낡은 것에 저항하며 "위험하게 살라!(Gefährlich Leben!)"라는 니체의 말이 예술가들의 귀에 쩌렁쩌렁 울리던 시절이었다. 이 예술가들은 낡은 관습에 저항하는 시대의 반항아들이었다. 대중의 몰이해, 고독과 궁핍은 그들에게 주어진 훈장이자 숙명이었다.

이 무렵 스트린드베리는 신경쇠약, 편집증, 협심증 등의 진단과

함께 심각한 정신적 위기를 겪었다. 소위 '지옥(Inferno)' 시대였다. 이때의 경험은 자전적 소설 『지옥』을 탄생시켰다. 단테의 『신곡』은 지옥-연옥-천국의 구조로 이루어져 있지만, 스트린드베리에게는 오직 지옥만 있었다. 단테의 지옥은 저승에 있었으나, 스트린드베리의 지옥은 이곳, 이승에 있었다.

뭉크의 절규가 아름다운 노을을 배경으로 한 것처럼 스트린드베리의 지옥은 장밋빛으로 물들어 있었다. 스트린드베리는 가는 곳마다 장밋빛을 본다. 아내와 이혼한 뒤 딸을 만나러 가서 그가 머문 방도 장밋빛 방이었다. 옛날 스톡홀름에는 '장미실'이라는 고문실이 있었다! 그에게 큰 영감을 준 스웨덴 철학자 스베덴보리가 묘사한 지옥은 분명 "장밋빛"으로 시작되었다. 스트린드베리에게 장밋빛은 행복의 색이 아니라 지옥의 색이었다.

여자, 삶을 지옥으로 만드는……

지옥은 아름답고 매혹적인 삶에서 "기쁨이 하나씩 연기처럼" 사라져 결국 "자신이 배설물로 가득한 초라한 누옥에 갇혀 있다는 사실"을 깨닫는 데에서 시작된다. 고지에 올랐다가 하강하는 것, 한때 행복했다가 불행해지는 것. 이것은 인생 비극의 가장 고전적인 공식이다. 그런데 고전 비극의 주인공들은 가장 혹독한 상황에서도 인간적인 것들을 지켜 냄으로써 위대해질 수 있었다.

요한 아우구스트 스트린드베리, 「바다 풍경: 파도 8」(1902)

비애

에드바르 뭉크, 「지옥에서의 자화상」(1903)

큰 비극은 큰 인물을 만든다. 역사상 위인들은 모두 상상을 초월하는 고통을 이겨 낸 사람들이다. 오이디푸스나 안티고네처럼 파국으로 치닫는 강력한 힘들의 충돌을 견뎌 내어 스스로를 고양시키는 것이다. 그러나 작은 고통은 작은 인간을 만들 뿐이다. 고만고만한 고민들은 참으로 번거롭지만 그 탈출구, 극복의 계기가 잘 보이지 않는다는 점에서 비극적이다. 그저 괴로워하면서 견디는 것 말고는 할 수 있는 게 없을 때가 많다. 이것이 현대인들이 처한 일상화된 비극이다.

스트린드베리와 뭉크의 삶을 결정적으로 지옥으로 만든 것은 여자들이었다. 스트린드베리의 아버지는 지체 높은 가문 출신이었고, 어머니는 하녀였다. 글, 그림, 과학에 이르기까지 다방면에 걸친 재능을 가졌지만, "하녀의 아들"(그의 자서전 제목이다.)로 태어난 그는 "어린 시절부터 신을 찾아 헤매었으나 악마밖에 발견할 수 없었던" 불행한 인간이었다. 그는 세 번 결혼했지만 모두 실패로 끝났다. 만악(萬惡)의 근원인 "여자를 멀리하려 하면 밤마다 불건전한 꿈들"이 그를 찾아와 괴롭혔다. 피할 수 없는 것을 혐오하고, 혐오하는 것을 그리워하니 그에게 세상은 다만 지옥일 뿐이었다.

여자들로 인해 받은 상처들에 관해서라면 뭉크도 할 말이 많다. 「지옥에서의 자화상」(1903)은 연인 툴라 라르센이 사랑한다며 총으로 뭉크의 목숨을 위협한 사건 이후에 그려졌다. 이 사건 이후 그의 인생은 "지옥처럼 변했다." 유황불길에 휩싸인 지옥에서 아무런 보호 장구도 갖추지 못하고 알몸으로 서 있는 가련한 뭉크. 키 큰 죽음의 그림자만이 그의 뒤를 지켜 줄 뿐이다.

단테가 『신곡』에서 묘사한 지옥은 나폴리 남부를 연상시키고, 스웨덴 철학자 스베덴보리가 지옥으로 묘사해 놓은 곳은 당시 스트린드베리가 머물고 있던 오스트리아 남부 지방을 닮았다고 한다. 비단 이 사람들에게만 그럴까? 한국 사람들의 지옥은 분명 한국을 닮았을 것이다. 아니, 헬조선이라는 용어와 함께 대한민국은 이미 꽤 오래전에 지옥이 되었다. 피할 수 없는 지상의 지옥에서 결국 할 수 있는 일은 "고통을 즐기는 것"뿐. 책의 말미에 스트린드베리는 깊고 깊은 한숨을 내쉰다. "이런 농담이, 이런 초라한 농담이 인생이란 말인가!"

이런 농담 같은 인생을 뭉크는 끝까지 견뎌 냈다. 그는 자발적으로 정신병원에 입원해서 치료를 받았고, 여든한 살까지 살았다. 고향으로 돌아온 뭉크는 고흐처럼 자연 속에서 생명을 찾으려 노력했다. 뭉크는 노년에 "나는 갑작스럽게 혹은 의식하지도 못한 채 죽고 싶지 않아. 나는 이 마지막을 경험하고 싶어."라고 말했다. 죽음을 암시하는 사물들과 함께 그린 여러 점의 자화상들은 그가 덤덤하게 죽음을 삶의 일부로 받아들였음을 보여 준다. 죽음의 공포에서 벗어나 죽음과 화해하기, 아무런 환상 없이 지옥을 지옥으로 체험하기. 죽음과 상실조차 삶으로 끌어안고 항해하기. 이것이 뭉크가 삶을 사랑하는 방식이었고, 예술을 하는 방법이었다.

에드바르 뭉크, 「스트린드베리의 초상화」(1896)

에드바르 뭉크

Edvard Munch, 1863-1944

에드바르 뭉크, 「팔뼈가 있는 자화상」(1895)

「절규」와 같은 그림으로 불안한 무의식의 세계를 표현한 노르웨이 대표 화가. 다섯 살 때 어머니를 결핵으로 여읜 탓에 군의관 아버지 아래에서 자랐지만 평생 질병에 대한 두려움과 죄의식을 안고 살았다. 반복되는 연애 실패와 불안감 속에서 제 발로 걸어가 정신병원에 입원했다. 병원에서 치료를 받은 뭉크는 고향 오슬로로 돌아가서 고독한 노년을 보냈다.

뭉크의 작품은 독일 표현주의자들에게 큰 영향을 주었으며, 그의 작품은 지금도 고독한 현대 도시인들에게 강렬한 인상을 주고 있다.

　　내게 그림을 그리는 행위는 일종의 병이요, 도취이다. 그 병은 벗어나고 싶지 않은 병이요, 그 도취는 내게 필요한 도취이다. 내가 기억하는 한 언제나 삶의 불안이 나를 따라다녔다. 나의 예술은 일종의 자기 고백이었고 내게 삶의 불안과 병이 없었다면 나는 노 없이 나아가는 배였을 것이다.

요한 아우구스트 스트린드베리
Johan August Strindberg, 1849-1912

요한 아우구스트 스트린드베리

노르웨이 작가 헨리크 입센과 함께 19세기를 대표하는 극작가로 '스웨덴의 셰익스피어'로 불린다. 특히 심리적인 예민함을 심도 있게 포착해 냈다. 같은 시대를 살았던 노르웨이의 화가 뭉크는 그런 스트린드베리를 여러 번 그렸다. 문화사학자 피터 게이는 『아버지』와 『율리에 아가씨』의 주제 선택과 기교가 대단히 독창적이라고 설명한다.

여태 연극에서 그렇게 대담하고 저속한 성적 대화가 그토록 선정적으로 등장했던 적이 없었으며, 빠르게 전개되는 행위와 대화의 경제성도 역시 기존 극과는 색달랐다. 이 두 희곡에서 불필요한 대사는 전혀 찾아볼 수 없고 작가는 소위 품위 있는 사회라면 입 밖으로 내지 않는 것, 이해하려고 하지 않는 것을 노골적으로 다루었다. 사랑과 증오의 팽팽한 공존, 욕망과 사디즘의 힘, 복수의 쾌락, 이성에 대한 정욕의 우월성 같은 것이다. 이전에는 이렇게 모순

비애

된 감정이 공존한다는 것을 인정한 작품이 거의 없었다.

—피터 게이, 『모더니즘』에서

11

인간이 직립보행을 시작한
순간부터 고독이

베케트의 『고도를 기다리며』와 자코메티의 「걸어가는 남자」

나는 행복해지는 재주가 없다

행복하지 못한 사람들의 가장 큰 비극은 행복해지는 법을 아예 잊어버린다는 것이다. "나는 행복해지는 재주가 없다."라는 사뮈엘 베케트의 자조적인 말은 괜히 나온 것이 아니었다. 베케트와 자코메티의 시대는 그런 시대였다. 1차, 2차 세계대전을 연이어 겪은 죽음과 인간 상실의 시대, 실존주의 시대, 부조리의 시대였다. '그럼에도 불구하고 희망을 가져야 한다.'는 계몽주의적 위로의 불빛이 닿지 못하는 깊은 심연을 끌어안고 살던 시대였다.

대표적인 부조리극 『고도를 기다리며』로 1962년에 베케트는 노벨문학상을 수상했다. 그가 영광스러운 노벨문학상 시상식에 모습을 드러내지 않은 것은 세상의 궁극적인 무의미함을 드러내기 위한 썩 훌륭한 퍼포먼스였다. 그러나 세상의 무의미를 드러낸 연극에 대한 사람들의 애정은 늘 뜨거웠다.

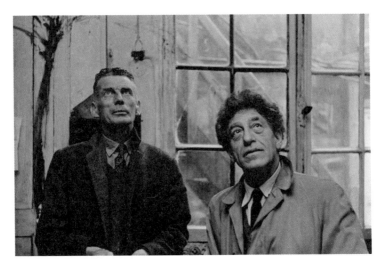

사뮈엘 베케트와 자코메티

1952년 베케트의『고도를 기다리며』의 초연은 기대 이상의 성공으로 연장 공연이 이어졌다. 지금도『고도를 기다리며』는 전 세계적으로 꾸준히 공연되고 있다. 아직도 고도가 오지 않았기 때문이다. 무대 위에는 '고도(Godot)'를 기다리는 두 사내 고고(Gogo)와 디디(Didi)의 이야기가 펼쳐진다. 'Godot'는 신(神)을 의미하는 영어의 'God'와 같은 뜻의 불어 'Dieu'의 합성어이다. 불어와 영어에 모두 능통했던 베케트의 창안이다.

무대 위의 시간도 공간도 모두 모호하다. 다만 한 가지 확실한 것은 고고와 디디가 사는 세상은 어떤 합리적인 설명이 불가능한 부조리한 곳이라는 점이다. 또 다른 등장인물인 포조가 강변하는 것처

럼 이곳은 불평등이 자명하고 당연한 것으로 여겨지는 세상이다.

이곳에서는 아무 일도 일어나지 않는다. 유일한 행위는 오직 기다리는 것이다. 고도가 누구인지도 모른 채, 고도가 온다는 확신도 없이 오래된 고도의 약속에만 의지한 채. 이 기다림의 불확실성은 모든 것을 오염시키고 삶을 불행하게 만든다. 어떤 답도 얻지 못한 채 그렇게 또 하루가 저물어 가고 그렇게 보낸 하루하루가 이어져 오십 년이 되었다.

나를 만났다고 말해라

반세기를 기다렸건만, 다음 날도 그다음 날도 고도는 오지 않고 다만 심부름꾼을 보낼 뿐이다. 디디는 고도의 심부름꾼에게 "나를 만났다고 말해라."라고 간곡히 부탁한다. 여기에 있다는 것, 자신의 미약한 존재가 잊히지 않고 증언되는 것만이 디디의 간절한 소망이다. "이 지랄을 이제 더는 못 하겠다."라는 쓸쓸한 말을 던지고 고고는 모든 불확실성 앞에서 나무에 목을 매려고 하나 그조차 실패한다. 고고와 디디의 세계는 모든 의미 있는 기획은 실패하고 헛된 기다림만이 허용된 세계였다.

1961년에 파리 국립 오데옹 극장에서 공연될 때는 조각가 자코메티가 무대 위의 나무 디자인을 맡았다. 자코메티가 만들어야 하는 나무는 목매달아 죽고 싶어도 죽을 수 없는 나무이고, 나뭇잎이 한

두 개 달린 정체가 불분명한 나무였다. 나뭇잎 없는 나무는 "선과 악을 알게 해 주는 시든 나무"이며, 삶의 황량함, 의미의 상실을 상징하는 나무이다. 이 나무는 극장에 잘 보관되고 있다가 아이러니컬하게도 1968년 시위대들에 의해 파괴되었다.

작업을 함께하면서 이십 년 지기의 두 예술가는 무대 위의 고고와 디디처럼 어떤 나무여야 하는지에 관해 결론 없는 많은 대화를 나누었다. 베케트는 자신의 문학에 관하여 "표현할 것이 없으며, 표현할 도구가 없으며, 표현할 소재가 없으며, 표현할 힘이 없으며, 표현하고자 하는 요구가 없으며, 표현할 의미가 전혀 없는 표현"이라고 정의하기도 했다. 어쩌면 실패한 세상에서 유일하게 성공하는 방법은 실패 자체를 작품화하는 것이리라.

자코메티의 작품 역시 실패의 경험에서 시작되었다. 스물네 살의 젊은 자코메티는 어떤 인물을 외적으로 유사하게 만드는 것이 불가능하다는 것을 깨닫고, 그러한 시도를 영원히 포기했다. 그렇다고 해서 인간 본질에 대한 탐색을 포기한 것은 아니다. 그의 작품은 오로지 인간만을 향했다. 다만 다른 방식이 필요할 뿐이었다. 한때 초현실주의 조각으로 주목받던 자코메티는 1936년 이후 십여 년간 기존 작품들을 대부분 파괴했다. 이 시기 자코메티의 작업 과정은 마치 고도를 기다리는 것처럼 지루하고 기약이 없는 일이었다.

자코메티는 동생 디에고, 아내 아네트, 연인 캐롤린 등 몇몇 모델들을 앞에 두고 반복해서 작업을 했다. 동일한 대상을 반복해서 작

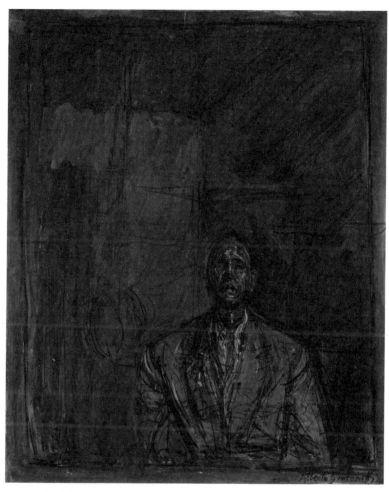

알베르토 자코메티, 「장 주네」(1954-1955)

© The Estate of Alberto Giacometti

업하는 것은 분명한 절망의 표현이었다. 만약 한 인물의 본질을 한 작품 안에서 모두 표현할 수 있었다면 더 이상 동일한 모델을 작업 대상으로 삼지 않았을 것이다. 시시포스의 신화처럼 매일 같은 인물의 두상을 붙잡고 씨름했지만 결국에는 마음에 들지 않아 대부분을 파괴해 버리는 일의 연속이었다.

이해할 수 없는 우주 속 인간의 고독

마침내 십여 년 만에 자코메티가 도달한 것은 5센티미터까지 축소된 아주 작은 인물상들이었다. 덧없는 생명체의 허약함을 담아낸 듯 부서질 것 같은 작품들이었다. 작아짐으로써 인간은 한눈에 들어왔고 파악할 수 있었다. 그러나 그 존재감은 너무나 미약했다. 후에 자코메티의 인물들은 조각적인 필요에 의해 비루하고 미소하지만 존재감 있는 형상으로 진화해 갔다. 길쭉한 인물들이 등장한 것이다. 부동의 자세로 서 있는 여인과 걸어가는 남자상이 완성되었다.

"나를 만났다고 말해라."라는 디디의 주문처럼 인물들은 인간일 수 있는 최소의 조건만으로 존재하게 되었다. 자코메티는 고전 조각의 인물상에서 기대할 수 있는 삶의 충만함과 풍요로움을 과감히 제거해 나갔다. 마침내 그가 드러낸 것은 인체의 골격이 아니라 삶의 지리멸렬함과 강퍅함, 구제할 길 없는 고독이었다.

자코메티에 대한 문인들의 사랑은 대단했다. 소설가 장 주네도

자코메티의 찬양자였고, 사르트르는 1948년 전시 서문을 써 주었다. 사르트르는 자코메티의 작품을 "실존주의적 실체를 담은 예술, 즉 불확실하고 이해할 수 없는 우주 속 인간의 고독을 형태적으로 묘사하려는 노력"이라고 말했다. 사르트르가 『존재와 무』를 쓸 때는 자코메티로부터 큰 영감을 얻었다. 그러나 자코메티는 자신의 작품이 베케트나 실존주의 철학자 사르트르의 영향으로 일방적으로 설명되는 것에는 저항했다. 조각에는 문학으로 환원되지 않는 어떤 것이 있기 때문이다.

"전 세계에서 막연한 불안과 실존적 고민에 관해 마치 새로운 것이라도 되는 것처럼 할 얘기가 많은 모양이다. 그렇지 않다. 그것은 모든 시기의 모든 사람이 느꼈던 것이다. 고대 그리스와 로마 시대의 작품들을 읽으면 다 알 수 있는 일이다!"라고 자코메티는 흥분한 어조로 말했다. 자코메티는 사르트르의 논의에 저항하는 것처럼 보이지만 사실은 정반대이다.

거꾸로 자코메티는 고대 그리스와 로마 시대를 언급함으로써 불안과 고독의 역사를 사르트르나 베케트보다 더 깊이 끌고 들어간다. 자코메티의 말은 인간은 원래부터 고독했는데 이제 와서 웬 호들갑이냐는 의미이다. 그가 만들고 싶었던 것은 그가 눈으로 보고 체감한 인간 본연의 모습이었다. 그것은 눈앞에 보이는 현재의 모습이어야 할 뿐 아니라 인간의 본질을 표현하는 모습이어야 했다. 영원한 본질을 표현하기 위해 그는 고대 이집트 조각상을 참조했다.

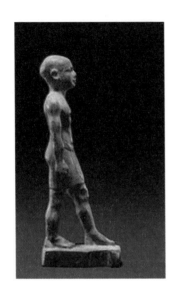

이집트 중왕조 남자 입상(기원전 1900년경)

　　자코메티의 남자는 성큼 걸음을 내디뎠다. 183센티미터의 큰 키에 삐쩍 마른 남자의 단호한 걸음걸이. 팔을 양 몸 쪽으로 붙이고 걷는 모습은 천 년 넘게 부동의 자세에 갇혀 있다가 비로소 한 걸음을 떼었던 고대 이집트 조각을 닮았다. 자코메티의 남자는 부서질 것같이 허약하게 진화했지만 큼직한 발만은 굳건히 땅에 붙이고 있다. 이집트 조각은 영원을 향했고, 자코메티의 조각은 고독을 영원한 것으로 만들었다. 마치 인류가 직립보행을 시작한 순간부터 고독이 시작된 것처럼.

　　후대 사람들은 자코메티가 드러낸 심오한 고독에 후한 값을 치렀다. 2010년 자코메티의 「걸어가는 남자」는 1250억이 넘는 경매가를

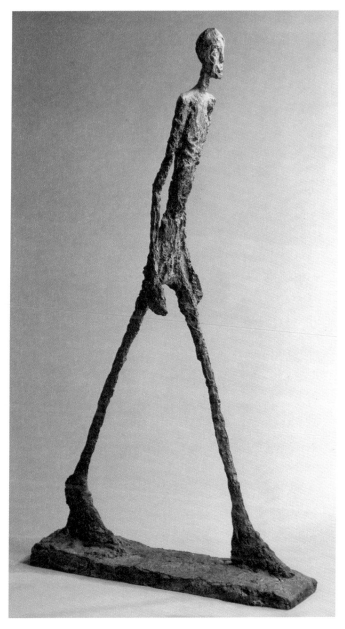

알베르토 자코메티, 「걸어가는 남자」(1960)

기록, 한때 현대미술품 최고가를 기록하기도 했다. 이 비범한 가격 앞에서 평범한 사람들은 더 고독해졌다.

알베르토 자코메티
Alberto Giacometti, 1901-1966

자코메티의 초상화

가늘고 얇은 조각으로 무한한 감성의 세계를 창조한 스위스 천재 조각가. "머리만 그리려면 전신을 포기해야 한다." 버림을 통해 미적 공간을 확장하고, 물질로 시적인 세계를 창조했다. 초현실주의 조각으로 유명세를 탔지만 곧 초현실주의에서 벗어나 독자적인 작품 세계로 나아갔다.

소설가 장 주네는 작품의 거친 표면 질감을 염두에 두고 "눈먼 자들을 위한 조각가"라고 표현했다. 고독한 현대인을 묘사한 그의 작품은 실존주의 시대의 이미지를 대표한다고 여겨졌다. 자코메티의 청동상 「손가락으로 가리키는 남자(L'Homme au Doigt)」(1947)는 2015년 크리스티 경매에서 조각 작품으로서는 최고가인 1억 4130만 달러에 낙찰됐다.

> 나는 늘 생명체의 허약함에 대한 막연한 생각이나 느낌을 가지고 있다. 마치 계속해서 서 있으려면 엄청난 에너지가 필요해서 언제라도 무너져 내릴 것처럼. 바로 그 허약함이 내 조각들과 유사하다.

사뮈엘 베케트

Samuel Barclay Beckett, 1906-1989

사뮈엘 베케트

아일랜드 출신의 대표 작가이지만 프랑스에 정착하여 프랑스어로 작품을 썼다. 아일랜드 대표 작가 제임스 조이스의 영향을 많이 받았고 그의 딸과도 연애를 했지만, 레지스탕스 시절에 만난 쉬잔 뒤메닐과 결혼했다.

3부작 소설 『몰로이』, 『말론은 죽다』, 『이름 붙일 수 없는 것』은 독창적인 '누보로망' 작품들이지만 무엇보다 희곡 『고도를 기다리다』(1952)로 알려져 있다. 1969년 스웨덴 한림원은 노벨문학상 수여 이유를 이렇게 요약했다. "새로운 형식의 소설과 희곡으로 빈곤의 시대에 사는 현대인에게 기품을 찾게 한다." 그러나 그는 그 영광스러운 수상식에 참여하지 않았다.

> "가서 이렇게 말해라. (말을 중단) 나를 만났다고 말해라. (생각한다.) 그냥 나를 만났다고만 해. (……) 틀림없이 넌 나를 만난 거다. 내일이 되면 또 나를 만난 일이 없다는 소리는 안 하겠지?"
>
> —사뮈엘 베케트, 『고도를 기다리며』에서, 블라디미르의 대사

역사

신들의 전쟁,
그 하찮은 이유

호메로스의 『일리아스』와 루벤스의 「파리스의 심판」

한 명의 일등을 위한 전쟁

"고등학교 때는 늘 공부 못하는 애들만 손바닥을 맞았지. 공부를 못하는 게 손바닥 맞을 일이면 그림 못 그리는 애들, 노래 못하는 애들도 손바닥을 맞아야 하는 거 아니야?" 농담처럼 주고받은 말이지만, 화가 박불똥 선생의 말은 새겨들을 가치가 있었다. 세상에 기준이 하나면 일등도 하나이다. 호메로스가 『일리아스』에서 묘사한 트로이 전쟁 역시 그 하나의 일등을 위한 어처구니없는 경쟁이 원인이었다.

호메로스의 대서사시 『일리아스』는 트로이 전쟁 십 년째 되던 해 이야기이다. 전쟁의 승패가 갈리지 않고 오래 끈 이유는 이 전쟁이 단순한 인간들의 전쟁이 아니라 근본적으로는 신들의 전쟁이었기 때문이다. 인간 중 가장 강했던 트로이 왕자 헥토르는 이 전쟁에 대해 근본적으로 회의하고 있었다. 전쟁 십 년 동안 남편, 아비, 아들을 잃

은 불행한 사람들이 쌓여만 갔기 때문이다. 진정 싸움을 원한 것은 신들이었다. 그리스 측은 포세이돈, 헤라, 아테나, 헤파이토스 등이, 트로이 측은 아프로디테, 아폴로, 아르테미스 등이 편을 들었다. 신 중의 신 제우스는 트로이 편을 드는 것처럼 보였지만, 사실은 아킬레우스가 속한 그리스 편을 들고 있었다.

인간 영웅 헥토르와 신의 아들 아킬레우스의 죽음, 이후 벌어질 오디세우스의 방황, 아가멤논 가문의 비극, 나아가 트로이라는 한 국가의 멸망을 가져온 이 전쟁의 시작은 너무나 엉뚱했다. 진정한 이야기꾼인 호메로스는 이 기나긴 전쟁의 원인을 마지막 대목에서 슬며시 이야기한다. 전쟁의 원인을 알고 이야기를 들었다면 호메로스가 묘사하는 전쟁 영웅들의 장대한 무용담들이 김빠진 헛발질처럼 보였을지도 모른다.

17세기 바로크 화가 루벤스가 그린 「파리스의 심판」은 이 기막힌 전쟁의 원인이 되는 사건을 그렸다. 이데 산의 목동으로 일하던 트로이의 둘째 왕자 파리스 앞에 여신들이 강림한다. 강(江)의 여신 같은 하급 여신이 아니라 당당히 올림푸스의 열두 신에 속하는 제우스의 아내인 헤라와 제우스의 딸들인 아프로디테, 아테나가 등장한다. 여신 강림의 황홀함도 잠시, 파리스는 곧 곤경에 처하게 된다.

그림 속 여신들은 자신들의 아름다움을 과시하기 위해 여념이 없다. 그림 맨 오른쪽은 공작새와 함께 온 헤라. 그녀는 지금 아름다운 나신을 보여 주기 위해 푸른 벨벳 천을 내리고 있다. 가운데 붉은

천을 슬며시 내려놓는 안정적인 포즈의 여신은 화살통을 멘 귀여운 아들 큐피드를 대동한 비너스이다. 그 옆에 가장 수줍은 자세로 흰 천을 벗어내고 있는 긴 머리 여신은 놀랍게도 지혜와 전쟁의 여신 아테나이다.

파리스는 이들 중 가장 아름다운 한 여신에게 황금 사과를 주어야 한다. 날개 달린 모자를 쓴 전령의 신이자 예술의 신 헤르메스가 황금 사과를 들고 파리스의 판단을 재촉한다. 파리스가 결정을 못하고 고민에 빠지자 여신들은 이제 경품을 내건다. 헤라는 아시아에 대한 통치권을, 아테나는 전쟁에서의 승리를, 아프로디테는 절세미인을 경품으로 내세운다. 트로이의 왕자로 별 부족함 없었던 파리스가 선택한 것은 절세미인이었다. 공교롭게 당시 세계 최고의 미녀는 바로 스파르타의 왕 메넬라오스의 왕비 헬레네였다.

약속대로 파리스는 헬레네를 얻는다. 당연히 이것은 트로이 왕자가 스파르타의 왕비를 유인해 납치한 사건으로 외교적 분쟁의 원인이 된다. 아내를 빼앗긴 메넬라오스는 아테네의 왕인 형 아가멤논에게 호소를 하고, 아가멤논의 주도로 전 그리스 연합군이 함대를 꾸려 트로이를 침공하면서 전쟁이 시작되었다. 이런 사정이 있으니 헤라와 아테나는 트로이에 대해 좋은 감정을 가질 수가 없고, 아프로디테는 기를 쓰고 트로이 편을 들게 된다. 여기에 이런저런 이유로 다른 신들이 편을 나누어 전쟁에 가세하면서 전쟁은 트로이가 멸망할 때까지 이어진다.

프란치스코 프리마티치오, 「헬레네의 납치」(1530-1539)

갈등을 야기하는 아주 손쉬운 방법

17세기 바로크 화가 루벤스가 주목하고 있는 것은 이후에 뒤따른 고통이 아니라 장밋빛 피부를 가진 미인들에게 둘러싸여 있는 행복, 선택의 즐거움이다. 이 쾌감 때문인지 루벤스는 「파리스의 심판」이라는 제목의 그림을 몇 점 더 그린다. 솔직히 말하면, 우리 눈앞에 펼쳐지고 있는 것은 여신들이 일개 인간 남자에게 자신들의 아름다움을 판단해 달라고 그 앞에서 교태를 부리는, 참으로 채신머리 없는

벤저민 웨스트, 「파리스에게 데려온 헬레네」(1776)

짓을 하고 있는 장면이다. 후대에 서양미술사에서 여성의 아름다움은 남성의 시선을 기준으로 한다는 것을 보여 주는 이미지이다. 정말 어쩌다 여신들은 자존심도 팽개치고 외모 경쟁에 뛰어들게 되었는가?

문제는 사과이다. 한 국가를 파괴시킨 사과 한 알에는 "가장 아름다운 이에게"라고 쓰여 있다. 이것은 서로 다른 영역을 각기 다른 신들이 관장하는 다양성과 조화의 세계인 올림푸스의 민주적인 체계를 깨는 악마의 한마디였다. 제우스의 아내인 헤라는 가정의 평화와

장 오귀스트 도미니크 앵그르, 「제우스와 테티스」(1805)

명예를, 아테나는 지혜와 전쟁을, 아프로디테는 사랑을 담당했다. 그런데 지금 제우스의 머리에서 태어난 올림푸스 최고 알파 걸 아테나가, 제우스의 아내인 영광된 헤라가 엉뚱하게 미모 경쟁에 열을 올리고 있는 것이다. 외모의 아름다움만이 평가의 유일한 기준이 되니 자존심 센 여신들이 열띤 경쟁에 빠진 것이다. 신들이 편을 갈라 싸우는 통에 공연히 인간들만 죽어 나갔다.

황금 사과의 출처는 불화의 여신 에리스이다. 아킬레우스의 부모인 바다의 여신 테티스와 인간 펠레우스의 결혼식에 초대받지 못한 불화의 여신은 심술이 나서 잔칫상에 황금 사과를 하나 던지고 간다. 가는 곳마다 불화와 분쟁을 일으키는 에리스는 노련한 심리 조정자였다.

에리스는 불화의 시작이 무엇인지 너무 잘 알았다. 자기 입을 더럽힐 필요도 없었다. 험담을 하거나 이간질을 할 필요도 없었다. '누가 가장 아름다운가?'와 같은 그럴 듯한 하나의 기준만 던져 주면 된다. 그러면 일등이 되기 위해 모두가 알아서 줄을 서서 경쟁하고 치열한 갈등을 벌이기 마련이다. 최근 우리 정치계에는 한때 비박-친박-진박으로 서로를 나누면서 충성 경쟁을 했던 낯 뜨거운 일이 있었다. 기준은 하나였다? '누가 진실한가?' 국민을 진실하게 섬겨야 할 정치인들이 국민들 세금으로 월급을 받으면서 엉뚱한 기준으로 편가르기를 한 후진적인 일이었다.

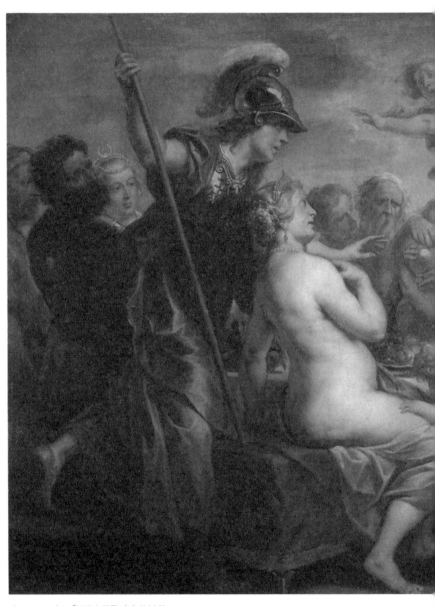

야코프 요르단스, 「불화의 황금 사과」(1633)

하나의 기준에서 벗어나 다양성을 향하여

삶에 대한 통찰력이 뛰어난 호메로스는 불화의 여신 에리스가 "처음 고개를 들 때는 작지만 나중에는 머리를 하늘 높이 쳐들고 지상을 걸어 다닌다."라고 말한다. 갈등 상황 속에 놓인 사람들끼리 서로 주고받는 증오의 말들은 불화의 증폭기가 되고 각 진영 간의 대결 의식은 더욱 격렬해진다. 치열한 경쟁에 내몰리면 정말 그 기준이 옳은 것인지에 대한 성찰을 하기도 어려워진다. 갈등에 참여하는 사람들은 그 기준을 내면화해 자신들이 스스로 원해서 경쟁하는 것이라고 착각한다. 분명 자신이 경쟁을 하고 있는데, 그 경쟁의 이유도 모르면서 오로지 이기기만을 간절히 원하는 게임의 법칙이 여기서도 작동한다. 결국 "가장 아름다운 이에게"라는 한마디 말은 트로이라는 한 나라를 멸망시키고서야 끝났다. 트로이 전쟁 중에 얼마나 많은 사람들이 죽임을 당해 강물에 던져졌는지, 강의 신 스카만데르는 분노해서 그 시체들을 토해 내기까지 한다.

요즘 떠도는 소위 수저 계급론도 마찬가지이다. 세상에는 여러 종류의 수저가 있다. 식사용, 디저트용, 조리용, 티스푼 등등…… 쓰임새와 생김새도 소재도 다른 다양한 수저들은 모두 세상에 필요하고 의미가 있기 때문에 만들어졌다. 수저 계급론은 형태나 용도가 아니라 오로지 소재의 색이라는 하나의 기준으로만 수저를 구분하는 방법이다. 이 화법이 나는 많이 아프다. 그 분류법 앞면은 뼈저린 자조와 절망감이지만, 뒷면에는 부모의 배경이 다음 세대 삶의 절대적 조건이 되어 버린 나쁜 사회에 대한 분노가 있기 때문이다. 기성세대들

이 물질적인 성공만을 유일한 잣대로 내세워 젊은 세대들을 내몰았기 때문에 일어난 파탄의 한 단면이다.

하나의 기준으로 다양한 사회 성원을 줄 세우고 경쟁시키는 사회에서 삶이 지옥이 되는 것은 당연하다. 하나의 기준은 하나의 일등만 만들 뿐이다. 모두가 일등이 되는 좋은 방법은 다양한 기준을 만드는 것이다. 다양한 가치를 존중하는 것은 다양한 삶에 의미를 부여하고, 지금 우리 모두가 행복해질 수 있는 가장 현명하고 유일한 방법이다. 모든 사람은 자기 삶에 최선을 다하고 자신의 삶에서 일등을 해야 한다.

『일리아스』는 불세출 영웅들의 화려한 활약담 밑에 이후 인간 역사를 매번 파국으로 몰고 갔던 갈등의 원인을 은밀하게 깔아 놓았다. 영웅의 시대는 오래전에 끝났다. 신들의 시기심을 충족시키기 위한, 인간들에게는 무의미하기만 한 경쟁에 무수히 많은 사람들이 죽어야 할 아무런 이유가 없다. 이제 그 갈등도 종식되어야 한다. 그림 속 여신들은 저 황금 사과를 발로 차 버렸어야 했다. 원주인인 불화의 여신 에리스의 품에 다시 떨어지도록. 단 사과에는 '가장 추악한 자에게'라고 써서 말이다. 여신들이 못 했다면 21세기의 우리가 그렇게 해야 한다. 이유는 하나이다. 우리 모두가 행복할 수 있는 세상을 위해서.

페테르 폴 루벤스

Peter Paul Rubens, 1577-1640

화가의 자화상(1623)

플랑드르 안트베르펜 출신으로 북유럽 미술뿐만 아니라 팔 년간 이탈리아에 체류하면서 고전과 르네상스 유산을 흡수하여 17세기 유럽 바로크 예술의 거장이 된다. 화려한 색채와 빛나는 살갗, 화폭 전체를 장악하는 역동성으로 독보적인 대가의 대접을 받았으며, 이 재능 덕분에 17세기의 복잡한 국제 정세 속에서 외교사절의 역할도 담당했다.

루벤스는 일찍이 인기 화가가 되어 많은 조수를 거느리는 공방을 운영했다. 그의 제자들 중에는 반다이크와 요르단스 같은 재능 있는 작가들이 포함되어 있었다. 두 번의 결혼이 모두 행복했으며, 대저택에서 평생 풍족한 삶을 누렸다. 그리고 영국의 셰익스피어처럼 벨기에를 대표하는 작가가 되었다.

> 나의 재능은 그렇게 심오한 것이 아닐 수도 있다. 그러나 그 크기에 있어서는 대단한 것이라 할 수 있다. 그것은 언제나 나의 용기를 넘어선다.

호메로스

Homeros, BC 800?-BC 750년경

렘브란트가 그린 호메로스(1663)

고대 그리스에서 호메로스는 서사시 『일리아스』와 『오디세이아』를 남겨 서양 문학에 원천을 제공했다. 이 가운데 파리스의 사과와 트로이의 목마는 가장 사랑받는 예술 소재 가운데 하나이다. 호메로스는 힘겨운 전쟁 장면을 길고도 자세하게 묘사하여 역사의 장엄함과 영웅의 숭고함을 드러내는 한편, 영웅의 전범이 되는 헥토르가 자신과 정반대의 성격을 가진 동생을 야단치는 장면도 삽입하여 생생한 갈등 구조를 잘 보여 준다.

부끄러운 줄 모르는 파리스, 겉모습만 대단한 녀석, 정신이라곤 온통 여색에 팔아먹은 사기꾼놈아! 차라리 네놈이 고자였다면. 그래서 짝도 못 찾고 죽어 버렸다면 얼마나 좋았을까 싶다. 남들 앞에서 이 지경으로 비웃음거리가 되고 굴욕 덩어리가 되느니, 그 편이 훨씬 더 나았겠지.

— 호메로스, 『일리아스』에서

공감, 인간 역사의 출발점

호메로스의 『일리아스』와 조르조 데 키리코의 「헥토르와 안드로마케」

신의 아들 vs. 인간의 아들

『일리아스』는 아킬레우스의 분노에서 시작한다. 그리고 아킬레우스가 헥토르의 시체를 돌려주어서 치르게 된 헥토르의 장례식으로 끝난다. 불멸은 신의 운명이요, 필멸은 인간의 운명이다. 여러 신들의 간계 때문에 트로이 전쟁은 십 년째 결론이 나지 않고 지지부진하게 이어져 수많은 인간들만 덧없이 죽어 나갔다. 그러나 필멸의 가련한 운명 속에서도 인간은 위대했다. 호메로스의 『일리아스』 중 가장 인간적이고 감동적인 장면은 헥토르가 전투 중 잠시 아내 안드로마케와 어린 아들을 만나는 장면과 아킬레우스가 헥토르의 시체를 돌려주기로 결심하는 장면이다.

호메로스의 서사시 『일리아스』의 빛나는 두 영웅은 그리스 측의 아킬레우스와 트로이 측의 헥토르이다. 여신 어머니와 인간 아버지 사이에서 태어난 반신반인(半神半人) 아킬레우스에게는 평범한 인간

의 운명도, 신들이 누리는 불멸의 삶도 주어지지 않았다. 신이 누리는 불멸의 삶을 동경하는 인간이 신처럼 되는 유일한 방법은 불멸의 명성을 얻어 이름을 길이 남기는 것. 불멸의 명성과 명예를 향한 열망은 모든 『일리아스』 영웅들의 중요한 행동 동기이다.

인간의 세계에도 신의 세계에도 속하지 못한 아킬레우스에게 가장 중요한 것은 자신의 명예였다. 그리스 총사령관 아가멤논이 자신의 명예를 모독했다고 느끼자 아킬레우스는 모든 전투를 거부했다. 많은 그리스 병사들이 죽어 나갔지만 눈 하나 깜짝하지 않았다. 그러다가 친구이자 부하인 파트로클로스가 헥토르의 손에 죽자 그제야 복수를 위해 창을 들고 나선다.

그러나 헥토르는 달랐다. 헥토르는 『일리아스』의 품격을 높인, 인간적인 너무나 인간적인 영웅이었다. "꺼질 줄 모르는 용기를 가진 자"라 높이 칭송받았지만, 그 이면에는 갈등하고 고뇌하는 헥토르가 있었다. 동생 파리스가 아프로디테를 가장 아름다운 여신으로 뽑은 대가로 당시 스파르타의 왕비였던 절세 미인 헬레네를 선물로 받으면서 트로이 전쟁이 시작되었다. 여자 하나 때문에 시작된 전쟁으로 수없이 많은 백성들이 죽어 나갔고, 헥토르 본인의 삶도 피폐해졌다. 그의 아들의 이름은 아스티아낙스이다. '성을 지키는 사람의 아들'이라는 뜻인데, 아이가 태어나 자라는 내내 헥토르가 한 일은 성을 지키는 일이었다.

수많은 과부와 고아들을 만들어 내는 전쟁의 비극성을 잘 알고

있었던 헥토르에게는 아킬레우스와 정면 대결을 하는 그 순간에도 헬레네를 돌려보내고 이 무의미한 전쟁을 끝내고 싶다는 생각이 절실했다. 트로이 전쟁은 신들의 대리전이었다. 인간의 아들 헥토르는 이 전쟁을 멈출 수도 없었고, 반신반인의 천하무적 아킬레우스를 이길 수도 없었다. 또한 트로이 왕자로서의 명예도 중요했기에 헥토르는 트로이의 명예를 위해 죽어 갔다. 헥토르의 비극적인 죽음은 아킬레우스의 정신적인 성장의 계기가 되고, 신적인 것에서 인간적인 것으로 선회하는 출발점이 된다.

신의 아들에서 공감하는 인간으로

헥토르를 죽이고도 분이 풀리지 않은 아킬레우스는 그 시신을 마차에 끌고 다니면서 모독한다. 적이지만 인간에 대해 갖추어야 할 최소한의 예의가 있다는 것을 그는 알지 못했다. 소년 시절 전쟁터에 와서 청년이 된 아킬레우스는 인생을 배울 기회가 없었다. 또 어머니는 신이지만 인간 아버지를 둔 탓에 죽어야만 자신의 처지를 원망했지, 자신이 가진 다른 것들을 돌아볼 시간도 갖지 못했다. 헥토르의 죽음을 애도하는 트로이 쪽의 통곡 소리가 끝없이 높아지자 결국 신들이 중재에 나섰다. 헥토르의 아버지, 트로이의 왕 프리아모스는 아킬레우스에게 많은 선물을 싣고 찾아가 무릎을 꿇고 아들의 시체를 돌려달라고 간청한다.

기둥 같은 자식을 잃은 늙은 노인의 서러운 통곡은 철벽 같았

베르텔 토르발센, 「아킬레우스에게 헥토르의 시신을 달라고 간청하는 프리아모스」(1815)

던 아킬레우스의 마음을 움직였다. 자신의 아버지도 언젠가는 헥토르의 아버지처럼 자기 죽음에 통곡하리라는 생각이 들었던 것이다. 트로이의 왕은 남부러울 것 없는 재산에, 헥토르 같은 훌륭한 자식을 가졌지만 전쟁 통에 많은 것을 잃었다. 마찬가지로 아킬레우스의 아버지는 여신을 아내로 맞는 영광까지 누렸지만 유일한 아들인 아킬레우스가 요절하는 것을 보아야 할 운명이었다. 늘 여신임에도 불구하고 인간 아버지와 결혼했던 어머니를 은근히 원망하고 있었던 아킬레우스가 비로소 아버지의 입장, 즉 인간의 입장에서 생각을 하게 된 것이다. 아킬레우스는 함께 울며 "최고의 신 제우스가 모든 것을 한꺼번에 다 주지 않는다."라며 노인을 위로하고 헥토르의 시신을 돌려준다. 아킬레우스가 드디어 인간의 불완전함을 이해한 것이다.

타인의 슬픔에 대한 공감은 소년 시절 전쟁터에 와서 청년이 된 무자비한 전쟁 병기 아킬레우스를 성숙한 인간으로 만들었다. 타인의 죽음을 바라보면서 신의 아들이지만 치명적인 약점(아킬레스건) 때문에 결국 죽음을 맞아야 하는 자기의 기이한 운명도 받아들였다. 아킬레우스의 성숙은 『일리아스』를 헛된 영웅들의 전쟁담이 아니라 심오한 인간의 이야기로 만드는 가장 중요한 장면 중 하나이다.

성숙의 가장 중요한 계기는 공감이다. 상처받고 어려움에 빠진 타인의 처지나 아픔에 공감할 때 지금 당장 내가 문제의 당사자가 아니더라도 함께 문제 해결에 힘을 보탤 수 있다. 타인의 처지를 공감하고 그것을 내 문제로 인식했기 때문에 인류는 발전할 수 있었다. 집단 지식을 형성하고 좀 더 좋은 사회를 만들 수 있었던 것도 모두 인간

의 공감 능력 덕분이다. 신들은 엉뚱한 일로 경쟁을 부추겼지만 인간들은 서로의 처지에 공감하면서 『일리아스』를 신화가 아니라 인간의 역사로 만들었다.

인간의 슬픔과 고통이 다시는 반복되지 않도록

트로이가 멸망할 때까지 전쟁은 계속되지만, 『일리아스』의 긴 이야기는 헥토르의 시체를 돌려받아 장례를 치르는 구슬픈 통곡 소리로 끝난다. 『일리아스』와 관련해서 많은 미술 작품들이 그려졌다. 특히 전투 중 헥토르가 잠시 짬을 내서 아내 안드로마케와 아들을 찾아가지만 개인적인 감정을 억누르고 트로이의 왕자로서 공적인 책무를 수행하기 위해 다시 전쟁터로 발길을 돌리는 애틋한 장면은 많은 화가들이 즐겨 그렸다. 그중 가장 인상 깊은 작품은 이탈리아 형이상학파 화가 조르조 데 키리코가 그린 「헥토르와 안드로마케」이다.

이탈리아 작가로 알려졌지만 그리스에서 태어나 어린 시절을 보낸 데 키리코의 작품 세계에는 고대 신화가 깊숙이 스며들어 있다. 『일리아스』와 『오디세이아』와 관련한 몇몇 그림을 남겼는데, 특히 「헥토르와 안드로마케」라는 제목으로 여러 편의 그림을 그렸다. 그가 주목하고 있는 것은 호메로스 시절부터 여전히 반복되고 있는 인간 비극이었다.

그림 속 인물들은 마네킹의 일종인 양복 제작용 인체모형의 모

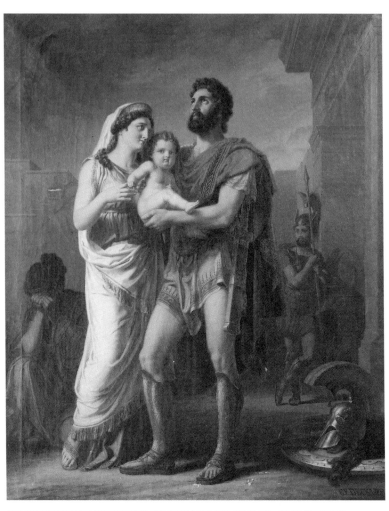

카를 프리드리히 데클러, 「안드로마케와 아스티아낙스에게 작별 인사를 하는 헥토르」(19세기경)

습을 하고 있다. 익명화되어 있지만 좀 더 넓은 어깨를 가진 왼편이 남성이고, 좀 더 밝은 색과 곡선적인 요소를 많이 가진 오른편이 여성이다. 여자는 고개를 들어 하늘을 보며 몸을 꼿꼿이 세우고 있고, 남자는 여자 쪽으로 고개를 숙여서 정서적으로 여자에게 기대는 듯해 깊은 이별의 아픔을 전한다. 그가 이 주제를 반복해서 그린 것은 1912년부터 1942년까지, 즉 1차 대전 직전에서 2차 대전 사이이다.

양차 세계대전 기간 중에 많은 남자들이 사랑하는 이들과 재회를 기약할 수 없는 이별을 하고는 이렇게 전쟁터에 나가야 했다. 다른 화가들이 그린 그림과는 달리 아들이 빠진 이유는 화가가 전달하려는 메시지에 아들의 역할이 불필요하기도 하고, 실제 전쟁터에 끌려가는 사람들이 아버지가 되어 보지 못한 젊은이들이 훨씬 많은 이유도 있었을 것이다.

인물들의 세부는 자, 제도 용구 비슷한 것으로 이루어져 있다. 모두 측정하는 도구들이다. 그렇게 이성적이고 합리적인 도구로 단호하게 무장했지만, 인간사 모든 일은 그렇게 합리적으로 진행되지 않았다. 하늘을 올려다보는 여자의 자세는 전통적인 호곡의 자세이다. 아무리 하늘을 원망하고 호소해도 여인들의 통곡 소리는 좀처럼 하늘에 닿지 않은 모양이다. 1차 대전의 악몽이 채 가시기도 전에 2차 대전이 다시 발발했다.

전쟁이 끝난 뒤 세상을 지배한 것은 인간 이성에 대한 환멸이었다. 인간의 복지를 증대시키리라는 20세기 초반의 낙관적인 견해를

배신하고 과학은 전투기, 잠수함, 인명 살상용 가스, 원자폭탄 등 살상 무기 개발에 총동원되었다. 두 인물이 서 있는 공간은 빛의 방향조차 쉽게 가늠할 수 없는 익명의 낯선 공간이다. 마치 헥토르와 안드로마케의 이별이 시간을 초월해 영원히 반복될 것 같은 불길하고 비극적인 예감이 이 그림을 지배하고 있다.

신들의 간계로 트로이 전쟁이 계속되었던 것처럼, 전쟁을 유발하고 선동하는 자들의 논리는 언제나 교묘해서 얼핏 그럴듯해 보인다. 그러나 그 결과는 언제나 수많은 사람들을 죽음과 절망에 빠뜨리는 것이다. 헥토르는 전쟁의 희생양이 되었지만, 트로이 전쟁의 영웅 중에서 인간적인 이유로 전쟁의 당위성을 회의했던 유일한 인물이다. 비록 헥토르에게는 트로이의 왕자로 공적인 업무가 가장 중요했지만 누구보다도 아내와 아들, 가정이라는 평범하고 인간적인 가치를 잘 알고 있었다.

타인의 슬픔과 고통을 자기의 것으로 만들고 공감하는 것, 그런 슬픔과 고통이 반복되지 않도록 기술의 발전 방향과 인간의 도리를 부단히 사유하는 것이 휴머니즘의 기본이다. 불멸의 명성을 갈구하는 영웅들의 장황한 무훈담 속에서 헥토르의 고민과 비극을 반추해 보는 것. 이것이 우리가 다시 『일리아스』를 읽어야 할 이유이다.

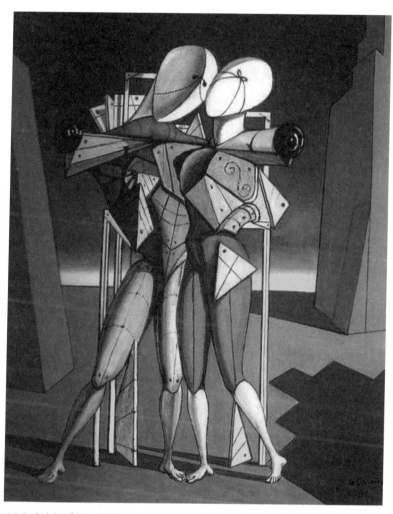

조르조 데 키리코, 「헥토르와 안드로마케」(1912)

역사

조르조 데 키리코

Giorgio de Chirico, 1888-1978

자신의 자화상 앞에서 조르조 데 키리코

그리스 출신의 이탈리아 화가. 아테네와 피렌체에서 미술 공부를 하고 뮌헨에서도 공부를 했다. 니체와 쇼펜하우어를 탐독했고 이 책들은 작업의 바탕이 되었다. 그 후에도 파리, 뉴욕, 이탈리아 등을 떠돌며 여행하다 로마에 정착해서 작품 활동을 본격적으로 했다.

키리코는 필리포 데 피시스, 카를로 카라 등과 함께 '형이상학파'를 결성해서 함께 활동했다. 공간감을 상실한 공간, 이해할 수 없는 정물들의 나열, 신화의 몽환적 해석 등 기다란 그림자처럼 키리코가 창조한 우울하지만 매혹적인 이미지들은 회화 예술뿐만 아니라 영화와 추리소설에도 영감을 주었다. 후에 막스 에른스트, 살바도르 달리, 르네 마그리트 같은 초현실주의자들에게도 큰 영향을 주었다.

　　예술 작품은 인간의 한계를 뛰어넘어야 한다. 논리, 상식 같은 것들은 단지 방해만 될 뿐이다.

호메로스

Homeros, BC 800?-BC 750년경

호메로스의 두상

『일리아스』에서 호메로스는 신의 세계와 인간의 세계가 공존하는 공간을 창조했다. 그런데 아킬레우스는 어머니 테티스 여신의 도움으로 인간을 뛰어넘는 힘을 갖고 있지만 인간의 아들이라 죽음을 피할 수 없는 독특한 존재이다. 아킬레우스는 ″헥토르 다음에는 곧바로 죽음이 닥치리라.″라는 어머니의 걱정에도 아랑곳없이 헥토르를 향한 복수의 칼날을 간다.

지금이라도 죽어 버렸으면 좋겠습니다! 살해당하는 친구에게 도움을 줄 생각조차 못했으니까요. 그는 고향 땅에서 멀리멀리 떨어진 곳에서 목숨을 빼앗겼는데, 그 파멸을 막아 내야 했던 저는 그의 곁에 없었지요. 이제, 제가 제 고향 땅으로 돌아가는 일은 없을 겁니다. 파트로클로스를 위해, 또 신과 같은 헥토르에게 꺾인 많은 다른 전우들을 위해 저는 한 줌의 빛이라도 되어 주기는커녕, 도리어 쓸모없는 짐짝이 되어 배들 곁에 어영부영 앉아 있기만 합니다.

(……) 이제 저는 저 사랑스러운 머리를 살해한 자 헥토르를 잡으러 갑니다.

— 호메로스, 『일리아스』에서

14

역사를 움직이는
살아 있는 힘

라블레의 『가르강튀아와 팡타그뤼엘』과 피터르 브뤼헐의 「사육
제와 사순절의 싸움」

웃음의 해방과 더불어 시작된 새로운 이야기들

웃음은 힘이 세다. 진정한 웃음 속에는 풍자의 칼, 전복의 지렛
대와 미래에 대한 낙관, 현재를 견디는 유쾌한 힘이 함께 있기 때문이
다. 그러나 웃음은 오랫동안 제대로 된 대접을 받지 못했다. 아리스토
텔레스가 희극보다 비극에 더 높은 가치를 부여하면서 자고로 고매
한 예술은 일단 진지해야만 했고 웃음은 저평가되었다. 프랑스의 문
인 라블레와 네덜란드의 풍속화가 피터르 브뤼헐이 억압당하던 웃음
을 복권시킨 것은 16세기. 이때는 르네상스의 발흥과 종교개혁 등 중
세의 낡은 관행들을 뚫고 근대가 새롭게 움트던 시대였다.

라블레와 브뤼헐은 탁월한 인문주의자들이었다. 그들이 보여
주는 웃음 속에는 세상을 아수라장으로 만드는 인간들의 어리석음
에 대한 비판과 연민, 그리고 새로운 세계에 대한 유토피아적인 희망
이 동시에 담겨 있다. 웃음의 해방과 더불어 새로운 이야기가 시작된

귀스타브 도레, 「팡타그뤼엘의 어린 시절」(1873)

귀스타브 도레, 「가르강튀아」(1873)

다. 잘난 위인들의 영웅적인 모험담이 아니라 저속하고 끈적끈적한 삼류들의 세상 이야기가 시작된다. "웃음이 인간의 본성"이라고 대놓고 주장했던 라블레의 『가르강튀아와 팡타그뤼엘』(1532/34)이 바로 그것이다.

가르강튀아는 그 탄생부터 난장판이다. 위인들의 탄생은 일반적으로 성스럽게 미화되기 마련인데, 가르강튀아의 탄생은 똥 이야기로 시작한다. 어머니가 기름진 소의 창자를 너무 많이 먹어 항문이 빠져 버려 우왕좌왕하고 있을 때 가르강튀아가 태어난 것이다. 응애응애 우는 대신 "마실 것"을 찾았다던 대식가 왕에게는 늘 "식욕 나리"가 강림하시기 때문에 끊임없이 먹고 마시고 실없이 떠들어 대고 싸는 이야기가 이어진다. 정신보다 육체를 중시하고, 천상의 행복을 구하는 것보다 지상의 기쁨을 누리는 데 여념이 없는 가르강튀아의 모습은 금욕적이고 정신적인 가치를 중시하던 중세 관행에 대한 웃음 섞인 비판이다.

가르강튀아는 어떤 왕이 되었을까? 후대에는 너무 많이 먹는 가르강튀아가 부패한 왕의 상징으로 오해되기도 했지만, 라블레의 소설에서 가르강튀아는 모든 사람들의 우려와는 달리 매우 훌륭한 왕이되었다. 인간의 행복이 무엇인지 잘 알고 있었기 때문이다. 훌륭한 리더십은 언제나 위기의 순간에 발휘되는 법. 이웃 나라와 사소한 일로 전쟁 상황이 발발했을 때, 영웅주의에 들뜬 상대국 왕은 도발을 감행했다가 참패를 면치 못한다.

역사책은 영웅들의 영웅적 행동들을 뒷받침하느라 얼마나 많은 평범한 사람들이 희생되어 왔는지는 기록하지 않았다. 그러나 가르강튀아와 그의 아버지는 국민들을 죽음으로 몰고 가는 전쟁 대신 평화로운 화해를 제안했고, 그래도 결국 전쟁이 일어났을 때는 유능한 부하들의 활약으로 승리를 거둔다. 가르강튀아의 아버지, 가르강튀아, 아들 팡타그뤼엘 삼대는 진정 인간적인 지혜가 넘치는 리더들이었다. 그것은 이 집안의 독특한 내력 덕분이다.

보기 드문 마이너 가문 출신의 왕

이 집안의 선조들은 서양 모과를 잘못 먹어서 신체의 일부가 끔찍하게 부풀어 오른 거인족들이다. 다비드에게 패한 거인 골리앗, 오디세우스에게 죽임을 당한 외눈박이 거인 폴리페무스, 여자 거인 세쿤딜라, 나중에 카뮈에 의해서 유명해지는 시시포스 등이 그의 선조들이다. 이들은 기이한 외모와 어리석은 행동으로 악역을 담당하며 무시당했던 일종의 세계 문화사의 마이너들이다. 마이너 가문의 왕답게 가르강튀아와 팡타그뤼엘은 평범한 사람들의 평범한 행복의 가치를 잘 알고 있었다. 전쟁에서 승리를 거둔 후 거대한 승전비를 세워 자신의 이름을 남기는 대신, 그 비용을 전쟁으로 상처받은 사람들에게 자비를 베푸는 데 썼다.

문학비평가 바흐친(1895-1975)은 라블레에 관해 한 권의 책을 헌정할 정도로 이 소설을 높이 샀다. 바흐친은 『가르강튀아와 팡타그뤼

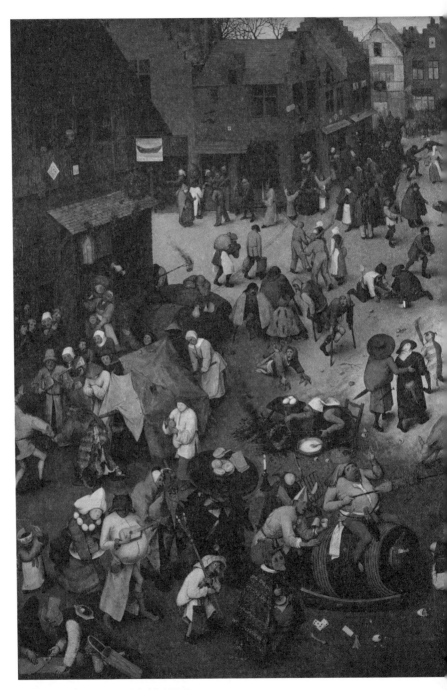

피터르 브뤼헐, 「사육제와 사순절의 싸움」(1559)

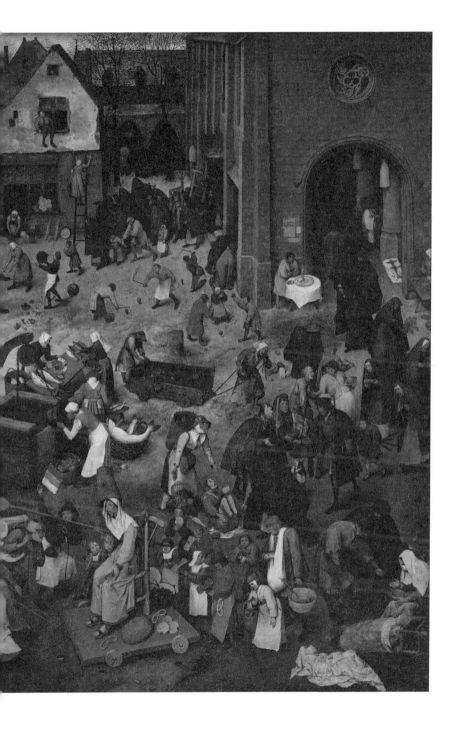

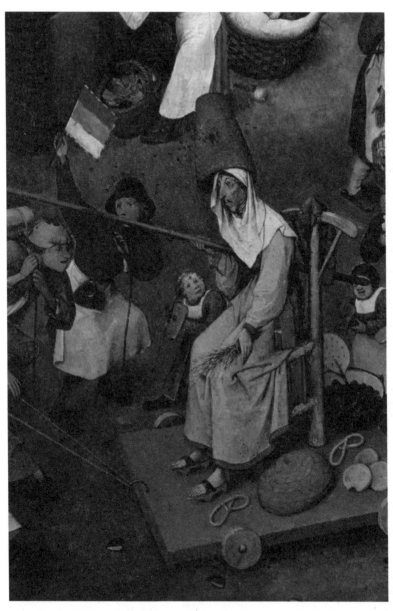

피터르 브뤼헐, 「사육제와 사순절의 싸움」(1559, 부분)

엘』은 중세 사육제 정신을 담아내고 있다고 말한다. 부활절 전까지 사십여 일간의 금식과 특별기도 등 경건하고 금욕적인 생활이 이어지는 기간이 사순절인데, 사순절 직전에 행해지는 한바탕 난장이 사육제이다. 사육제는 금욕 대신 폭식이, 질서 대신 무질서가, 근엄함 대신 웃음이 지배하는 시간이다. 지배계급이 주도하는 "공식적인 세계 옆"에 구축되어 있지만 평상시에는 은폐되어 있던 "제2의 세계"가 얼굴을 드러내는 순간이다.

역사를 만드는 보이지 않는 힘들

라블레와 브뤼헐, 16세기의 두 문화 엘리트는 기층 민중 문화를 예술의 자양분으로 삼아 새로운 예술을 창조했다. 라블레의 소설은 민간에서 전해 내려오는 이야기를 기반으로 쓴 것이고, 피터르 브뤼헐의 「사육제와 사순절의 싸움」(1559)에서도 사육제는 사순절과 한 화면에 등장한다. 이 작품은 라블레의 가르강튀아와 팡타그뤼엘 이야기의 시리즈물 중 하나인 「제4서」에서 영감을 받은 것으로 알려져 있다.

그림 아래 중앙에는 사육제의 대표 선수와 사순절의 대표 선수가 맞대결을 펼치고 있다. 술통 위에 걸터앉은 사육제는 가르강튀아처럼 배가 불룩 나왔는데, 그의 무기는 맛있는 음식들이다. 머리에는 두툼한 파이를 이고, 구운 고기를 끼운 긴 꼬챙이를 무기로 휘두르고 있다. 반대편 교회를 상징하는 벌집 왕관을 쓴 삐쩍 마른 금욕의 사순절은 청어 두 마리라는 빈곤한 무기로 대항한다. 다른 손에는 고해

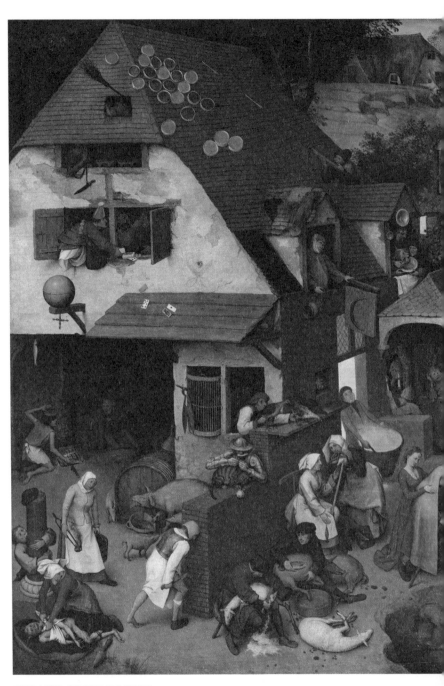

피터르 브뤼헐, 「네덜란드 속담」(1559)

자를 채찍질하기 위한 회초리를 들고 있고 발아래는 사순절의 음식인 브레첼이 놓여 있다. 그 뒤쪽으로는 사순절의 다양한 모습이 그려져 있다. 화면 왼쪽에는 사육제의 시끌벅적한 행사가 벌어지고 있다. 기괴한 가면을 쓴 연극패들이 지나가고, 소외받던 장애인들도 모두 함께 어우러져 즐거움을 나누고 있다.

실제로 '사육제와 사순절의 싸움'이라는 행사가 있었던 것은 아니다. 사육제 측에 그려진 메마른 나무와 사순절 측에 그려진 연한 잎이 달린 나무는 시간의 흐름을 보여 주기 때문에, 이 그림은 사육제부터 사순절까지 열리는 다양한 축제 행사를 한 화면에 그린 것으로 보아야 한다. 재미있는 것은 브뤼헐이 일련의 행사를 두 대립되는 세력의 싸움으로 그렸다는 점이다. 두 세력은 서로 무시할 수 없는 세상의 절반들이다.

브뤼헐의 그림에는 늘 이렇게 수없이 많은 사람들이 그려진다. 그의 세상은 작은 사람들이 저마다 깨알 같은 이야기를 담고 살아가는 "세계 극장(Theatrum Mundi)"이다. 위대한 영웅들의 역사에 가려져 있던 평범하고 작은 사람들의 이야기가 웃음과 함께 그려지기 시작한 것이다.

평화로이 즐겁고 건강하게 언제나 좋은 음식을 먹으며 사는 것

띄엄띄엄 보면 영웅들이 세상을 만드는 것처럼 보인다. 그것은

영웅이라 불리는 사람들의 오래된 착각이다. 뛰어난 영웅들의 의지의 실현을 가능하게 하거나 방해하는 것은 브뤼헐의 그림 속 작은 사람들이고, 라블레가 소설을 쓰기 전에 '가르강튀아'라는 인물을 만들어 낸 이름이 전해지지 않은 사람들이다. 이들이 역사를 만드는 보이지 않는 힘이다. 이 작고 평범한 사람들의 소망을 라블레는 작품의 주인공 이름을 따서 '팡타그뤼엘리즘'이라는 말로 표현했다.

팡타그뤼엘리즘이란 "평화로이 즐겁고 건강하게 언제나 좋은 음식을 먹으며 사는 것"을 의미한다. 소박하지만 사실 가장 본질적인 인간의 바람이다. 동시에 관념적인 중세 정신 중심의 인간관을 넘어서는 16세기 인간 본위의 휴머니즘을 가장 멋지게 압축한 말이다. 지금까지 살펴보았듯이 길가메시, 아킬레우스, 헥토르 등 위대한 영웅들의 행동 동기에는 불멸의 명성에 대한 갈망이 있었다. 어쩌면 그것은 현세뿐 아니라 내세로까지 삶을 확장하고 싶은 욕망일 것이다.

작은 사람들의 욕망은 '지금 여기'에서의 행복이다. 이것을 충족시켜 주지 못할 때는 제아무리 영웅처럼 보이는 사람일지라도 모두 역사의 뒤안길로 사라져야 했다. 이 소박하고 본원적인 욕망을 채워 줄 다른 사람에게 민중은 권력을 다시 위임할 뿐이다.

팡타그뤼엘리즘은 단순히 배를 채우는 것만이 아니라 평화롭고 즐겁기 위한 정신적인 자유의 중요성도 강조한다. 전쟁에서 승리한 가르강튀아는 유토피아의 일종인 텔렘 수도원을 건설한다. 텔렘은 그리스어로 '의지'라는 뜻으로 텔렘 수도원은 인간의 자유의지를 최대한

보장하는 자발적인 수도의 장임을 암시한다. 이곳에서 통용되는 유일한 규칙은 '원하는 바를 행하라.'이다. 영육의 조화를 꿈꾸는 팡타그뤼엘리즘에는 인간에 대한 깊은 신뢰가 깔려 있는 것이다.

수도사였던 라블레는 인간을 이해하고 싶어서 의학을 공부했다. 인간의 영혼과 육체를 모두 알고 있었던 그가 인간에 대해 내린 결론은 "자유로운 인간들에게는 천성적으로 도덕적으로 행동하게 하고 악을 멀리하도록 하는 본능"이 있다는 것이다. 예속의 굴레에 갇히게 되면 오히려 "금지된 일을 시도하고 우리에게 거부된 것을 갈망"하게 된다고 말한다.

인간의 선함을 믿지 않는 사람은 통치하고 지배하려 한다. 역사를 살펴보면 독재자는 자신의 독재정치를 합리화하기 위해 국민을 우매한 존재들, 훈육과 통치의 대상으로 생각하는 오류를 범하곤 했다. 그들은 국민들이 그 본성상 선함과 많은 가능성을 가진 '인간'이기를 바라지 않고, 밥과 채찍에 휘둘리는 '개, 돼지'로 남아 있기를 바란다. 그래야 자기 마음대로 조종해서 이권을 차지할 수 있기 때문이다. 좋은 사회는 성원들 간의 신뢰가 기본이다. 비록 약하기 때문에 오류를 범할지라도 인간 본성의 선함과 가능성을 믿고, 그것이 발휘할 수 있는 좋은 사회적 조건을 만들려는 부단한 노력이 함께해야 한다. 인간 행복의 요건을 요약한 팡타그뤼엘리즘은 라블레의 시대뿐 아니라 21세기 평범한 사람들의 여전한 소망이기도 하다.

피터르 브뤼헐

Pieter Brueghel, 1525?-1569

브뤼헐의 초상화

16세기 플랑드르를 대표하는 거장으로, 스케일이 큰 자연을 배경으로 평범한 사람들의 일상을 조화롭게 구성한 독창적인 화가이다. 주로 농부의 삶을 그렸지만 인문주의적 사상을 가진 것으로 추정된다. 대표작 「네덜란드 속담」 (1559)이라는 거대한 화폭에는 교훈적인 속담들이 에피소드로 묘사돼 있는데, 예를 들면 "송아지가 빠져 죽은 다음에야 웅덩이를 메우는" 장면, "소경이 소경을 인도하면 둘 다 구덩이에 빠진다."라는 성경 구절 내용들이다. 짧은 경구로 보편적인 진리를 전하려는 시도는 당시 인문주의자들이 했던 작업이다. 도제로 일했던 스승의 딸과 결혼했으며, 같은 이름의 아들 브뤼헐도 화가다.

> 브뤼헐에게는 전지하게 감상할 만한 작품이 거의 없다. 그렇지만 아무리 조용하고 까다로운 성격의 사람이라 해도 브뤼헐의 작품을 보면 웃거나, 적어도 미소 짓지 않을 수 없다.
>
> —최초의 전기 작가 반 만데르

프랑수아 라블레

François Rabelais, 1483?-1553

라블레를 그린 석판화

몽테뉴와 함께 프랑스 르네상스의 대표 작가이다. 16세기 영국에 셰익스피어가 있다면, 프랑스에는 라블레가 있었다. 변호사의 아들로 태어난 그는 젊은 시절 수도사가 된다. 그러나 인간에 대해 좀 더 이해하기 위해서 의사가 되었다. 이런 독특한 경력이 말하듯 라블레의 인간에 대한 이해는 영혼과 육체에 관한 총체적인 것이었다. 그와 더불어 그동안 경시받았던 인간의 웃음에 새로운 의미가 부여되었다. 그의 작품은 우스꽝스러운 캐릭터를 통해 인간의 어리석음과 사회의 모순을 통렬하게 비판한다.

> 어릿광대의 충고와 조언과 예언 덕분에 얼마나 많은 군주가, 왕이, 공화국이 살아났고 얼마나 많은 곤경이 해결되었는지 아는가? 예를 떠올리느라고 구태여 기억을 새롭게 할 필요도 없다. 사실을 있는 그대로 받아들여라.
> ── 프랑수아 라블레, 『가르강튀아와 팡타그뤼엘』에서

15

지상은 빛날 것이고
인류는 사랑할 것이오

빅토르 위고의 『레 미제라블』과 들라크루아의 「민중을 이끄는
자유의 여신」

"우리가 프랑스다"

최근 몇 년 동안 프랑스에서는 민간인들을 향한 IS의 잔혹한 테
러가 빈발했다. 2015년 11월 13일 세 시간 동안 파리 곳곳에서 자행
된 연쇄 테러 때, 감동적인 장면이 펼쳐졌다. 파리 외곽 축구장 스타
드 드 프랑스에서 8만여 명의 관객들이 프랑스 국가 「라 마르세예즈
(La Marseillaise)」를 부르며 질서 정연하게 빠져나오는 모습이었다. 테러
에 대한 단호하고도 의연한 태도를 보여 주는 듯한 이 감동적인 장면
의 연출자는 바로 프랑스의 역사적 체험이었다.

이 장면은 "그의 노래가 「카르마뇰」밖에 없는 한 그는 루이 16
세밖에 거꾸러뜨리지 못한다. 그러나 그에게 「라 마르세예즈」를 부르
게 하면 그는 세계를 해방하리라."라는 빅토르 위고의 『레 미제라블』
의 한 대목을 떠올리게 한다. 민간인을 겨냥한 무자비한 학살은 단순
히 프랑스를 향한 것이 아니라 평화를 사랑하는 전 인류에 대한 테러

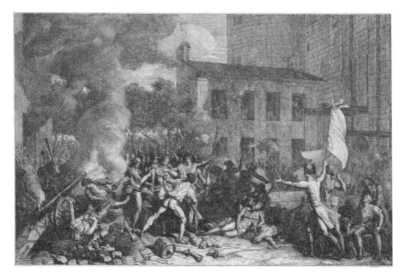

1789년 7월 14일 바스티유 감옥 급습 장면

였음을 우리 모두는 알고 있다.

테러 당시 각종 소셜미디어를 통해서 "파리를 위해 기도합니다.(#PrayForParis)", "우리가 프랑스다.(#WeAreFrance)" 등의 해시태그들이 퍼져 나가면서 전지구인들이 함께 희생자들을 애도했으며, 각국의 랜드마크가 되는 건물들에는 프랑스 삼색기의 청백홍 삼색 조명이 밝혀졌다. 프랑스 삼색기가 담고 있는 "자유, 평등, 박애"의 정신은 이제 온 인류가 공유하는 근본적인 가치이다. 이 정신은 프랑스혁명에서 자라나왔다. 1789년부터 1871년 파리코뮌으로 끝날 때까지 진행된 혁명 과정의 체험이 지금의 프랑스를 만들었다. 도대체 프랑스혁명이 무엇이기에 그런 감동적인 장면을 연출할 수 있었을까?

자크 루이 다비드, 「테니스코트 서약」(1791)

역사학, 사회학, 법학, 철학 등등 모든 분과 학문들은 프랑스혁명의 의미와 역사적, 제도적 변화의 의미를 객관적으로 논구할 것이다. 졸저 『시대를 훔친 미술』(2015)에서 이야기했듯이, "프랑스혁명은 연구실 안에서 일어난 실험이 아니었다. 그 엄청난 시대를 살아야 했던 사람들이 있었다. 그 시대의 삶은 어떠했는가, 제도의 변화는 그들의 삶에 어떤 의미를 갖는 것인지, 그들은 무엇을 원했고 어떤 삶을 살고자 했는가에 대한 탐구, 모든 사건의 인간적인 가치와 의미에 대한 탐구는 예술의 몫이다."

혁명이 일어났다고 해서 과거가 무 자르듯 잘려 나가는 것이 아니다. 과거는 관습이라는 이름으로 오래 살아남는다. 과거의 관행과

부패 척결을 부르짖는 새로운 세력이 과거의 정치 세력처럼 권위주의적인 오류에 빠지는 것을 숱하게 보아 왔다. 정치혁명은 삶의 혁명의 시작 단계로 삶의 새로운 모습이 자라 나갈 수 있는 포문을 열어 준다. 과거의 관행과 새로운 제도와 태도의 형성은 밀물과 썰물처럼 끝없이 교차하면서 이루어진다. 빅토르 위고가 통찰했듯이, 제자리걸음처럼 보이지만 결국 변화하고 마는 것이다. 그렇게 변화하는 세계의 모습을 풍부하게 담아내는 것이 예술의 몫이다. 비유적으로 말해 학문이 세계의 뼈대를 다룬다면, 예술은 실제로 그 역사를 살았던 인간들의 구체적인 삶, 즉 "세계의 살"(레지스 드브레의 용어)을 다룬다. 프랑스혁명의 한복판에서 그 시대의 삶을 보여 주는 위대한 미술 작품들이 태어났다.

3세대를 걸치며 엎치락뒤치락 권력은 한 치 앞을 예측할 수 없이 복잡하게 이어졌다. 혁명이 일어나고 권력은 로베스피에르를 중심으로 한 과격 혁명파에서 십 년 만에 신진 군부 세력인 나폴레옹의 손아귀로 넘어갔다. 혁명의 아들이었지만 스스로 혁명을 배반하고 1804년에 황제로 취임했던 나폴레옹은 1815년 워털루 전투에서 결정적으로 패배해 정치적 생명이 끝나고 왕정이 복고되었다. 샤를 10세와 루이 18세로 이어지는 왕정복고기는 다시 부패와 타락과 무능의 재탕이었으며, 결국 1830년에 다시 혁명이 일어났다. 들라크루아가 그린 「민중을 이끄는 자유의 여신」(1830)은 1830년의 혁명을 기념하기 위해서 그려졌다.

들라크루아, 혁명을 그리다

서른네 살의 젊은 화가 들라크루아가 그린 「민중을 이끄는 자유의 여신」은 혁명 초창기에 각광을 받았던 자크 루이 다비드 풍의 신고전주의와는 여러 면에서 달랐다.

프랑스혁명은 분명 많은 민중들이 함께 참여함으로써만 가능했지만, 여전히 많은 사람들은 영웅주의적인 세계관에 지배를 받고 있었다. 신고전주의 작가 다비드는 프랑스혁명을 직접 그리기보다는 고전에 비유해서 혁명의 타당성과 진행 과정을 은유적으로 보여 주었다. 다비드가 그린 유일한 현실은 '마라의 죽음'이나 나폴레옹과 관련한 그림이었다. 그러나 그것들도 모두 영웅주의적 세계관에 물든 작품들이다.

영웅주의적인 역사관은 전례를 따른다. 혁명의 영웅들은 과거의 영웅들에 비교되고 신화화되었다. 그 결과 중년의 나폴레옹은 카노바의 조각에서는 팔등신 몸을 가진 군신으로 미화되었다. 다비드가 그린 「알프스를 넘는 나폴레옹」은 군주를 중세 기사풍으로 미화해서 그리는 기마군주상의 전통을 가장 아름답게, 가장 완벽하게 완성했다. 이보다 더 완벽한 군주상은 그 후 그려지지 않았다. 그러나 세계는 개인화, 세속화, 대중화, 세계화의 방향으로 발전한다.

위고는 프랑스혁명을 고대 그리스 시대에 싹텄던 민주주의가 프랑스에 의해서 완성되는 과정이라고 정의한다. 과거 소수만 누리던

외젠 들라크루아,
「민중을 이끄는 자유의 여신」(1830)

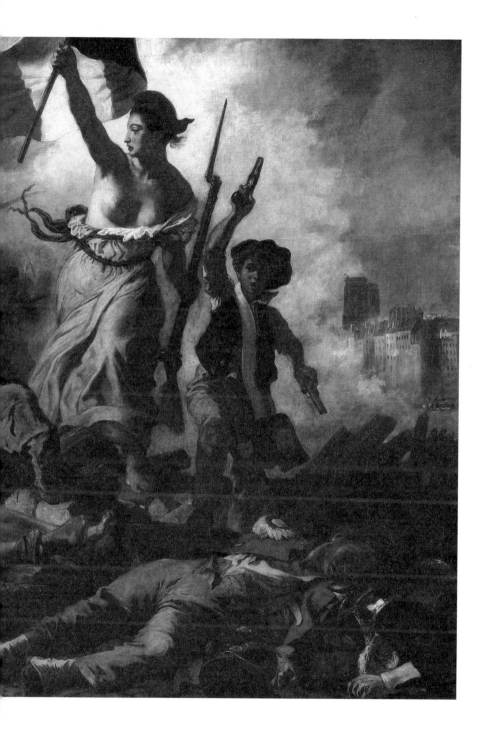

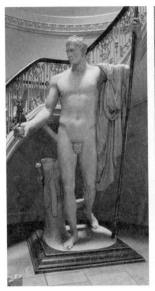

(좌) 안토니오 카노바, 「나폴레옹 1세」(1810)
(우) 자크 루이 다비드, 「알프스 산맥을 넘는 나폴레옹」(1801)

자유가 이제는 모두의 자유가 되어야 했다. 위고는 소설에서 워털루 전쟁의 패배를 길게 묘사하면서 나폴레옹이라는 영웅의 몰락이 "위대한 시대의 도래"에 반드시 필요했다고 말한다. 또한 이 사태를 두고 "영광은 줄되 자유는 많아진다."라고 말한다. 영웅의 시대가 지나가고 대중의 위대한 시대가 도래하고 있음을 그는 정확하게 꿰뚫고 있었다.

　과거의 전범(Canon)에서가 아니라 삶에서 답을 구하는 사람들은 새롭게 닥친 상황을 기존의 예술 언어로는 표현할 수 없다고 느꼈다. 삶은 어느 한순간 머물러 있지 않는 역동적인 것임을, 특히 혁명

의 격랑기에는 더더욱 그렇다는 것을 들라크루아는 잘 알고 있었다. 들라크루아는 자크 루이 다비드 식의 신고전주의의 완결성 대신 낭만주의의 역동성을 택했다. 영웅이 아닌, 실제 혁명에 참여한 대중들의 면모는 들라크루아의 작품에서 비로소 등장한다.

그림 속에서 마리안(Marianne)은 한 손에는 자유, 평등, 박애의 삼색기를 들고, 다른 손에는 장총을 들고 민중들을 이끌고 있다. 해방 노예가 쓰는 프리기언 모자를 쓴 마리안은 자유와 이성의 알레고리로 혁명의 이념을 상징한다. 그 뒤를 따르는 사람들은 자유, 평등, 박애의 이념을 뒤쫓는 대중들이다. 1830년 7월 혁명은 파리의 증권 시장이 폭락하면서 시작되었다. 흔히 실크해트를 쓴 남자는 부르주아 계급을, 옆에 셔츠를 풀어헤친 사람은 프롤레타리아 계급을 대변한다고 말한다. 신고전주의 역사화의 주인공들은 자기 이름을 내세운 영웅들이었지만, 들라크루아의 그림 속 인물들은 자신의 계급을 대변하는 익명의 존재들이다. 역사는 이들의 이름을 다 기억하지 않지만 그 희생으로 역사는 발전했다.

자유의 여신 옆에 어린 소년이 눈에 띈다. 학생 모자를 쓰고 양손에 권총을 들고 춤을 추듯 진군하고 있는 소년의 뒤쪽 멀리 파리 노트르담대성당이 보인다. 이 그림이 그려지던 해인 1830년에 들라크루아의 지기인 빅토르 위고는 『노트르담의 꼽추(Notre-Dame de Paris)』를 완성했고, 그 다음 해에 출판했다. 그림 속의 노트르담은 빅토르 위고의 소설에 대한 오마주로 해석된다. 들라크루아는 미술에서 낭만주의를 주장했고, 빅토르 위고는 문학에서 낭만주의를 옹호했다. 그

들은 새로운 시대를 대변했다.

들라크루아의 그림은 삼십 년 뒤에 쓰인 소설 『레 미제라블』에서 바리케이드를 치는 장면과 오버랩된다. 특히 빅토르 위고는 그림 속 소년에 대해 멋진 상상력을 발휘했다. 소년은 『레 미제라블』에서 매력적인 감초 역할을 하는 가브로슈로 재탄생되었다. 어린 시절 코제트를 괴롭혔던 구제할 길 없는 악당인 테나르디에의 아들이지만 그는 아버지와는 다른 인물이었다. 혁명의 그날, "피스톨을 휘두르며 노래를 부르는 어린" 가브로슈는 "완전히 들뜨고 기뻐하면서 (반란의) 추진기 노릇"을 하고 있었다. 그는 바리케이드 위에서 "왔다 갔다, 올라갔다 내려갔다, 또다시 올라가고, 바스락거리고, 빛나고 있었다. 그는 모두를 격려하기 위해 거기에 있는 것 같았다."라고 위고는 묘사했다.

들라크루아의 그림의 배경이 되는 1830년 7월 혁명 때 자유의 여신이 이끄는 민중들은 희생자들의 죽음이 헛되지 않게 정권 교체에 성공했다. 그러나 『레 미제라블』의 배경이 되는 1832년의 혁명은 실패로 끝났다. 1832년에 다시 폭동이 일어난 것은 1830년 혁명 이후의 조치가 미흡했기 때문이다. 들라크루아 그림에서 보이는 것처럼 많은 사람들이 두려워하지 않고 혁명에 참여했고, 안타깝게 쓰러져 갔다.

죽음 앞에 선 혁명파 젊은이들은 "사랑의 시"를 말했다. 혁명의 수령이었던 그림같이 아름다웠던 청년 앙졸라는 "미래에는 아무도 사람을 죽이지 않을 것이고, 지상은 빛날 것이고, 인류는 사랑할 것이오. 동지들이여, 언젠가는 올 것입니다. 모든 것이 화합과 조화, 광명,

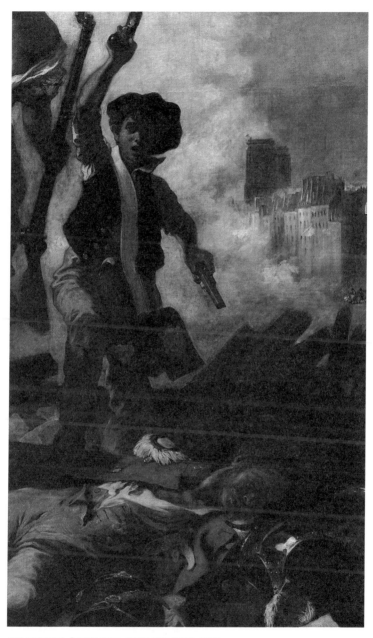

외젠 들라크루아, 「민중을 이끄는 자유의 여신」(1830, 부분)

희열, 생명인 그런 날이 올 것"을 믿으며 그들은 피를 흘렸다. 1848년에도, 1871년에도 혁명의 피는 다시 흘러내렸다.

혁명의 시기에 적대하는 두 진영은 상대 진영이 없어져야만 자기가 살 수 있다고 생각한다. 다른 진영에 속하지만 그들 모두 인간이다. 정치적 태도는 결국 역사적인 평가를 받는다. 왕당파가 몰락하고 공화파가 승리를 거두는 것은 인류 역사가 나아가는 필연적인 방향이었다. 그러나 인간은 정치 이데올로기로만 설명되지 않는 복합적이고 모순적인 존재들이다. 또한 왕당파라 해서 모두 악인은 아니고, 공화파라 해서 모두 선한 것은 아니다.

진영 이전에 인간이 있었다. 현명한 것 같으면서도 어리석고, 용감한 것 같으면서도 때로 비굴하고, 강한 것 같으면서도 약하며, 가장 약해 보이는 순간에 괴력을 발휘하는 것이 인간이다. 어떤 것도 절대화할 수 없지만, 상대적으로 올바른 진리에 수렴되는 인간적인 가치에 대한 탐구는 멈추어지지 않는다. 권력을 누가 잡을 것인가 하는 정치적 이념 문제와 인류가 보편적으로 공감하고 공유해야 할 인본주의적인 이념은 구분해야 한다. 『레 미제라블』은 프랑스혁명 기간의 '세계의 살'을 가장 풍부하게 보여 준 작품이다. 강력한 변화의 시대였던 만큼 강력한 인간의 이야기가 담겨 있다. 『레 미제라블』의 중심에는 인간이 있다.

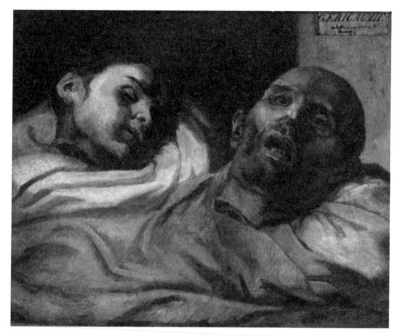

테오도르 제리코, 「고문으로 죽은 희생자의 머리 연구」(1818)

죄를 지어라, 그러나 올바른 사람이 돼라

2500페이지가 넘는 방대한 이 이야기는 미리엘 주교의 이야기로 시작된다. 프랑스혁명 발발과 동시에 몰락한 집안 출신인 주교는 정치적으로는 왕당파였다. 그러나 그는 어떤 개혁적인 공화파들보다 불의한 사회에 대한 비판적인 생각을 가지고 있었다. 그에게 큰 감동을 준 사건은 단두대로 처형된 사람들을 본 일과 한때 반대 진영에 있던 공화파 국민의회의 의원이었던 G를 만난 일이었다. 단두대는 정

치적인 이유로 인간을 집어삼키는 무시무시한 괴물이었다. 제리코가 그린 「처형된 희생자들의 두상 연구」라는 작품은 처형당한 사람들에 대한 깊은 연민을 담고 있는 작품이다. 또 혁명 주도 세력에 대해서 편견을 갖고 있던 주교는 G와 이야기를 나누며 큰 감동을 받는다. 주교의 판단 기준은 신분도 정파도 아니었다. 오로지 상대가 올바른 말을 하고 있는가였다.

"방황해라, 태만해라, 죄를 지어라. 그러나 올바른 사람이 돼라. 가급적 죄를 적게 짓는 것이 인간의 법이다. 죄를 전혀 짓지 않는 것은 천사의 꿈이다. 지상의 만물은 죄를 면치 못한다." 소설 서두에 제시된 미리엘 주교의 말은 이 소설 전체를 관통한다. 『레 미제라블』은 말 그대로 가련한 사람들이라는 뜻이다. 제아무리 잘난 것처럼 보이는 사람도, 육체를 가진 우리 모두는 약점을 가진 가련한 존재이다.

인간의 나약함과 가능성을 동시에 바라보는 미리엘 주교는 제도와 법적인 강제를 중요시하는 자베르와는 상반된 견해를 가지고 있었다. 주교에게는 규율을 지키기 위해 규율을 지키는 것, 질서를 지키기 위해 질서를 지키는 것이 의미가 없었다. 인간이 죄를 짓는 것은 사악함 때문이 아니라 약함 때문이니 죄인을 법으로 처벌하는 것이 능사가 아니다. 사람을 죄에 빠뜨리는 사회의 문제를 해결하는 것이 우선이며, 죄를 지었다 하더라도 다시 올바른 사람이 되려고 노력하는 것이 더 중요했다. 그는 진실로 그렇게 믿었고, 그렇게 행했다. 그리고 장 발장이라는 한 인간은 삶을 얻었다.

라파엘, 「그리스도의 변용」(1519-1520)

가난한 자의 한결같은 벗이던 주교에 관해 빅토르 위고는 이렇게 쓴다. "이 겸허한 영혼은 사랑하고 있었다. 그것이 전부였다." 가련하고 나약한 인간들이 서로를 제대로 사랑하고 세상을 올바로 살아가는 방법에 대한 탐구. 이것이 역사를 바라보는 빅토르 위고의 시선이고, 『레 미제라블』 전체의 테마이다.

개에게 인간의 상판을 주면, 그것이 곧 자베르

자베르에 대해서 빅토르 위고는 말할 수 없이 냉정하다. 그의 외모는 이렇다. "근엄한 얼굴을 한 자베르는 평소에는 불도그 같았고, 웃을 때는 호랑이 같았다. 게다가 골통은 작고, 턱은 넓죽하고, 머리털은 이마를 덮고 눈썹은 처졌고, 양미간 한복판에는 분노의 조짐 같은 찡그린 주름살이 늘 떠나지 않고, 어스름한 눈초리와 발끈 다문 입매는 무시무시하고, 전체적인 표정에는 흉포한 위력이 풍기고 있었다." 자베르는 법과 질서를 수호하는 경찰이었지만 이렇게 악인의 얼굴을 하고 있었다.

자베르는 흑백논리에 빠진 자였다. 그는 질서를 숭배했다. 기존 질서를 유지하는 정부에 대해서는 "맹목적인 깊은 신용"을 보내는 반면, 질서를 해치는 범죄자들에 대해서는 용서를 몰랐다. 혁명 세력 역시 그에게는 질서를 해치는 범죄자에 불과했다. 흑백논리에 빠진 자베르는 평범한 사람들이 왜 거리에 나서게 되었는지, 지금 구축되어 있는 법질서가 과연 옳은 것인지 등에 대한 인간적인 관심 따위는 전

혀 없었다. 정부의 질서를 교란시키는 자들을 때려잡는 일만이 유일한 관심사였다.

사실 그가 무질서를 극단적으로 혐오하는 데는 이유가 있었다. 자베르는 옥중에서 태어났다. 어머니는 점쟁이었고, 아버지도 감옥살이를 하고 있었다. 자기 자신을 사랑하지 못하는 자는 타인도 사랑하지 못한다. 자베르는 자신이 평균 이하라는 콤플렉스 때문에 맹목적으로 번듯한 자들의 질서를 숭배했고, 질서 정연한 위계의 일부가 됨으로써 존재의 확실성을 얻으려 했다. 후에 베르나르도 베르톨루치 감독은 영화 『순응자』에서 스스로 결점이 있다고 느끼는 열등감에 빠진 자들이 역설적으로 영웅성을 부추기는 파시즘 조직에 헌신하는 과정을 냉철하게 분석했는데, 자베르 역시 2차 세계대전 중에 태어났다면 그렇게 극우 파시즘에 가담할 만한 콤플렉스에 빠진 인물이었다.

오직 합리적 논리만을 숭배하던 그에게 가장 비논리적인 일이 발생했다. "자선을 베푸는 범죄자, 동정심 많고, 온화하고, 돕기를 좋아하고, 관대하고, 악을 선으로 갚고, 증오를 용서로 갚고, 복수보다 연민의 정을 선호하고, 적을 파멸시키기보다 자신을 파멸시키기를 더 좋아하고, 저를 때린 자를 구조하고, 덕 위에서 무릎을 꿇고, 인간보다 천사에 더 가까운 징역수"를 제 눈으로 확인하게 된 것이다. 그 죄수의 이름은 장 발장이었다. 한마디로 "죄인의 숭고함"이라는 형용모순을 그는 견딜 수가 없었다. 장 발장에게는 그의 흑백논리가 관철되지 않았다. 그리고 그 스스로 결정적인 순간에 장 발장을 놓아 주었는데, 이런 자신의 행동을 설명할 수 없었다. 모두가 공감할 만한 인

간적인 행동을 해 놓고도 자신을 이해할 수 없었다.

　　앞서 보았던 그리스 비극 『안티고네』에서도 형식적인 법 논리 대 인간적인 진실이 첨예하게 갈등했는데, 그와 마찬가지로 자베르는 크레온과 같은 법과 질서의 편에, 장 발장은 안티고네처럼 인간적인 가치의 입장에 서 있다. 법률의 정의보다 더 높은 인간의 정의가 있다는 것을 자베르는 이해할 수 없었다. 그가 이해한 법은 인간 위에 군림하는 절대적인 것이었다. 법도 인간을 위해 존재하는 것이며, 인간을 제대로 사랑하고 이해하기 위해서 끊임없이 바뀌고 개선되어야 한다는 것을 그는 이해하지 못했다. 혁명은 이러한 개선의 복잡한 과정이었고, 과거 확실해 보이던 질서가 붕괴되는 과정이었다. 그에게 가장 두려운 것은 '확실성'의 소멸이었다. 그는 자기 자신조차 끝내 사랑하지 못했다. 차갑게 경직된 죽은 원칙만을 사랑했고, 그 원칙을 위배한 스스로를 용서할 수 없어서 자베르는 센 강에 몸을 던졌다.

변용, 변화보다 더 심오한 것

　　장 발장은 그의 본명이 아니다. 장 발장은 바로 '부알라 장(저 장이라는 놈)'의 줄인 말이다. 욕이 그의 이름이었고, 죄가 그의 삶이었다. 굶주린 일곱 조카들을 위해서 빵 한 조각을 훔친 그는 감옥에 갔고, 거기서는 그저 24601이라 불렸다. 출옥 후 은 촛대와 식기를 훔쳤는데도 미리엘 주교는 그를 용서하고 축성해 주었다. 그때 그는 오래 울었다. 그는 신부가 그를 용서했듯이 스스로를 용서했다.

장 발장은 미리엘 주교로부터 '사랑'을 배웠고, 이제 변해야 했다. 그리고 변화보다 더한 것을 해냈다. 그것을 위고는 '변용(transfiguration)'이라 표현했다. 변용은 예수가 산상기도 중 신의 모습으로 변한 것을 말한다. 그것은 인간으로서 할 수 있는 가장 위대한 변화를 의미했다. 장 발장은 그렇게 했다.

그는 두 가지 결심을 한다. "이름을 감출 것. 그리고 자기의 삶을 성화할 것." 그러나 이것은 모순적인 결심이었다. 장 발장은 늘 선택에 직면했다. 자신의 안위를 추구하기 위해서 이름을 감추며 살 것인가? 아니면 진실을 추구할 것인가? 그는 노력했고, 조그만 시의 시장이 되어 안정적인 삶을 누릴 무렵 사냥개 자베르가 다른 사람을 장 발장으로 오인하고 재판정에 세운다. 자신의 죄를 뒤집어쓴 사람이 처벌되면 더 이상 장 발장에 대한 추격은 없을 것이다. 그러나 자기 때문에 다른 사람을 희생시킬 수 없었다.

"운명이 아무리 나빠지려고 하더라도, 나는 그것을 내 손안에 쥐고 있다. 나는 내 운명의 주인공이다."라는 장 발장의 결심은 위대한 선언이다. 자베르의 힘은 자신에 대한 믿음에서 오는 것이 아니라 외적인 질서의 숭배에서 나왔다. 그래서 자신이 그 질서에서 위배되었다고 느끼는 순간 주저하지 않고 스스로 목숨을 버렸다. 반면 장 발장의 힘은 그의 내면에서 나오는 것이었다. 그의 삶의 지배자는 그 자신이었다. 그는 늘 자신의 양심의 소리를 들었다.

그러나 장 발장은 그냥 감옥에 갈 수 없었다. 왜냐하면 불쌍한

여인 팡틴의 딸 코제트를 돕기로 약속했기 때문이다. 어린 코제트는 미리엘 주교 이후 두 번째로 그에게 삶의 희망을 준 사람이었다. 그는 다시 이름을 숨기고 숨어들었다. 팔 년간 오로지 코제트를 위해 살았다. 코제트는 아름다운 아가씨로 성장했고, 마리우스와 사랑에 빠졌다. 장 발장은 그 사랑을 원하지 않았다. 지금 코제트와 누리고 있는 행복이 오래 유지되기를 바랐다. 그러나 젊은이의 사랑은 세상을 움직이는 법. 장 발장은 자신의 행복을 위해 코제트의 사랑을 희생시키지 않았다.

코제트와 사랑에 빠진 젊은이 마리우스가 1832년 혁명에 가담한 것을 알게 된 장 발장은 마리우스를 구하러 함께 반란에 참가한다. 장 발장의 도움으로 구조된 것도 모르고 목숨을 구한 마리우스는 코제트와 결혼한다. 모든 것은 잘 끝났고 이제 평온해졌지만, 장 발장은 그들 곁에 머물지 않는다. 코제트의 순결한 행복에 한때 범죄자였던 자신은 불순한 그림자만을 드리울 뿐이라고 생각했기 때문이다. 장 발장은 마리우스에게 자신의 과거를 실토한다. 이 고백이 가져올 충격보다 그에게 더 중요한 것은 진실이었기 때문이다. 지금의 행복과 적당히 타협할 수 있는 순간에도 장 발장은 지치지 않고 자기 성찰을 하고, 가장 인간적인 진실을 추구했다.

제도와 법이라는 외적인 규율이 아니라 그를 움직인 것은 "양심"이라는 내적인 규율이었다. 그는 어떤 법이나 제도가 그를 단죄하기 이전에 끝까지 자신의 과오를 파헤치는 오이디푸스적인 인물이었다. 그는 양심을 지켰고, 부끄럽지 않게 삶을 마감했다. 소설 속에서

장 발장은 정치적인 견해를 표명하지 않는다. 그가 바리케이드에 갔던 것은 오로지 사랑하는 코제트를 위해서였다. 사랑이, 양심이 그를 그곳에 있게 했던 것이다.

"자유, 평등, 박애"의 이념은 법과 제도로만 보장되는 것이 아니다. 그것을 행하는 주체로서 개개인이 스스로 누리고 나눌 수 있는 생활이 되어야 한다. 흔히 말하는 프랑스 사람들의 톨레랑스는 이런 정치적 이념들이 생활화되어 표현된 것이다. 혁명은 정치적인 것으로 외부에서만 일어나는 것이 아니다. 장 발장은 자신의 삶을 송두리째 바꾸었다. 변모보다 더한 변용을 했던 것이다. 그는 가장 위대한 혁명을 이루었다.

외젠 들라크루아

Eugène Delacroix, 1798-1863

화가의 자화상(1816)

미술이 나아가야 할 방향에 대해 고민한 19세기 프랑스 선구자적 화가들 가운데 한 명. 아카데미에서는 탁월한 학생이었지만 신고전주의적인 방식에 회의를 느껴 독자적인 길을 모색하여 프랑스 낭만주의의 선구자가 되었다.

1832년에 모로코에 갔다가 파리에서와는 전혀 다른 작열하는 햇빛에 큰 인상을 받은 들라크루아는 그 경험을 독보적인 색채 창조로 꽃피워 냈다. 심지어 검은 그림자에도 색을 집어넣을 정도로 빛이 일으키는 시각적 효과에 골몰했다.

> 그림 안에는 강렬한 색들을 얼마든지 집어넣어도 좋다. 색들의 융화를 가져오는 반사광만 덧붙인다면 그것은 절대로 요란스러워 보이지 않는다. 자연의 색상은 어디 점잖던가? 자연에 범람하는 난폭한 색들은 결코 조화를 깨뜨리는 법이 없다. 그림에서 반사광을 없애려고 애쓰는 사람들이 있다. 그것은 얼마든지 가능한 일이지만 유념해야 할 점이 있다. 그림을 망친다는 사실이다.

빅토르 위고

Victor Marie Hugo, 1802-1885

사진작가 에드몽 바코가 찍은 빅토르 위고(1862)

19세기 프랑스의 위대한 문호. 낭만주의에서 사실주의에 걸친 대작들을 쏟아냈으며, 독실한 가톨릭 신자에서 루소를 신봉하는 무신론자로, 허랑방탕한 명사에서 정치적 파산자로 파란만장한 삶을 살았다. 딸의 자살에 충격을 받고 억울한 옥살이 등을 거치면서 특히 '인간이 왜 고통을 받아야 하는가.'를 고민했다. 빅토르 위고가 십칠 년간 쓴 『레 미제라블』은 프랑스의 역사뿐 아니라 인간사의 가장 심오한 문제를 파고든 작품으로, 21세기에도 영화, 뮤지컬 등 다양한 형태로 대중의 사랑을 받고 있다.

권리에는 분노가 있는 것이오. 주교님, 권리의 분노는 진보의 한 요소요. 그야 어쨌든, 그리고 누가 뭐라고 하든, 프랑스혁명은 그리스도의 강림 이래 인류의 가장 힘찬 한걸음이었소, 미완성이긴 했지. 그러나 숭고했소. 혁명은 모든 사회적 미지수를 끄집어냈소. 혁명은 인간의 정신을 온화하게 하고, 진정시키고, 위안하고, 밝게 하

였소. 혁명은 지상에 문명의 물결을 흘려보냈소. 훌륭한 것이었소.
프랑스혁명은 인류의 축성식이었소.

　　　　　　　　　　　　　— 빅토르 위고, 『레 미제라블』에서

16

세상 밖으로 나온
인형의 꿈

입센의 『인형의 집』과 파울라 모더손 베커의 「자화상」

바보 인형인가? 능력자인가?

사실 해피엔드로 끝날 일이었다. 노라를 괴롭히던 부채 문제가 해결되었고 남편은 노라를 통 크게 용서하기로 했으니 말이다. 그런데 입센의 희곡 『인형의 집』(1879)은 해피엔드도 새드엔드도 아닌, 그때까지 한 번도 존재하지 않았던 제3의 방식으로 끝난다. 극의 끝은 새로운 갈등의 시작이었다. '아빠의 인형'이었다가 결혼 후에는 '남편의 인형'으로 살았던 노라는 당당하게 '인형의 집'을 떠나 독자적인 삶을 살겠다고 선언한다. 그러고는 "내가 옳은지 사회가 옳은지 밝히겠다."며 남녀의 역할에 대한 사회적 통념에 과감히 도전장을 내민다.

"작은 종달새", "다람쥐", "작은 낭비꾼"…… 노라의 남편이 그녀를 부르는 애정 어린 호칭 속에는 그녀가 돈벌이의 어려움은 당연히 모르고 생각 없이 벌어다 준 돈이나 쓰는 여자라는 암시가 들어 있다. 여성의 영역은 소비일 뿐 여성이 생산적인 경제활동을 한다는 일

을 부끄럽게 여기던 시대였다. 그러나 노라는 알고 보면 수완이 대단한 여자였다. 변호사로는 생활이 안정되지 않는 무능력한 남편이 죽을 병에 걸렸을 때도 노라가 살려 냈다. 헌신적인 아내의 덕성은 높이 사면서도, 막상 자기 아내의 헌신이 표면에 도드라졌을 때 남편은 여자 덕을 보았다는 것을 수치스러워 했다. "아름답고 행복한 가정"의 평화를 지키기 위해 능력자 노라는 바보 인형의 역할을 기꺼이 떠맡았다.

노라는 남성 위주의 가치관의 희생자였다. 노라가 곤란에 처했을 때 어느 누구도 노라를 도와주지 않았다. 노라의 딱한 사정에는 관심이 없고 모두 자신의 가치관과 관념만을 노라에게 강요할 뿐이었다. 남편은 '체면' 때문에, 크로그스타드는 출세욕과 야망 때문에, 랑크 박사는 사랑 때문에 노라를 압박하기만 했지 정작 그녀에게 필요한 도움은 누구도 주지 않았다. 아니, 도움을 주기는커녕 그녀에 대한 정당한 평가도 하지 않았다.

그들이 쳐 놓은 테두리 밖에 나간 순간 노라는 남편에게 수치심을 준 여자, 남자의 야망에 걸림돌이 된 여자, 남자의 순정을 짓밟은 여자가 되었다. 기준은 언제나 남성적 잣대였다. 종교, 도덕, 법률 등 세상을 지배하는 어떤 것도 그녀의 편이 아니었다. 노라가 사랑을 받았다면 그것은 그녀가 그들의 '인형'일 때만이었다. 노라가 할 수 있는 일은 자신의 존재를 부정하는 세상과 싸우는 일밖에 없었다. 편견으로 가득 찬 세상과의 전투 선언으로 연극은 끝나지만 연극 밖 노라의 삶은 여전히 이어진다.

파울라 모더손 베커, 「자화상」(1906)

주어진 가능성의 한계를 밀어붙이기

집을 나간 노라는 행복했을까? 자식들을 두고 나간 노라의 마음이 편했을까? 19세기 말 여성들이 할 수 있는 일은 "바느질, 수예"나 사무실의 잡일 정도였으며, 양육은 21세기의 엄마들도 해결하지 못한 현재 진행형 문제이니 노라의 처지는 아무래도 쉽지 않았을 것이다. 그렇다고 그녀를 값싸게 동정할 필요는 없다. 노라는 잡초처럼 끈질기게 살아 냈을 것이다. 노라가 인형이 아닌 한 인간으로서의 자기 삶을 악착같이 살아 냈으리라 믿어 본다.

노라도 그렇고, 누구도 자기 시대를 단번에 뛰어넘을 수는 없다. 다만 각자는 주어진 '가능성의 한계'를 확장하기 위해 부단히 노력할 뿐이다. 아무리 작은 것일지라도 각 분야에서 '가능성의 한계'를 밀어젖혀 새로운 단계를 여는 일은 진정 쉽지 않았고 무수히 많은 좌절도 뒤따랐다. 그러나 그 작은 노력들로 인류는 크게 한걸음씩 나아갈 수 있었다.

예술계도 마찬가지였다. "나는 여성 작가나 변호사, 정치가들을 괴물이자 다리 다섯 달린 송아지라고 생각한다. 여성 예술가들은 그냥 우스운 존재들에 불과하다. 그러나 나는 여자 가수나 댄서는 좋아한다." 말씀인즉, 창조적이고 높은 연봉을 받는 일은 남자들의 일이고, 여자들은 그냥 값싼 모델, 혹은 남자들의 기분 풀이 여흥의 대상이나 되어 달라는 말이다. 이 어처구니없는 말은 소위 인상주의의 거장으로 불리는 르누아르 님의 입에서 나온 말이다. 그는 '인형의 집'에 사

는 인형들을 아름답게 그리는 데 평생을 바쳤다. 창조성, 개성, 독창성, 자율성 같은 예술가들의 특성은 남성들만의 것이라 여기던 시대였다. 여성들은 남성 예술가들에게 영감을 주는 뮤즈나 모델 같은 부차적인 존재로 만족해야 했다. 노라의 시대에는 재능 있는 여성 예술가들은 예술가이자 여성이라는 이중의 짐을 지고 살아야 했다.

여성 화가 최초의 누드 자화상

화가 파울라 모더손 베커 역시 그런 여성 예술가 중 한 명이었다. 그녀는 노라가 했던 '가능성의 한계'를 밀고 나가 확장시키는 일을 미술의 영역에서 해냈다. 1906년에 그녀는 누드 자화상을 그렸다. 수없이 많은 누드화가 그려졌지만, 여성 화가의 자화상이 누드화로 그려지자 비난이 쏟아졌다. 남자 화가들도 누드 자화상이라는 것은 꿈도 못 꾸던 시대에 그녀의 그림은 지나치게 과감해 보였다.

르네상스 이후로 여성 누드화는 가장 매혹적인 그림이었다. 그러나 19세기 말에 이르자 '비너스'란 제명하에 달콤한 여성 누드화를 그리던 시대는 끝이 났다. 유럽에서 기존의 성 역할에서 벗어나 남성과 동일한 권리를 요구하는 노라 같은 센 여자들이 늘어날수록 다소 곳하면서도 순진한 여성 누드를 그리는 일은 불가능해 보였다.

19세기 말 서구 사회에서 누드로 등장할 수 있는 여인들은 마네의 「올랭피아」에서 보는 것처럼 창녀들뿐이었다. 그 대신 '원시의 비

너스'를 그린 그림들이 등장하기 시작했다. 문명화되지 않은 원시적인 자연은 산업화 과정에서 일종의 잃어버린 유토피아였다. 자연을 배경으로 등장하는 여인들은 근대화에 물들지 않은 복종적이고 순진무구한 존재들이었다. 고갱, 페르메이르, 루소나 마티스에 이르기까지 수많은 화가들이 '원시의 비너스'들을 그리는 데 몰두했다. 그러나 고갱의 대부분의 그림에서 보듯, '원시의 비너스'들은 대부분 수동적이고 무언가 두려움에 찬 모습으로 그려지기 일쑤였다. 고갱의 모델 중 누구도 고갱이 생각하는 그런 비너스는 아니었다.

그런데 '원시의 비너스'가 서유럽 여성 화가의 자화상이 되니 생각도 못한 문제가 발생했다. 그녀는 더 이상 얌전 빼는 요조숙녀도 아니고, 타인의 시선을 의식하며 농염한 아름다움으로 사랑을 구걸하는 여인도 아니고, 복종을 강요당하는 순진무구한 원시의 여인도 아니었다. 건강한 몸에 상기된 뺨, 세파에 찌들지 않은 순수한 파란 눈자위와 자족적인 표정…… 남자 화가들이 그린 원시의 비너스에서 찾을 수 없는 건강한 생명력과 자기 충족적인 기쁨을 누리는 여인의 모습이 탄생했다. 이 여인은 남자들의 도움 없이는 아무것도 하지 못하는 인형이 아니었다. 파울라 모더손 베커의 자화상은 집 나갔던 노라가 '원시의 비너스'가 되어 나타난 것과 같았다. 집을 나간 노라가 이런 긍정적인 힘까지 갖게 되는 것을 원하는 남자들은 별로 없었다.

양쪽 모두가 온전히 자유로워야

적나라한 누드 자화상에 가장 곤혹스러운 사람은 파울라의 남편이었다. 남편 오토 베커 역시 화가였다. 같은 화가로서 남편은 그녀의 재능을 인정했지만 둘이 추구하는 작품 세계는 전적으로 달랐다. 보수적인 화풍의 남편과는 달리 파울라는 세잔과 고갱의 영향을 받은 현대적인 그림을 그렸다. 남녀, 세대, 예술관의 차이 등 여러 갈등이 중첩될 수밖에 없는 상황이었다. 그림은 그녀가 절실하게 원시 부족의 목조각처럼 단단한 몸이 가진 영원한 힘, 누구에게도 속하지 않는 독립적인 존재가 되고 싶어 했다는 것을 말한다.

그러나 그림 속에 구현된 힘은 현실에서는 행사되지 못했다. 마지막 파리 여행을 마치고 결국 남편 곁으로 돌아간 그녀는 딸을 출산하고 얼마 뒤 서른 살의 짧은 삶을 마감하게 된다. 그녀는 용감하게 한걸음 나아가려 했으나 '여성'과 '예술가'가 양립될 수 없었던 시대, 여성의 자존을 인정하지 않던 시대는 그 한걸음을 허용하지 않았다. 재능 있는 아내를 둔 남편도 행복하지 않았다. 그는 무시당한다고 느꼈고, 주변에서는 남편을 파울라의 이기적인 야심의 희생자로 보았다.

1902년 만 스물여섯 살의 젊은 파울라 모더숀 베커는 「꽃 피는 나무 앞의 자화상」을 그렸다. 이 그림에서 그녀는 나무에 피어나는 꽃들을 빌어 자신의 내면에서 샘솟는 봄의 열정을 표현하고 있다. 그 미소는 우리가 미술관에서 만나는 미인들의 그렇고 그런 소위 '아름다운 미소가 아니다. 그러나 그 웃음은 믿음직스럽고 정겹고 인간

파울라 모더손 베커, 「꽃 피는 나무 앞의 자화상」(1902)

적이다. 이런 사람이라면 남녀를 떠나 누구라도 친구가 되고 싶은 사람이다. 속은 깊고 정은 많고 인간미가 넘치면서도 삶에 대한 굳은 희망을 가진 썩 괜찮은 사람이라는 것을 알 수 있다.

그러나 오 년 뒤 그녀가 죽기 직전에 그린 자화상을 처음 봤을 때, 나는 가슴에 손을 얹지 않을 수 없을 정도로 놀랐다. 1902년 자화상의 이 미소를 알기에, 1906년 누드 자화상의 도취적인 미소를 알기에 그만큼 더 가슴이 저려 왔다.

1907년의 자화상에서 그녀는 얼굴 부분을 역광처럼 표현했다. 빛은 뒤쪽에서 오기에 귀와 이마와 뺨은 환하고 코와 눈 부분은 어둡다. 애써 미소 짓고 있지만, 저 미소는 마지막 대결을 앞두고 결의에 찬 모습이지만 이미 패배를 충분히 예감하고 있는 듯하다. 이 결전이 자신에게 치명타가 될 수도 있다는 것을 그녀는 알고 있었다. 그러나 그녀는 피하지 않았다.

"양쪽 모두가 온전히 자유로워야 해요."라던 노라의 말은 정확했다. "인형의 집"을 나왔지만 집 밖 세상은 여성들이 여전히 인형일 것을 요구하는 인형의 나라였다. 인형의 나라에서는 아무도 자유롭지 않았다. 노라의 가출은 이기적인 것이 아니라 인형의 나라에 갇힌 사람들을 해방시키기 위한 위대한 한걸음이었다.

영화감독 루이스 부뉴엘의 말처럼 지금 우리가 살고 있는 세상이 최고의 세상이 아니다. 그 불완전한 세상의 경험에서 유래한 관념

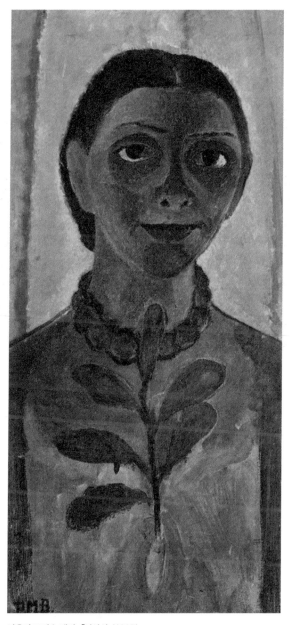

파울라 모더손 베커, 「자화상」(1907)

파울라 모더손 베커, 「소녀와 아이」(1902)

들이 최고의 것일 리 없다. 여자의 남자에 대한 생각, 남자의 여자에
대한 생각, 남자 스스로에 대한 생각, 여자 스스로에 대한 생각은 끊
임없이 섬세하게 반성되어야만 한다. 남자의 도리도, 여자의 도리도
세상에 따로 있는 것이 아니다. 있다면 다만 인간의 도리가 있을 뿐
이다.

파울라 모더손 베커
Paula Modersohn Becker, 1876-1907

화가의 자화상(1897년)

아무리 재능이 많아도 여성이 화가가 된다는 것이 매우 어렵던 시절의 안타까운 희생양이 된 화가. 그녀의 마음속에는 예술에 대한 뜨거운 열정과 현대 사조를 이해하는 탁월한 재능이 있었음에도 불구하고 꽃을 피우지 못했다. 세잔, 고갱 등의 그림에 큰 감명을 받았고, 독창적인 '모던'한 방식을 만들어 냈다. 열 살 연상의 풍경화가 오토 모더손과는 미술에 대한 견해 차이, 예술가로서의 자유에 대한 갈망 등으로 결별을 했었다. 힘든 시간을 버티고 있을 때 자신을 찾아온 남편을 받아들여 아이를 얻었지만, 아쉽게도 다음 해에 짧은 삶을 마쳤다.

그대는 이해한다, 가득한 과일들을. 그대는 과일들을 접시 위에 얹어 놓고 그 빛깔로 그 무게를 가늠했다. 또한 과일을 바라보듯이 여인들과 아이들을 바라보았으며 그들은 그처럼 내면으로부터 우러나와 그 존재의 형태가 되었다.
— 라이너 마리아 릴케, 「파울라 모더손 베커를 위한 진혼곡」에서

역사

헨리크 요한 입센

Henrik Johan Ibsen 1828-1906

헨리크 요한 입센(1898년)

노르웨이 극작가 입센은 활동 당시에도 거장 대접을 받았지만 스웨덴의 스트린드베리를 경쟁자로 생각하며 항상 열심을 다했다. 입센을 존경했던 노르웨이 화가 뭉크는 『인형의 집』의 무대 배경을 그리기도 했다. 여성 참정권이 논의되기 시작하던 시절, 독립적이고 자유를 주장하는 여성에 대한 예술계의 평가는 매우 부정적이었다. 남자를 현혹시켜서 파멸시키는 팜파탈이 그런 예술적 대응물인데, 입센은 『인형의 집』을 통해 완전히 새로운 여성상을 제시한다.

> "행복한 적은 없어요. 행복한 줄 알았을 뿐이죠. 당신은 지금까지 내게 잘해 주었어요. 하지만 우리 집은 한낱 놀이방에 지나지 않았어요. 나는 친정에서는 아버지의 인형이었고, 여기에 와서는 당신의 인형에 불과했어요. (……) 그런 것은 이제 믿지 않아요. 무엇보다 우선 내가 하나의 인간이란 사실이 중요해요."
>
> — 헨리크 입센, 『인형의 집』에서

17

상실, 굴욕, 죄책감
그리고 사랑

베른하르트 슐링크의 『책 읽어 주는 남자』와 게르하르트 리히터의 「루디 삼촌」

가해자와 피해자가 모두 한 가족

흐릿하지만 분명히 알 수 있다. 제복을 입은 청년이 환하게 웃고 있다는 것을. 그리고 신입생 교복처럼 겉도는 저 제복이 악명 높은 나치의 제복이라는 것도. 이 청년은 사진을 찍은 뒤 얼마 안 되어 전사했다.

독일 회화의 거장 게르하르트 리히터가 작품을 발표한 것은 1965년. 유대인 학살에 주도적인 역할을 했던 일급 전범 아돌프 아이히만이 도피 생활 십오 년 만에 체포되어 처형되고(1962), 철학자 한나 아렌트가 이에 대해 쓴 『예루살렘의 아이히만』(1963)에서 '악의 평범성'을 주장해 논란을 일으키던 시점이었다. 그림은 시대의 예민한 문제를 건드리고 있었다.

흐릿한 기억 너머의 그것처럼 흔들리듯 그려진 그림 속의 주인

공은 리히터의 외삼촌인 루돌프 쇤펠더(Rudolf Schönfelder)이다. 한나 아렌트가 '악의 평범성'이라는 용어로 적절하게 지적했듯이 극악무도한 살상을 저질렀던 나치스트들은 특별한 사람들이 아니었다. 저렇게 해맑은 웃음을 웃는 보통 사람들이 나치의 살상에 아무 죄의식 없이 가담했다.

리히터는 「마리안네 이모」도 그렸다. 마찬가지로 물감이 채 마르지 않은 상태에서 마른 붓질을 해서 고의적으로 흐릿하게 그린 그림이다. 그림 속에는 단발머리 소녀가 활짝 웃고 있는데, 그 품에 안겨 있는 것은 생후 사 개월 된 어린 조카 리히터였다. 정신 질환을 앓고 있던 마리안네는 정신과 연구소에 보내져 강제 불임수술을 받고 그곳에서 죽는다. 나치의 정신병자 실험의 일부였다.

나치는 유대인들만 죽인 것이 아니었다. 독일 민족의 영광을 위해 함량 미달이라고 생각되는 사람들의 목숨을 빼앗는 것을 아무렇지도 않게 생각했다. 정신병자들의 안락사와 불임 시술을 담당했던 의사 중 한 명이었던 하인리히 오이핑거는 리히터의 첫 번째 아내의 아버지였다. 가해자와 피해자가 모두 한 가족이었다.

그림 속에서는 모든 것이 불확실하다. 구 동독의 주요 도시 드레스덴 출신인 리히터는 1961년 베를린 장벽이 생기기 직전에 서독으로 왔다. 사회주의 동독에서 자본주의 서독으로 넘어오면서 리히터는 자신의 작품 세계를 동독의 사회주의 리얼리즘에 대변되는 '자본주의 리얼리즘'이라고 불렀다. 이 시기 회화가 부딪힌 가장 심각한 도전

게르하르트 리히터, 「루디 삼촌」(1965)

게르하르트 리히터, 「마리안네 이모」(1965)

중 하나는 당시 급발전하고 있는 사진의 도전이었다. 당시 사진의 가
장 큰 장점은 그대로의 사물을 옮겨 보여 주는 재현(representation)의
능력이라고 여겨졌다. 사진의 발전에 맞서서 회화가 내놓은 대안의 하
나는 사진이 표현하지 못하는 인간의 정신적인 영역을 표현하는 추
상화였다. 또 다른 답 중 하나는 사진만큼의 재현 능력이 있음을 보
여 주는 극사실주의였다.

마리안네 이모의 오래된 사진

리히터는 제3의 길을 갔다. 극사실주의에서처럼 이미지는 보존
하되 추상화처럼 사진이 할 수 없는 걸 하는 것이었다. 그 결과가 지
금 우리가 보는 것같이 사진을 옮겨 그리되 사진이 할 수 없는 흐릿
하면서도 회화적인 필체의 맛을 느끼게 하는 이미지들이었다. 이러
한 과정을 통해 얻어진 흐릿한 이미지는 다른 감성을 자극한다. 그림
의 기초가 된 것은 가족들이 간직하고 있던 작은 흑백사진들이고, 리
히터가 잘 기억하고 있을 친척들이지만 흐릿하게 그려져 그 생김새를

영화 「더 리더」(2008)에서 미하엘이 한나에게 책을 읽어 주는 장면

알아보기는 쉽지 않다. 삼촌과 이모의 모습을 잘 안다는 확신을 가지고 그렸다기보다 차라리 그들이 누구인지 알 수 없다는 고백을 하는 것처럼 보인다.

나치의 악행에 동조했던 작은 나치들

리히터가 열세 살이 되던 해 전쟁은 끝났고, 그의 소년 시절은 전쟁 잔해를 치우면서 흘러갔다. 패전국 독일을 만든 것은 아버지, 삼촌들이었다. 그들은 나치의 악행을 방조하거나 동조했던 수많은 '작은 나치'들이었고, 여전히 살아 있었다. 리히터의 그림은 우리

에게 질문을 던진다. 이들은 누구인가? 살가운 피붙이들이자 동시에 살인 방조자, 동조자들이었던 '작은 나치'들인 이들을 어떻게 볼 것인가? 피붙이인 전범들을 어떻게 처리할 것인가는 독일의 철저한 역사적 반성과 궤를 같이하는 문제이다. 그토록 자상하기만 한 나의 아버지, 나의 삼촌은 어떻게 그 잔인한 범죄에 가담했는가? 그리고 그들을 비판하는 후손의 마음은 또 어떠한가? 법률학자 출신 소설가 베른하르트 슐링크의 소설 『책 읽어 주는 남자』(1993)는 이에 대한 진지한 답을 모색한다.

소설의 주인공 미하엘이 첫사랑과 재회하는 것은 1965년. 칠 년 전 열다섯 살 소년이었던 그는 서른여섯 살의 한나와 사랑에 빠졌었다. 한나의 깊은 마음은 무엇이었는지 알 수 없었지만 그는 그녀를 사랑했다. "책 읽어 주기, 샤워, 사랑 행위 그리고 나서 잠시 같이 누워 있기." 이것이 그들의 비밀스러운 만남의 의식이었다. 소년은 또래보다 빨리 어른이 되었다. 그러나 서른여섯의 여자를 이해하기엔 너무도 미숙한 나이였다. 그 사랑은 그녀가 떠나 버리면서 불현듯 끝났다. 상실감, 굴욕감, 죄책감과 그리움이 뒤엉킨 복잡한 감정을 가진 채 소년은 성장을 해서 법학을 전공하는 사람이 되었다. 그리고 그 사랑의 의미를 이해하고 용서하는 과정이 그의 삶의 전부가 되었다.

첫사랑의 그녀를 다시 만난 곳은 아무도 예기치 못했던 장소, 바로 전범 재판소였다. 1922년생인 그녀는 스물한 살에 미쓰비시 같은 전범 기업인 지멘스에서 일했으며, 후에 나치 친위대에 들어가 아우슈비츠와 크라카우 근교의 작은 수용소에서 감시원으로 근무했던

'작은 나치'였던 것이다. 전쟁이 끝난 후 그녀는 그 과거를 숨기며 여기저기 떠돌아다니며 살았다. 그들의 사랑도 그런 정처없는 흘러감 속에서 이루어진 짧은 만남이었다. 그녀가 돌연 사라진 것도 자신의 정체가 발각되는 것이 두려워서였다.

한나를 포함한 법정에 선 '작은 나치'들은 모두 자신들은 죄가 없고 아돌프 아이히만처럼 다만 명령에 따랐을 뿐이라고 주장했다. 한나 아렌트가 '악의 평범성'이라는 용어로 설명한 것처럼, 비인간적인 구조 속에서는 평범한 사람들도 죄의식 없이 악행에 동참했고 스스로 생각할 기회를 포기했다. 그것은 지나간 과거의 사건이 아니라 지금 현재 법정에서 벌어지는 사건이기도 했다. 그들은 자신의 죄를 덮기 위해 다른 잘못을 더하고 있었다.

다른 피고인들은 악의적으로 한나를 주모자로 몰아갔고, 자신들은 단지 명령에 따랐을 뿐이라며 책임을 회피하는 전형적인 '작은 나치'들의 태도로 일관했다. 재판에 참여한 사람들 모두 일종의 '마비 증세'를 보였다. 비인간적이고 잔인한 것이 일상화될 때 사람들은 비인간적 것을 비인간적인 것으로, 잔인함을 잔인함으로 느끼지 못하는 무감각 상태에 빠져든다. 앞장에서 보았던 장 발장 식의 치열한 양심 추구는 없었다.

다른 '작은 나치' 피고인들은 빠져나갔지만 한나는 십팔 년형이라는 중형을 선고받는다. 그러나 그녀는 항소하지 않고 수감 생활을 시작한다. 미하엘만은 그녀가 그런 중형을 받아야 할 사람이 아니라

는 것을 잘 알고 있었다. 한나가 통솔자인 결정적인 증거는 그녀가 보고서를 작성했기 때문이라는 것인데, 한나는 보고서를 작성하지 않았다. 아니, 할 수 없었다. 한나는 글을 읽지도 쓰지도 못했다. 문맹이 그녀의 진짜 비밀이었다. 그러나 무슨 이유에서인지, 이 사소한 비밀이 드러나는 것이 싫었던 그녀는 보고서 작성이 본인의 일이었다고 인정했다. 기소장도 제대로 읽지 못한 그녀는 적절한 방어도 해내지 못했다. 사랑에 빠진 소년에게 끝없이 책을 읽어 달라고 부탁했던 것도 글을 몰랐기 때문이었다. 작은 잘못을 정정하지 못해서 그녀는 큰 죄를 뒤집어 쓰게 된 것이다.

과거에 대한 철저한 단죄는 좋은 미래의 조건

법정에서의 만남 이후 미하엘은 한나를 잊을 수가 없었다. 질긴 사랑은 그를 놓아 주질 않았다. 다른 여자를 만나 결혼을 해서 예쁜 딸을 얻었지만 결국 이혼하고 만다. 그는 한나를 사랑했다. 그런데 한나는 범죄자였다. 그가 평생을 사랑한 여인은 모두에게 지탄받는 나치 범죄자였다. 리히터가 어린 시절 그토록 따랐던 삼촌도 나치였다. 사랑과 범죄자에 대한 유죄판결은 양립할 수 없는 것처럼 여겨졌다. 유죄판결을 받은 사람을 사랑했기 때문에 자신도 유죄라고 느꼈다. 그는 한나에 대한 사랑 때문에 겪은 고통이 "자기 세대의 운명이고 독일의 운명"이라는 사실을 깨닫는다.

리히터와 마찬가지로 소설의 주인공 미하엘은 사실 전쟁에 직

접적인 책임이 없는 세대였다. 직접적인 가담자들이거나 방조자들이었던 부모 세대들에 대해서 "수치"라는 판결을 내렸다. "수치심"은 단순히 타인을 향한 감정이 아니다. 그것은 그런 존재와 연관된 자신을 향하는 감정이기도 하다. 수치심은 부모 세대가 행한 일에 대한 "연대 책임"을 느끼는 것이었고, 문제를 바로잡는 것은 젊은 세대의 과제가 되었다. 불평등과 차별이 존재하는 곳, 편 가르기를 해서 남을 원망하는 사회, 강한 인간을 중심으로 사회 성원을 줄 세우는 사회에서는 언제든지 나치즘이 자라날 수 있기 때문이다. 사랑하는 사람들을 더 이상 나치즘, 거짓, 위선의 세계에 빠뜨리지 않게 하기 위한 절실한 노력이 그의 삶의 과제였다.

한나가 수감된 십팔 년이란 세월은 그 과제를 풀어 가는 시간이었다. 그는 여전히 문맹인 한나를 위해서 책을 읽고 녹음한 카세트테이프를 보내 주었다. 이제 응답이라도 하듯, 감옥에 있는 동안 한나는 글을 배웠다. 작가는 "문맹은 미성년 상태를 의미한다."라고 말한다. 글을 배우고 나서야 비로소 한나는 그 미성년의 상태에서 벗어난다. 읽는 법을 배운 뒤 한나는 강제수용소에 대한 여러 책들을 읽기 시작했다. 그녀의 나머지 삶은 오로지 자신의 과거를 이해하는 데 바쳐졌다.

한나는 재판 중에도 깨닫지 못한 자신의 잘못을 깨닫는다. 명령을 수행하기 이전에 인간이 해서는 안 되는 일이 있다는 것을 스스로 생각해야 했다는 점이다. 한나의 마지막은 오이디푸스적이었다. 출소 전날 그녀는 자살한다. 그녀는 형기를 마침으로써 공식적으로는 죗값을 치렀다. 그러나 오이디푸스가 패륜을 저지른 스스로를 단죄하듯,

한나는 사회 복귀를 포기함으로써 자신의 시대를 인간적으로 단절시켰다.

미하엘은 그녀에 관한 글을 쓰면서 마침내 용서에 이른다. 그에게 그 시간은 사랑과 유죄판결이 모순적이지 않다는 것을 깨닫는 시간이었다. '작은 나치'들의 찬동과 방조 속에서 히틀러는 세계사적인 악마로 자라났다. '작은 나치'들은 그들의 주장처럼 단순히 명령에만 따른 수동적인 존재들이 아니다. 결국 그들은 스스로 인간적, 도덕적 판단을 내리는 것을 포기함으로써 악을 구조화하는 데 일조했다.

작은 부분까지 철저히 반성하지 않으면 언제든지 악은 다시 반복될 수 있다. 과거 세대에 대한 철저한 단죄는 과거에 관한 일이 아니라 좋은 미래를 만드는 일이다. 그리고 그 대상에 대한 올바른 사랑임을, 둘 다 인간적인 삶을 살 수 있는 유일한 방법이다.

게르하르트 리히터
Gerhard Richte, 1932-

게르하르트 리히터

동독 출신의 독일 화가로 1961년 서독에 정착했다. 1963년에는 소비문화에 대한 저항으로 지그마르 폴케, 콘래드 피셔 루엑과 함께 '자본주의 사실주의 운동'을 벌였다.

과거의 아련한 추억을 떠올리게 하는 그의 '사진 회화'들은 1960년대 사진을 모은 자신의 사진첩 『아틀라스』의 사진을 캔버스 위에 비춘 다음에 윤곽을 그리고 안료를 흐릿하게 입힌 작업들이다. 그리하여 움직이는 물체를 찍은 것 같은 흔들리는 이미지를 전달한다.

나는 어떤 목표도, 어떤 체계도, 어떤 경향도 추구하지 않는다. 나는 어떤 강령도, 어떤 양식도, 어떤 방향도 갖고 있지 않다. (……) 내가 무엇을 원하는지 모르겠다. 나는 일관성이 없고, 충성심도 없고, 수동적이다. 나는 무규정적인 것을, 무제약적인 것을 좋아한다. 나는 끝없는 불확실성을 좋아한다.

베른하르트 슐링크

Bernhard Schlink, 1844-

베른하르트 슐링크

독일의 현대 소설가. 헌법재판소 판사와 베를린 훔볼트 대학교 법대 교수를 지냈고, 아버지는 나치 시절에 해직당한 신학대 교수였다. 이러한 작가의 이력이 배경에 녹아 있는 소설 『책 읽어 주는 남자』는 영화 「더 리더」(2008)의 원작 소설로 세계적인 베스트셀러가 되었다. 역사가 사회를 옭아매듯, 한나가 남긴 상처도 소년을 껍데기 속에 가두면서 삶의 그늘은 반복된다.

비행기의 엔진이 고장났다고 해서 그것이 비행의 끝은 아니다. 비행기는 날아가던 돌멩이처럼 하늘에서 떨어지지 않는다. 비행기는 계속해서 미끄러지듯이 날아간다. 그해 여름은 우리 사랑의 활공 비행이었다. 아니, 그것은 우리의 사랑이 아니라 오히려 한나를 향한 나의 사랑이라고 해야 할 것이다. 나에 대한 그녀의 사랑에 대해서 나는 아무것도 모른다.

우리는 책 읽기와 샤워, 사랑 행위, 그리고 나란히 눕기로 이어지

는 우리의 의식을 그대로 유지하고 있었다.

—『책 읽어 주는 남자』에서

18

힘겨운 시대를
희망으로 가로지르기

박완서의 『나목』과 박수근의 「나무와 여인들」

한국 문화사 최고의 만남

한국 사람이라면 누구나 마음 한구석에 박수근을 한 조각씩 지니고 살아간다. 고향 집, 고향 어귀의 시골, 장터 사람들, 빨래터 아낙네들, 아이 업은 단발머리 소녀, 그리고 소와 소년들…… 이런 이름들과 함께 떠오르는 소박한 정경의 기시감. 햇빛에 달구어진 화강암의 따뜻하고 꺼칠꺼칠한 질감. 이런 것들은 박수근이라는 이름과 관련된다.

박수근을 칭하여 '국민 화가'라 하는 것은 우리가 오랫동안 한국적인 것이라 느껴 오던 바로 그것들을 그림 속에서 보여 주기 때문이다. 박수근 그림이 가지는 당대적인 의미를 가장 잘 보여 주는 것은 바로 소설가 박완서의 글이다. 박완서를 통해 한국 미술의 주인공 박수근은 한국문학의 주인공이 되었다.

박수근과 박완서라니! 듣기만 해도 가슴 설레는 이름들이다. 『나목』은 우리 문화사에서 보기 드문 미술과 문학의 행복한 조우의 순간이다. 박완서는 박수근을 모델로 한 이 소설로 데뷔했고, 박수근은 박완서의 소설을 통해 영원히 서가를 장식하는 기념비적 존재가 되었다. 박수근과 박완서는 한국전쟁의 한복판, 용산의 PX에서 만났다. 한 사람은 미군들의 초상화를 그리는 '환쟁이'였고, 또 한 사람은 초상화 주문을 받는 점원이었다. 후에 그 환쟁이가 한국 최고의 화가가 되리라는 것을, 그 어린 점원이 한국 문단의 거목이 되리라는 것을 그때 누가 알았겠는가? 『나목』이 발간된 것은 1970년. 화단에서 박수근에 대한 본격적인 재평가가 있기 전의 일이니, 박수근의 작품을 읽어 내는 박완서의 안목이 깊다고 할 수밖에 없다.

박완서의 안목은 바로 그가 가지고 있는 위대한 상식의 힘에서 비롯된다. 박완서에게는 '인간이라면 그 순간 응당히 그래야 할 바'가 무엇인지에 대한 분명한 기준이 있다. 그것은 때로 세속적인 도덕과 이데올로기를 뛰어넘는 위대한 것으로, 세상에 대한 폭넓은 통찰과 인간에 대한 깊은 이해를 근간으로 한다. 그 상식의 심지가 굳건하기에 박완서의 주인공들은 때로는 쉽게 상처받고 때로는 터무니 없이 당당하다. 『나목』의 여주인공 이경 역시 그러하다.

어리석지 않게 선량한 눈을 가진 화가

소설의 주인공 이경은 꿈 많은 여대생이었다. 1950년의 여대생

이라는 말은 많은 것을 함축하고 있다. 유복하고 진취적인 집안의 상당한 재능을 가진 처녀를 의미했다. 아쉬울 것 하나 없는 그녀의 청춘이 이제 막 빛나려던 순간, 전쟁은 모든 것을 앗아 갔다. 여름으로 짙어 가던 청춘의 푸르름은 포탄 소리와 함께 사라지고 '회색의 삶'만이 덩그러니 남았다. 모든 것이 피폐해진 절망적인 회색의 삶.

그토록 살갑던 두 오빠들을 한꺼번에 잃은 것만으로도 견딜 수 없을 텐데, 누구도 그녀를 탓하지 않지만 그녀 스스로 그 죽음에 원인을 제공했을지도 모른다는 깊은 자책감이 마음속에서 곪아 가고 있었다. 세상은 미쳐 돌아가지만 청춘의 가슴은 여전히 뛰고 있었고, 난리 통에 자식을 잃고 모든 것에 무감각해진 엄마처럼 살 수는 없었다. 울래야 기대어 울 데 없는 막막한 처지이지만 그녀는 삶의 '황홀한 빛들'에 대한 꿈을 버릴 수 없었다. 왜냐하면 이 '황홀한 빛들'은 청춘의 상식적인 색들이니까.

그 꿈은 '어리석지 않게 선량한 눈'을 가진 화가 옥희도(박수근을 모델로 한 인물)와의 은밀한 사랑으로 폭발한다. 예술이 유보된 남자와 청춘이 유보된 여자의 허락되지 않은 사랑. 그것은 삶을 행복하고 '재미있고 싶은' 안타까운 마음의 애달픈 펄떡거림이다. 소설 속에서 두 사람이 소소한 밀회를 즐기는 순간만은 빨갛고 노란 색채가 살아나는 것으로 묘사된다. 절망의 '회색'과 '황홀한 빛들'이라는 색채 대비가 소설의 주요 모티프가 되면서 박완서의 소설은 박수근의 그림을 끌어들인다.

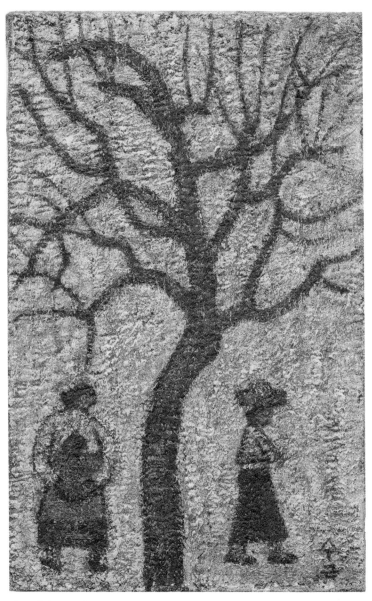

박수근, 「나무와 두 여인」(1962)

그러나 이미 결혼을 한 옥희도의 고운 아내를 보게 된 순간, 이경이 본 황홀한 빛들은 덧없이 사라진다. 그리고 그 순간은 이경이 화가 옥희도, 즉 박수근의 실제 그림을 처음 본 순간이기도 하다. 안타까운 사랑이 조금씩 보여 주던 실낱같던 황홀한 빛마저도 박수근 그림의 덤덤한 무채색으로 변하고 말았다. 처음 그림을 보았을 때 주인공의 눈에 들어온 것은 "무채색의 불투명한 부연 화면"이었다. 꽃도 잎도 열매도 없는 "한발(旱魃)에 고사한 나무"를 그린 그림. 그 나무는 "잔인한 태양 광선도 없이 말라 죽은" "태생적인 고목(枯木)"이었다. 피폐한 시절을 살았던 꿈 없는 사람들의 모습에 다름 아니었다. 절망적인 회색의 삶을 거부하던 이경에게는 잔인할 정도로 현실을 닮은, 실망스러운 그림이었다.

물론 1950~1960년대, 박수근의 작품을 낯설게 보았던 것은 젊은 박완서만이 아니었다. 박수근의 화풍은 당시 화단의 주요 화풍과 거리가 멀었다. 광복을 맞이하고도 미술계에서는 일제 강점기의 영향력이 쉽게 사라지지 않았다. 얼핏 보면 박수근이 그린 농민들은 당시 일제강점기 시절 관변에서 권장되었던 '향토색'적인 소재를 반복하는 것처럼 보이기도 한다. 일제는 식민지 조선의 미술가들에게 '향토색'을 가장 중요한 덕목으로 권장했다. 근대화되고 도시화되는 일본과 대조되는 농업 국가로서의 조선, 즉 일제의 식민 통치를 받아들일 수밖에 없는 미개발된 국가의 이미지를 '향토색' 찬양이라는 미명하에서 만들어 내려 했다.

소재상으로는 유사해 보이지만, 박수근의 그림은 이런 정책적인

것과는 거리가 멀다. 해방이 되고 나서도 죽음을 맞이하는 1965년까지 이십여 년간이나 동일한 소재를 반복해 온 것은 박수근이 "가난한 사람들의 어진 마음을 그려야 한다는 극히 평범한 예술관을" 자신의 신념으로 여겼기 때문이다. 그리고 그 가난하고 어진 마음에 어울리는 새로운 표현법을 찾아냈다. 박수근이 구사한 화면의 독특한 질감, 단순한 색조에 평면성이 강조된 독창적인 기법은 지나치게 새로워 당시에는 낯설어 보였다.

박수근은 미술계에 학연도 지연도 없었다. 그 말 많은 대한민국 미술 전람회에 계속 응모했던 것은 그것이 자신이 미술계에서 이름을 알릴 수 있는 유일한 방법처럼 보였기 때문이다. 그러나 박수근은 열두 번 응모해 초기 세 차례 낙선, 단 한 번 특선, 그리고 여덟 번 입선한 만년 입선 작가로 남았다. 당시 평론가 이경성과 최순우 외에 그의 작품을 제대로 알아보는 한국 사람들은 없었다. PX 근무 시절에 알게 된 미국인 후원자들이 간간이 그의 작품을 사 줄 뿐이었다. 가난은 오랫동안 박수근의 집 문 앞에서 서성였다.

수심엔 봄에의 향기가 애닯도록 절실한 나목

사람들이 박수근의 그림을 이해하기 위해서는 더 많은 시간이 필요했다. 자신의 삶에서 더 이상 '황홀한 빛들'을 찾지 않았던 탓이었을까? 소설 속의 이경은 매우 현실적인 사랑을 선택하고 결혼을 한다. 중산층의 평온한 삶을 살던 이경이 다시 박수근의 그림을 보게

박수근, 「절구질하는 여인」(1950년대)

된 것은 십여 년이 흐른 후 1965년 화가의 유작전에서이다.

소설에서 박완서가 언급하는 작품은 「나무와 두 여인」이다. 이 작품을 보면서 소설 속 주인공은 못 견디게 아렸던 청춘과 한 시대의 의미, 그리고 박수근의 작품 세계를 비로소 이해하게 된다. 지난날 "한발(旱魃) 속의 고목"으로 보였던 나무가 사실은 "이제 막 마지막 낙엽을 끝낸 김장철의 나목이기에 봄은 아직 멀건만 그의 수심엔 봄에의 향기가 애닲도록 절실한 나목(裸木)"이었음을 깨닫게 된다.

그 나목이 헐벗을지언정 그토록 의연할 수 있었던 이유는 '봄에의 믿음'이 있기 때문이었다. 단색조의 그림이지만 단조롭거나 차갑지 않고 오히려 도탑고 정겨운 느낌을 주는 것은 그것이 절망의 색이 아니라 묵묵한 기다림의 색, 희망의 색이기 때문임을 이경은 마침내 이해하게 된다. 박완서의 탁월한 통찰이다. 그리고 소설의 주인공은 "홀연히 옥희도 씨가 바로 저 나목이었음을" 깨닫게 된다. "불우했던 시절, 온 민족이 암담했던 시절, 그 시절을 그는 바로 저 김장철의 나목처럼 살았음"을 깨닫고 자신은 "부질없이 피곤한 심신을 달랠 녹음을 기대하며 그 옆을 서성댄 철없던 여인이었을 뿐임"을 깨닫는다.

박수근이 그린 마을 풍경은 어디라고 꼭 집어 말할 수가 없다. 강원도 사람이건, 서울 사람이건, 부산 사람이건 그의 그림 앞에 서면 그저 각자 '우리 동네'를 떠올린다. 인물들도 마찬가지이다. 아내 김복순이 몇 시간씩 모델을 서 주곤 했지만 박수근은 그 고운 얼굴을 그리지 않았다. 그저 하얀 무명 한복을 입은 한 여인, 어려움 속에서

꿋꿋이 살아가는 여인을 그렸을 뿐이다.

박수근의 아내 사랑은 유명하다. "물질적으로는 고생이 되겠으나 정신적으로는 당신을 누구보다도 행복하게 해 드릴 자신이 있습니다. 나는 훌륭한 화가가 되고 당신은 훌륭한 화가의 아내가 되어 주시지 않겠습니까?"라는 아내 김복순에게 보내는 박수근의 편지는 칠십년이 훨씬 지난 지금 읽어 보아도 손발이 오글거릴 정도로 다정하다. 박수근은 사람들의 개성 있는 표정보다도 전체적인 윤곽을 덤덤하게 표현하기를 좋아했다. 그것은 묵묵히 세월을 견뎌 온 사람들에 대한 동시대인의 구들장처럼 은근하고 뜨듯한 애정 표현이기도 하다. 그래서 늘 박수근의 온도는 훈훈하다.

박수근 덕분에 한국 사람들은 근대화 이전의 돌아가고 싶은 고향 풍경, 만나고 싶은 고향 사람들의 원형을 가지게 되었다. 박수근은 한국적인 촉감을 현대적인 시각언어로 표현하는 데 성공한 '가장 한국적인 서양화가'로 평가받는다.

박수근은 스스로에게 아름다운 돌, 미석(美石)이라는 호를 붙였다. 젊은 시절 그는 기와편이나 암막새 등 한국 전통 유물의 탁본을 여러 번 뜨면서 연구를 거듭했다. 그는 "우리나라의 옛 석물, 즉 석탑, 석불 같은 데서 말할 수 없는 아름다움의 원천을 느끼며 조형화에 도입"하려고 애썼다고 말한다. 우리나라 어디에서나 볼 수 있는 화강암 같은 오톨도톨한 화면의 질감과 단순하고 우직한 선은 이러한 노력의 산물이다.

언제나 겨울이 되면 박완서가 읽어 준 박수근의 의미가 더 많이 느껴진다. 봄에 새잎을 틔우기 위해서 전지를 한 가로수들은 상고머리를 한 옛날 시골 아이들처럼 껑충하다. 저 나무들을 단순한 메마른 겨울 나무가 아니라 "봄에의 믿음"을 가진 속 깊은 나무들로 바라볼 수 있는 것은 박완서의 힘이다. 박수근의 그림을 닮은 익명의 나목들은 말없이 새봄을 기다리며 속 깊은 나이테를 늘려 가고 있을 터이다.

박수근

朴壽根, 1914-1965

박수근

한국을 대표하는 '국민 화가'로 강원도 양구에서 태어났다. 자신의 호를 '아름다운 돌', 미석(美石)이라 할 만큼 한국의 석물(石物)들을 사랑했다. 어려운 환경 속에서도 화강암처럼 오돌도톨하게 지내며, 질감이 살아 있는 황토색의 고즈넉한 풍경에 아이를 업은 새댁, 빨래하는 여인 등의 추억 어린 풍경을 담았다.

> 일전에 당신이 우리 어머니와 빨래하러 같이 갔을 때 어머니 점심을 가져간다는 핑계로 빨래터에 가서 당신을 자세히 보고 아내로 맞아들이려고 마음으로 결정했습니다. 나는 그림 그리는 사람입니다. 재산이라곤 붓과 팔레트밖에 없습니다. 당신이 만일 승낙하셔서 나와 결혼해 주신다면 물질적으로는 고생이 되겠으나 정신적으론 당신을 누구보다도 행복하게 해드릴 자신이 있습니다. 나는 훌륭한 화가가 되고 당신은 훌륭한 화가의 아내가 되어 주시지 않겠습니까?
> ― 박수근이 김복순에게(1939)

박완서

朴婉緒, 1931-2011

박완서

경기도 개풍에서 태어나 숙명여고를 졸업하고, 1950년 서울대학교 국문학과에 입학했으나 한국전쟁을 맞았다. 마흔 살에 《여성동아》 장편소설 공모에 『나목』이 당선되어 등단했다. 작품으로 『그 많던 싱아는 누가 다 먹었을까』, 『아주 오래된 농담』 등이 있으며, 한국문학작가상, 이상문학상, 대한민국문학상, 이산문학상, 현대문학상, 동인문학상, 대산문학상, 황순원문학상 등을 수상했다.

그는 흰 사기잔에 노르께한 정종을 자작으로 따라 맛나게 들이마시고 나서 나를 보고 무슨 말을 할 듯이 하더니 빙긋 웃고 말았다. 눈이 따뜻하게 풀려 있었다. 나도 무슨 말을 하려다 말고 조심조심 전골만을 뒤적였다. 차분한 분위기에 쾌적한 온도와 맛난 냄새와 사랑하고픈 사람에게 시중드는 시간을 나는 마치 섬세한 유리그릇처럼 소중히 다루고 있었다.

—『나목』에서

에필로그 | 나의 오래된 사랑 문학

언제나 그렇듯이, 나의 책은 많은 사람들과의 고마운 인연 속에서 태어난다. 민음사와 함께한 첫 책 『러시아 미술사』가 나온 게 2007년이니 얼추 십 년이 다 되어 간다. 늘 책을 정성껏 만들어 주니 원고를 쓰는 동안의 수고로움은 책을 보면 눈 녹듯이 사라진다. 손에 책이 잡히기까지 내가 늘 토로하는 불만이 하나 있었다. 책이 너무 두껍다는 불만.

내가 언제나 꿈꾸는 것은 여성분들이 핸드백에 넣고 다니면서 전철에서도 읽을 수 있는 책(이 표현은 십 년 전에는 아주 합당했다.), 그러니까 내용이 아니라 책의 생김새가 소프트하고 가벼운 책이었다. 그렇게 늘 친숙하게 독자들 옆에 있고 싶었는데, 어찌된 일인지 매번 500쪽이 넘는 두꺼운 책들이 내 손에 쥐어졌다. 누구 탓을 하랴. 책이 두꺼워진 원흉은 바로 나인 것을. 원고에 그림까지 들어가니 이번에도 책이 뚱뚱해지고 말 참이었다.

얼마 전에 프랑스 영화 「다가오는 것들」을 보니(2016), 또 한 번 소프트하고 가벼운 책에 대한 열망이 솟아났다. 영화의 주인공은 고 등학교 철학 교사인데, 그녀가 너무도 자연스럽게 버스에서 아도르노 를 읽으면서 가는 장면이 나온다. 버스 안의 아도르노라니! 안 그래도 매력적인 여배우 이자벨 위페르가 연출한 그 지적이면서도 세련된 풍 경이라니! 그리고 이번에는 그 소원이 이루어졌다. 욕심껏 쓴 원고를 버리기는 아까웠고, 그 대신 책이 쌍둥이로 태어난 것. 두 권으로 나 누어진 책은 '그림과 문학으로 깨우는 감성 인문학'이라는 부제를 달 고 나왔다. 1, 2라는 번호가 붙었으나 순서나 중요성을 의미하지는 않 으므로 관심 가는 주제를 먼저 선택해서 읽어도 좋다.

책을 이렇게 만드는 데는 편집자 양희정 부장님과 디자이너 김 형균 님의 공이 컸다. 그리고 늘 좋은 책을 만들어 주시는 민음사 박 근섭 대표님, 박상준 대표님에게도 감사를 드린다. 그리고 "이진숙의 접속! 미술과 문학"이라는 제목으로 글의 연재 지면을 허락해 주신 《중앙SUNDAY》의 정형모 부장님께 감사드린다. 다양한 장소에서 내 강의를 들어 주시는 모든 분들께도 감사의 말씀을 전한다. 강의실에 서의 교감과 공감 속에서 책은 디테일을 갖추어 간다. 이번에도 표지 이미지로 작품 수록을 허락해 주신 홍경택 화가에게 큰 감사를 드린 다. 그의 작품 덕분에 이 책이 더욱 빛나게 되었다.

이 년 정도 준비한 책이 2016년 여름에 마무리가 되었다. 모두 가 폭염 속에서 힘들어할 때 시원한 작업실을 선뜻 내주신 강릉의 박 동일 화가님과 서정현 교수님에게도 감사드린다. 또 책의 초고를 정성

껏 읽고 오탈자를 잡아 준 '고래 소녀' 이유림 양에게도 큰 감사를 드린다. 꿈을 향해 부지런히 정진하는 모습이 아름다운 내 조카는 이 책에 있을 법한 작은 오류들을 잘 잡아 주었다.

언제나 꿋꿋하게 작업을 이어 갈 수 있도록 도와주는 나의 편 서연종 씨와 딸 현수, 아들 성원, 그리고 어머님 오숙형 여사에게 큰 감사와 사랑을 전하고 싶다. 또 가족의 일원이 되어 준 나의 반려견 호크니(Hockney)에게도 큰 사랑을 전한다. 한때 유기견이었던 사랑스러운 호크니는 나의 생각이 더 따뜻해지고 살아 있도록 해 주었다.

2016년 겨울
이진숙

롤리타는 없다 2

1판 1쇄 찍음 2016년 12월 1일
1판 1쇄 펴냄 2016년 12월 5일

지은이 이진숙
발행인 박근섭 · 박상준
편집인 양희정
펴낸곳 ㈜민음사

출판등록 1966. 5. 19. 제16-490호
주소 서울특별시 강남구 도산대로1길 62(신사동)
 강남출판문화센터 5층 (우편번호 06027)
대표전화 515-2000 | 팩시밀리 515-2007
홈페이지 www.minumsa.com

ISBN 978-89-374-3367-2 (04600)
 978-89-374-3365-8 (세트)